공유도시:

2017 서울도시건축비엔날레

공동의 도시

KB066966

최혜정·배형민 엮음

work
rk
ro
om

일러두기

이 책은 2017년 9월 2일부터
11월 5일까지 열리는
서울도시건축비엔날레와
연계해 출간되었다.

도시는 가나다순이되, EM/
MENA 지역을 다룬 멜리나
니콜라이데스의 글과 서울은
예외이다.

표지:
「서울 파노라마」, 2007년.
ⓒ 안세권

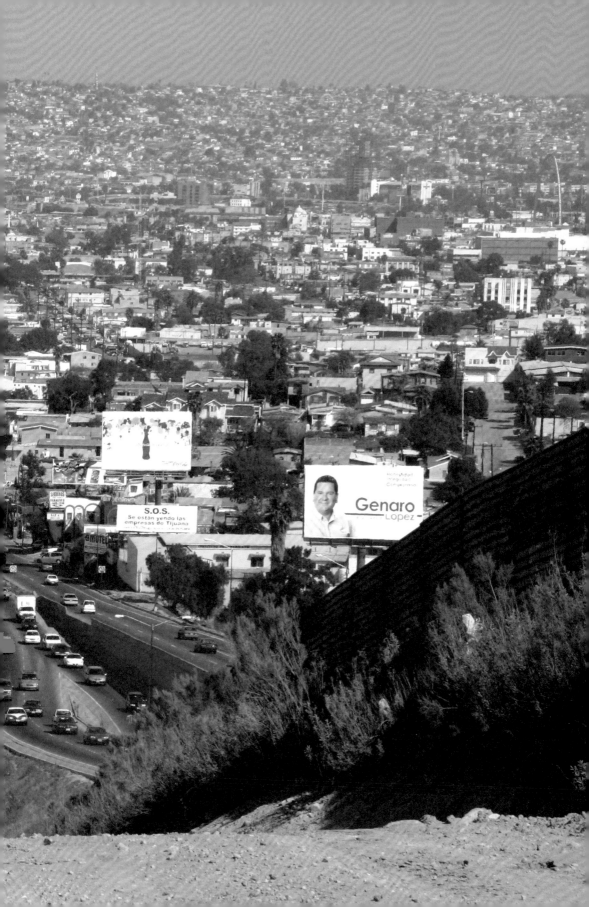

S.O.S.
Se están yendo las
empresas de Tijuana

Genaro
Lopez

공유의 건축, 공유의 도시

박원순 / 서울특별시장

서울도시건축비엔날레가 그 첫걸음을 내딛습니다. 오랜 세월 우리의 도시 속에 잉태되어 있던 비엔날레가 2년의 준비 기간을 거쳐 서울의 새로운 문화 행사로 탄생했습니다. 지난 반세기 도시가 성장의 중심에 있었을 때 건축은 주로 개발의 도구였습니다. 이제 사람이 도시의 중심에 있습니다. 정의롭고 지속 가능한, 사람을 위한 도시를 만들어가기 위한 건축은 먼 미래에 있는 것이 아니라 바로 지금 시민의 곁에 있습니다. 재생 중심의 도시 개조, 걷는 도시 서울, 도심 제조업과 도시 농업의 육성, 마을 공동체 살리기, 청년 창업 지원 등 제가 시장으로 취임한 이후 추진해온 많은 정책들이 시민의 마음과 일상의 도시 속에 잠재되어 있던 새로운 건축 패러다임을 불러오고 있습니다. 서울도시건축비엔날레는 서울의 건축이 맡을 새로운 역할의 이정표를 제시해줄 것입니다.

서울시는 2013년 서울건축선언을 발표했습니다. "서울의 모든 건축은 시민들 모두가 누리는 공공자산입니다. 모두가 즐기며 자랑스럽게 여기는 공유의 건축, 공유의 도시로 만들겠습니다." 서울건축선언의 첫 번째 항목입니다. '공유도시'가 제1회 서울도시건축비엔날레의 주제가 된 것은 이러한 일관된 시정이 세계 도시가 당면한 문제들을 풀어가는 철학이자 방법론이라는 신념에 바탕을 둔 것입니다. 이번 서울비엔날레는 도시가 무엇을 공유하는지, 또 어떻게 공유하는지 공유도시 정책을 확장하여 공유도시의 근본을 보여줄 것입니다.

주요 전시들이 개최되는 동대문디자인플라자와 돈의문박물관마을과 함께 서울의 역사 도심이 현장 체험과 정책 발굴의 실험실이 될 것입니다. 함께 나누는 것은 모두의 축복이며 행복입니다. 서울비엔날레를 통해 시민들이 함께 전시를 즐기고, 다양한 프로젝트에 동참하고, 세계인들과 함께 도시의 미래에 대해 진지하게 토론을 합니다. 세계의 도시들이 서울에서 배우고, 서울이 세계 도시에서 배우는 현장을 서울비엔날레가 지속적으로 만들어갈 것입니다.

도시 건축의 비엔날레, 서울의 비엔날레

승효상 / 서울도시건축비엔날레 운영위원장

UN 경제사회국의 2014년 세계 도시화 전망에 따르면 현재 세계 인구의 54퍼센트가 도시에 거주하며, 2050년에는 선진국 인구의 86퍼센트, 개발도상국 인구의 64퍼센트가 도시에 살게 된다. 도시는 이미 전 지구적 문제이며 곧 인류의 복된 생존을 가늠하는 다급한 화두라는 것을 다시 확인하는 내용이었다. 또한 첨단 통신 기술 시대와 글로벌 경제 시대에는 국가가 개인의 행복과 안전을 전적으로 보장할 수 없게 되었다. 최근의 세계 경제 위기들은 국가가 개인을 보호하기보다는 분쟁의 원인이 되거나 때로는 내부의 권력 다툼으로 국민의 안녕을 위협하기도 한다는 점을 보여주었다. 개인 역량의 한계로 인해 연대가 절실해졌다. 이 연대의 최종적 조직체가 바로 보편성을 전제하는 도시이다.

도시의 진정한 가치는 이탈로 칼비노가 표현한 대로 "위대한 기념비적 건축에 있는 게 아니라 거리의 모퉁이, 창문의 창살, 계단의 난간, 가로등 기둥과 깃대, 그리고 부서지고 긁힌 온갖 흔적들"에 있다. 도시의 진실은 우리의 일상적 풍경에 놓여 있다. 이런 언설의 배경에는 도시가 익명성을 전제로 형성된 공동체라는 전제가 있다. 서로 알지 못하는 사람들이 모이고 헤어지는 도시의 물리적인 공간, 즉 광장과 공원, 거리, 건물들의 틈새, 그리고 디지털 가상공간의 조직과 구성은 도시 공동체의 성패를 가르는 도시의 본질일 수밖에 없다. 서울도시건축비엔날레가 추구하는 가치들 역시 이미지보다는 서사, 미학보다는 윤리, 완성보다는 생성이라는 보다 인문적이고 민주적인 도시 구조 구축에 맞닿아 있다.

왜 서울비엔날레인가? 서울은 1000만 명이 사는 거대도시이면서 1000년의 유구한 역사를 지닌 역사 도시이다. 아름다운 산수 덕분에 600여 년 전 우리나라의 수도가 되었으며, 유라시아 대륙의 끝에 위치하여 태평양 연안과 그 너머를 연결하는 지리적 요충지이기도 하다. 지난 세기 일본 제국주의의 강점을 거쳐 전쟁의 참상을 겪으며 초토화되었던 서울은 이제 세계 경제권의 선두 도시로 진입했다. 동시에 서양의 자본과 문화를 분별없이 받아들인 탓에 서울의 정체성을 잃어버리고 현대화라는 낯선 포장에 감긴 채 세계 도시로 편입되고 말았다.

그러나 사라질 수 없는 자연과 역사는 이 도시를 복원시키는 원동력이다. 도시는 생명체와 같아서 서울은 잠재된 고유성을 되찾아가는 변화를 거듭하고 있다. 세계 동서 이념의 분쟁이 만든 분단국가 한국이 통일되면—많은 이들이 그때가 머지않았다고 한다—서울은 전혀 새로운 국면에 접어들 것이다. 세계의 도시들이 팽창을 지속한다면 우리는 행복할 것인가? 지난 시대의 도시 팽창 과정에서 발생한 환경 파괴, 사회 불평등, 도시 범죄 등은 이미 미래를 낙관하지 못하게 하고 있다. 그래서 이렇게 다시 묻는다. 건강한 삶을 지속하기 위해서는 어떤 도시가 옳은가? 도시의 공간과 조직, 개발과 재생, 건축과 기술, 도시 환경, 도시 경영과 연대 등은 우리 시대가 다시 물어야 할 중요한 도시의 의제이다. 이러한 질문을 제기하고 그 해답을 모색하고자 세계 도시전이 서울도시건축비엔날레의 핵심 영역으로 자리 잡고 있다. 역사와 전통, 경제와 문화, 정치와 이념 등 도시를 만드는 모든 요소가 뒤섞인 도시, 또다시 새로운 모습을 모색하는 도시, 여기 서울에서 이런 긴박한 논의를 시작하고자 한다.

공동의 도시
최혜정

2016년 10월 24일 자 『뉴욕타임스』는 중국의 4대 사막의 하나인 텡게르 지역의 급속한 사막화를 보도했다. 중국의 사막화는 이미 2000년대 초반에 시작된 것으로 더 이상 새로운 소식이 아니다. 문제는 사막화로 인해 마르고 건조한 땅이 확장되면서 베이징과 텐진과 같은 가까운 주요 도시와 거주지를 서서히 밀어내고 있다는 점이다. 점점 커지고 있는 텡게르 사막에서 먼지와 공기에 실려 오는 미세입자는 동쪽으로 600킬로미터 떨어진 타이위안시, 931킬로미터 떨어진 베이징, 997킬로미터 떨어진 텐진, 그리고 심지어 1864킬로미터 떨어진 서울까지 이동한다. 매년 봄, 이곳을 중심으로 아시아 먼지 현상이 발생되기도 하며, 최근에는 1년 내내 이어지고 있다.

물 부족을 시작으로 되는 땅의 건조화, 건조화로 인해 변형되는 우리의 땅과 토지, 그리고 건조한 토양이 일으키는 공기 오염이 위협하는 도시 거주민의 삶, 이러한 문제는 비단 환경의 문제가 아닌 분명한 도시의 문제이다. 이러한 맥락에서 본다면, 과연 오늘날의 도시를 이해하기 위해서는 어떤 접근 방법과 논리적 사고가 필요할까? 우리는 그동안 시민 모두에게 공통적으로 보장되었고, 누구라도 공유할 수 있는 것이라고 굳게 믿었던 것들이 더 이상 공유되지 않을 수도 있으며, 더 이상 확실하게 보장되지 않을 수도 있다는 것을 매일 체감하고 있다.

특정 영토의 국경선 혹은 물리적 경계선 안에서, 외부로부터의 침입에 대한 불안감 없이 안전하게 번영을 이루던 도시는 이제 궤도 밖으로 밀려나고 착취당하고 있다. 세계화, 지구온난화, 정보 과잉, 통신 기술의 발전 등으로 인한 예상치 못한 급격한 변화와 위협에 노출되었기 때문이다. 이러한 변화에 직면하여 도시가 '이것이다'라는 한정된 틀로서 정의하거나, 혹은 단순하게 도시를 일괄로 정의하는 것은 이제 무익하고 쓸모없는 일이 되어버렸다. 이제 도시는 새롭고 다양하며 때로는 성격이 모호한 문제와 개념을 마주하게 되었고, 도시 스스로의 생존과 회복력을 검증하고 실험해보기 위한 다른 방식의 해석과 노력을 필요로 한다. 오늘날 도시의 새로운 현상들은 기존의 도시계획 방식이나 정책으로만 다루기에는 그야말로 너무 거대하고 복잡하다. 현대의 도시계획이나 정책은 이제 다양한 층위에서 접근한 각양각색의 구상을 요구한다.

이러한 현상에 대하여 현대의 도시는 기존의 한계와 경계에서 탈피하기 위한 새로운 아이디어를 탐색하고 있다. 공공 부문의 계획도 재검토되고 있고 이에 대한 진행 과정과 설계도 다양화되고 있다. 이러한 계획은 도시의 한정된 경계를 떠나 도시와 도시 사이 공간에서의 작업, 지역 간 도시 연결, 그리고 지리적 경계를 넘어서는 것이 포함된다. 또한 오늘날 도시는 세대 간 공존과 갈등, 인구 노령화, 그리고 물리적, 사회적 공간의 변화로 인해 새롭게 출현하는 공동체와 관련하여, 새로운 도시 주거 형태에 대하여 다시 한 번 생각해봐야 할 상황에 처해 있다. 21세기의 새로운 도시적 상황들이 던져주는 메시지는 우리가 근대도시의 유산에서 벗어나 도시를 다르게 이해하기 시작했다는 것을 시사하고, 도시를 상호 연결된 네트워크, 개방 체제, 그리고 집단 지성과 같은 것으로 인식해야 할 필요성을 상기시켜준다.

이 필요성은 도시 협치(governance)의 방법과 과정에 직접 연관되어 있다. 많은 도시들은 이미 도시 정책을 집행하는 소수의 관료에 의해 직접 운영되던 중앙집권적, 하향식 도시 행정에서 벗어나고 있다. 대신 서로 다른 지식, 배경, 경험을 지닌 일련의 이해관계 집단들이 참여하는 협동 기구를 받아들이고 있다. 하향식 지배 체제에서, 보다 동등하고 협업적인 과정으로 전환되면서 도시의 복잡하고 모호한 측면을 이해하는 시민들이 주체가 되어 도시 행정에 참여하고 있는 것이다. 이러한 새로운 협치 과정 속에서 도시 행정을 담당하는 관료들과 협치의 주체들 사이의 관계는 점점 수평적으로 변한다. 우리는 모두 시민이 되고, 시민의 자격과 권리를 실행한다 — 즉, 시민이 직간접적으로 도시의 삶을 결정짓는 의사 결정 기구다.

「공동의 도시(Commoning Cites)」는 공공 계획과 공공사업, 그리고 도시 담론의 측면에서 전 세계 도시의 현 상태와 임박한 미래에 대한 질문을 던진다. 임박한 미래를 앞두고, 도시는 공공 행정과 도시 행정을 위한 새로운 업무 방식을 모색하고 있고, 그에 기대를 걸고 있다. 이 전시회는 각각의 전시물마다 초점을 다각화하여 도시가 급속한 도시화, 극심한 기후, 자원의 부족, 공공재의 사유화, 불평등에

대처하기 위해 실행하고 상상하고 있는 전략을 검토한다. 이들 전시물들은 도시가 저마다 고유하게 지닌 공공재와 공유재의 가치에 대한 관찰과 숙고의 수단이자, 이들 공유재가 지닌 기회를 살펴보고, 실험해보고 상상해볼 수 있는 소재가 되기도 하지만, 마찬가지로 모든 도시가 공유하고 있는 공동의 질문이 될 수도 있다. 이 전시회의 목적은 세계 도시의 시각에서 2017 서울도시건축비엔날레(이하 '서울비엔날레')의 주제인 '공유도시(Imminent Commons)'에 대한 다양한 접근 방식을 공유하고 이해하고, 아직 드러나지는 않았지만 눈앞에 다가온 도시의 가능성과 기회를 탐색해보는 것이다.

「공동의 도시」는 두 개 층위의 출발점을 가지고 있다. 하나는 장소로서의 도시 개념에 얽매이지 않은 시각, 즉 변화하는 도시들의 관계와 위상에 대한 개괄적 검토다. 다른 하나는 장소 기반적 차원에서 각각의 도시를 살펴보는 것이다. 개괄 부분은 「공동의 도시」에 대한 서문과 에필로그에 해당한다. 이 부분에서는 근대 도시계획의 역사를 바탕으로 도시를 바라보는 과거와 현재의 시각을 살펴본다. 또한, 정보 시각화 작업과, 시민의 자발적, 창조적 참여를 이끌어내는 작업도 있다. 한편 장소 위주의 도시별 작품들은 주제에 집중한다. 도시 정책과 현안, 구체적인 공공 프로젝트, 또는 도시가 현재 지니고 있는 이해관계에 연관된 미래 공공 계획의 사례를 통해 도시를 살펴본다. 보편적으로 도시의 개념은 특정한 지리적 위치에 행정과 거주 지역이 밀집된 장소를 기반으로 하지만, 때로는 사회문화적 특성을 공유하고 있는 여러 도시들을 아우르는 광역이나, 동일한 도시 현상을 나타내는 일군의 도시들을 새롭게 연관시켜볼 수 있다. 따라서 「공동의 도시」는 각각의 전시들이 도시에 대한 백과사전적 지식처럼 나열됨으로써, 지식의 내용과 그 범위가 확대되고, 추가되고, 편집될 가능성을 내포한다. 이 전시는 매우 가변적 성격을 띠고 있어, 특정 주제가 더욱 심도 깊게 논의될 수도 있고, 비슷한 주제 간의 연결의 대상이 될 수도 있고, 아직 실행되지 않은 다른 가능성을 대입시킬 수도 있다.

이들 각각의 전시 프로젝트는 역사적, 사회적, 문화적 배경에서 각 도시의 독특한 조건을 생각해보게 된다는 점에서 의미가 있고, 동시에 우리가 현재 거주하고 있는 도시를 스스로 돌아보게 된다는 점에서도 그 가치가 있다. 인구의 증가/감소, 디지털 문화, 도시 생산력의 감소, 환경적 위협, 기후변화, 재난 관리, 자본의 불평등은 대부분의 도시에서 발견되는 문제들이다. 이는 우리 모두에 관련된 구체적이고도 공통된 문제이지, 단지 특정 지역 거주민에만 해당하는 문제는 아니다. 이는 전환기에 있는 모든 도시, 긴급하게 변화하고 있는 우리 도시의 문제이다.

도시는 그 규모와 정의가 항상 다중적이어서 우리가 가지고 있는 현재의 도시 개념을 모호하게 하고 혼란을 가져온다. 이 다중성과 복잡함은 전시에서도 드러난다. 최근 기후변화가 알렉산드리아와 니코시아를 포함한 지중해 동부, 중동, 북아프리카 전역을 위협함에 따라, 이미 이 도시권역 전체를 아우르는 공동의 조사와 관리 계획이 진행 중이다. 그러나 이 도시들 중에서도 어느 도시는 해수면의 상승에 더 큰 영향을 받고, 다른 도시는 극심한 기후변화에 더 취약한 내륙에 위치한다. 이 지역의 또 다른 도시 아테네는 가장 소중한 공공재인 물이 개인 투자자와 시장의 손에 들어가는 것을 막기 위해 수자원 사유화 반대 투쟁을 오래도록 벌여왔다. 같은 권역으로서 도시들을 보는 동시에, 각각의 도시가 지니는 개별적인 내러티브를 주목해야 함을 알 수 있다.

한편 샌프란시스코는 1960년대 히피 공동체 문화의 공동 주거 형태가 생겨난 곳으로 공동 주거 양식이 새롭게 부활하고 있는 점을 주목한다. 또다시 새롭게 드러난 이 양상을 도시의 하부 계층에서 생겨난 현상으로 치부해버리기보다는 현대 도시 행정의 영역으로 끌어들여, 과거에 직면하지 못했던 새로운 과제로 생각해본다. 우리는 샌프란시스코의 이야기를 서울에서 새롭게 생겨나는 공동 주거 형태에 손쉽게 연결시킬 수가 있다. 서울의 주택 정책이 변화하고 있는 이유는 바로 밑에서 위로 작동하는 공동 거주의 방식이 변하고 있기 때문이다. 이처럼 우리는 모두 동등한 자격의 현대 시민으로서 도시에 대한 정의, 경계선, 거주, 생산 그리고 도시에서 언제 어디서나 만들어지는 연결성을 스스로 찾아낼 수 있으며, 이에 대해 질문할 수 있다.

이 전시회는 공동의 도시에 대한 관심과 신념을 가진 지방정부, 시민 단체, 대학, 공공 기관 그리고 시민 활동가들이 참여하는 50개 이상의 작품, 워크숍, 기타 행사를 선보인다. 우리는 도시의 새로운 개념을 알려줄 수 있는 실마리를 모으고 있다. 이 전시물들이 공유재의 의미와 개념, 그 가능성에 대하여 신선한 아이디어를 얻게 해준다면 우리는 오늘날의 도시를 새롭게 이해할 수 있을 것이다. 전 세계의 급속한 도시화 과정 속에서, 위기에 처한 인류 미래의 상당 부분은 도시에 달렸다.

'기능적 도시'에서 '통합적 기능'으로: 근대 도시계획의 변천 1925–1971

애니 퍼드렛

오늘날 도시 디자인에 대한 접근 방식에 여전히 영향을 미치고 있는 근대 도시계획의 역사는 19세기로 거슬러 올라간다. 20세기 초 근대 건축의 일차적 고려 사항은 거주 공간의 부족, 교통, 부족한 일조량, 공기, 나쁜 위생 상태, 빈약한 공공 공간 그리고 새롭게 지방에서 올라오는 인구로 인한 과밀 현상 등 암울한 주거 환경과 노동 조건이었다. 전원도시 운동의 창시자인 에베네저 하워드(Ebenezer Howard)에 따르면 이러한 현상은 "끔찍한 빈곤," 무절제, "불안," "과도한 노동"이 가져온 사회적 문제점을 수반한다.[1] 이들 물리적 빈곤은 세기 전환기와 20세기 초 하워드와 근대 건축가들이 도시 문제에 해법을 제시하게 된 주요 동기가 되었다.

하워드에 따르면 이들 문제의 해법 그리고 대도시의 중앙집권화된 권력에 대한 해법은 전원도시였다. 전원도시는 대도시가 자연의 아름다움을 제공함으로써 최선의 해결책을 마련할 수 있다는 생각에 기반한다. 도시-전원의 핵심적 특징은 산업 노동자들을 위해 낮은 임대료를 유지하고 더 많은 구매력과 건전한 환경 그리고 더욱 안정된 직장을 제공하기 위한 투기의 조절과 자치(self-governance)였다. 이는 연평균 토지 가격에 월세를 연동시킴으로써 이루어졌다. 신탁 관리인에게 투자 수익의 4퍼센트를 지급하고, 나머지 수익은 공공 사업의 창출과 유지를 위해 중앙위원회(Central Council)에 귀속된다. 이러한 전원도시들은 도심(Central City)을 둘러싼 그린벨트 외곽 지역에 둥그런 고리 형태로 설립되어 도심과 연결된다.

19세기 도시의 문제점에 대한 보다 산업적이고 하향식 접근 방법은, 근대 건축과 도시계획에 대한 중요 논의 기구인 CIAM(근대건축국제회의, 1928–1959년)에 의해 추진되었다. CIAM은 2차 세계대전 전 다섯 차례의 국제회의와 전후의 다섯 차례 국제회의를 조직했다. 이 조직의 윤리적 전제는 한결같았지만, 우선순위, 방법, 접근 방법은 역사적, 지역적 환경의 변화에 따라 조정되었다.

1차 회의에서 나온 CIAM의 창립 문서인 '라 사라즈 선언(La Sarraz Declaration)'(1928년)에서 명시된 바와 같이 근대 건축의 윤리적 전제는 도덕적으로나, 물질적으로나 근대 건축가는 '현재'의 조건에 부응해야 한다는 것이었다. 이들이 내세운 "건축의 새로운 개념"의 목적은 "현재 삶의 영적, 지적, 물질적 수요를 충족시키는 것"이었다.[2] 이는 '최대의 상업적 이익'이 아니라, '노동'을 최소화하는 생산 수단이라는 의미에서의 '경제적 효율성'을 건축과 연계시킴으로써 달성된다고 이들은 선언했다. 여기서의 작업 방식은 합리화와 표준화였다.

CIAM의 명시적 목표가 사람들의 영적, 지적 수요를 충족하는 것이긴 하지만, 그 초점은 거의 전적으로 물리적 수요를 충족하는 데 맞춰져 있었다. 이후 네 차례의 회의에서 CIAM은 저소득층을 위한 임대료 인하 문제를 해결하기 위해 조립라인 방식의 건축을 통해 이 목적을 달성하려 했고 다음과 같은 일련의 연구가 규모를 더해가며 실행되었다: CIAM 2차 회의(1929년)에서 논의된 "최소한의 생계 주거" 또는 "최소한의 생존"을 위한 햇볕이 잘 드는 주거; CIAM 3차 회의(1930년)에서 논의된 저층, 중층, 고층 빌딩을 위한 합리적 부지 개발; CIAM 4차 회의(1933년)에서 논의된 기능 도시; 그리고 CIAM 5차 회의(1937년)에서 논의된 기능 도시의 사례들이 그것이다.

르코르뷔지에(Le Corbusier)의 영향으로 CIAM의 가장 중요한 이론이 된 기능 도시는 주거, 일, 여가, 교통 등 각각의 기능에 따라 도시를 '자율' 구역으로 나눌 것을 주창했다. 르코르뷔지에의 이러한 생각은 그가 자신의 '빛나는 도시(Ville Radieuse)'를 설명하는 16개의 드로잉에 잘 나타나 있다. 그는 이를 CIAM 3차 회의에 가져왔으나 발표는 하지 않았다. 산업 도시의 혼란스러운 문제에 대한 해법은 지적인 작업을 맨 위에, 거주 지역을 중간에 그리고 제조업, 창고업, 중공업을 맨 아래에 두는 것이었다.(그림 1) 이것은 '백지 상태(tabula rasa)'의 부지에 성장과 변화의 요인이 없는 정적인, 기하학적 기획으로, 지식인이 '머리'에 위치하고 노동자들이 '내장 기관(bowels)'에 위치하는 계층화된 사회를

1.
Ebenezer Howard, *Garden Cities of Tomorrow* (London: Swan Sonnenschein, 1902), 13.

2.
CIAM, "La Sarraz Declaration," in Ulrich Conrads, *Programs and Manifestoes on 20th-Century Architecture* (Cambridge, MA: MIT Press, 1971), 109.

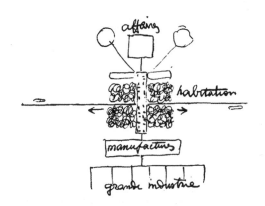

그림 1. 르코르뷔지에, '빛나는 도시'를 위한 기능적 구획도, 1930년경.
출처: Le Corbusier, *La Ville Radieuse, Boulogne* (Seine: Éditions de l'Architecture d'Aujourd'hui, 1935). © FLC-ADAGP

가정한 것이었다. 이러한 '공원 속 고층빌딩' 모델은 도시를 간결하게 유지하고 주민들에게 공동으로 사용하는 여가 시설의 이점을 제공하고 하늘, 나무, 빛 그리고 '적정량 공기'를 직접 접할 수 있게 해준다는 것이었다. 고층빌딩 사이의 공간은 또한 공중 폭격의 위협으로부터 도시의 취약성을 감소시켜주었다.

발터 그로피우스(Walter Gropius)는 CIAM 3차 회의가 열렸을 때부터, 사람들의 심리적, 사회적 요구를 고려해야 한다는 문제를 제기함으로써, 이러한 접근 방법이 지니는 경제적 정당성을 의문시하기 시작했고 CIAM 4차, 5차 회의에서는 도시계획의 방법으로서 과학적 분석이 지니는 한계를 지적했다. CIAM 5차 회의에서 폴란드 건축가인 시몬 시르커스 (Szymon Syrkus)는 합리적 방법이 공간의 인공적 조화를 제공하는 반면, 근대도시는 또한 도시를 기능으로 분할하는 분석적 합리주의를 넘어서는 접근 방법이 필요하다는 점을 인정해야 하고 인구통계와 시간에 따른 인구의 변화, 주민들의 이해관계와 변화하는 수요를 고려해야 하고, 도시는 격리되어 존재하는 것이 아니라 주변 지역과의 관계와 국가적 맥락 속에 존재한다는 것을 인정해야 한다고 주장했다.[3] 네덜란드의 CIAM 회원들은 부동산 집단 소유를 전제로 하는 기능 도시 기반에 회의적이었고, 이탈리아 회원들은 기능 도시가 도시의 역사적 부분을 고려에 넣지 못하는 점 때문에 회의적이었다.[4] 이러한 문제점을 느끼지 못한, 르코르뷔지에와 프랑스의 CIAM 그룹인 ASCORAL(건축 쇄신을 위한 건설자 모임)은 건축가들이 네 가지 기능 차원에서 도시를 구상해볼 수 있도록 'CIAM 그리드(CIAM Grid)'란

형태의 기능 도시에 대한 인식론적 틀을 개발했고, 이는 이탈리아의 베르가모에서 열린 CIAM 7차 회의(1949년)에서 발표되었다.

2차 세계대전의 발발로 CIAM 회의는 중단되었으나, 영국 측은 전후에 실행할 도시계획의 기초를 마련하기 위해 분주히 움직였다. CIAM이 추구하는 과학적 접근 방법과 달리, 영국인들은 런던의 방만한 성장, 건축의 일관성 없는 발전, 교통 체증, 부적합한 주거 조건, 공적 공간의 부족, 거주 기능과 작업 기능의 뒤엉킴 문제를 다루기 위한 보다 지역적이고, 탈 중심적이고 공동체 중심의 접근 방식을 택했다.[5] 패트릭 애버크롬비 경(Sir Patrick Abercrombie)과 존 헨리 포쇼(John Henry Forshaw)가 만들어 런던시의회(London County Council)에 제출한 런던 도시계획(1943년)과 영국의 도시계획부가 의뢰하여 애버크롬비 경이 만든 대규모 런던계획(1944년) 모두 런던 시내의 다양한 기능을 지닌 시내의 구역들이 제대로 분리되지도, 연결되지도 않은 상태라고 판단했다. 이 두 개 중 첫 번째 계획의 목적은 '근린 주택 지구'로 갈라져 있는 마을들의 상호 연결 시스템을 유지하는 것이었다. 각 마을은 그 마을 고유의 정체성을 이루고 있는 학교, 공공건물, 가게, 공터로 이루어진 별개의 단위였다. 슬럼의 문제에 대처하기 위해, 새로운 주택, 독신 및 자녀 없는 부부를 위한 수많은 고층의 주택 단지로 이루어진 정원 도시의 형태를 띤 새로운 주택이 제시되었는데, 이는 전후의 현실을 반영하는 것이었다.

이 도시계획의 급진적인 점은 런던에서 반경 80킬로미터 거리에 있는 외곽의 여러 위성도시에,[6] 하워드가 제시한 탈중심 정원 도시 모델을 바탕으로,

3.
Szymon Syrkus, "Rapport no. 3 Cas d'Application Régions et Campagnes," in *Logis et Loisirs, 5e Congrès CIAM Paris 1937* (Nendeln: Kraus Reprint, 1980), 46.

4.
Dutch Group, "Propositions du Groupe Hollandais pour compléter les principes de Le Corbusier," *Logis et Loisirs*, 78. Auke Van der Woud, *Het Nieuwe Bouwen internationaal/ international: CIAM Volkshuisvesting, Stedebouw: Housing, Town Planning* (Delft: Delft University Press; Otterlo: Rijksmuseum Kröller-Muller, 1983), 71.

5.
Pauline van Roosmalen, "London 1944: Greater London Plan," in *Mastering the City: North-European Town Planning 1900–2000*, eds. Koos Bosma and Helma Hellinga (Rotterdam: NAi Publishers; The Hague: EFL Publications, c. 1997), 258.

6.
Municipal Dreams, "The County of London Plan, 1943: 'This New World Foreshadowed,'" July, 15 2014. https://municipaldreams. wordpress.com/2014/07/15/the-county-of-london-plan-1943/.

50만 명을 이주시키는 것이었다. 애버크롬비가 구상한 것 중 하나는 적절한 거리를 두고 떨어져 있는 건물 군을 세우는 것이었다. 그 계획의 중요한 하나의 출발점은 전원 지역의 특성을 유지하면서 열린 공간을 만드는 것이었다. 두 번째는 지역 및 국가 경제에 있어서 도시의 중요성을 인정하는 것이었다. 애버크롬비는 그의 도시계획에서 동심원을 이루는 네 개의 구역을 제시했다: 1. 런던시의 고밀도 시내 구역, 2. 두 번째 고리를 이루는 저밀도의 주거 지역, 3. 런던과 외곽 마을 사이의 완충지 역할을 하는 교외 지역을 둘러싼 그린벨트, 4. 미개발 지역 혹은 도심 기능을 하던 초기 정착지에 신도시를 건설함으로써, 인구와 산업의 탈중심화를 이루어낼 수 있는 가장 외곽에 위치한 인근 군들로 이루어진 고리. 이들 신도시는 그리 크지 않고 각각 고유한 성격과 기능, 취업 기회를 가지고 있고, 균형 잡힌 인구 구성을 이루고 있다. 이들 신도시는 다섯 개의 군 순환도로와 열 개의 방사성 도로로 런던에 연결된다.[7] 이 계획은 1946-1950년 사이에 영국에서 스무 개의 신도시가 설립될 수 있는 길을 열었고, 젊은 세대 CIAM 회원인 앨리슨과 피터 스미슨(Peter and Alison Smithson)이 공동체의 중요성과 공동체 간의 관계에 대해 논하는 주제가 되었다. 그리고 이 탈중심화 모델은 한국의 서울과 같은 거대도시의 발전에 영향을 미쳤다.

2차 세계대전은 정치적, 사회적, 경제적, 문화적으로 모든 것을 바꾸어놓았다. CIAM은 크게 변화된 상황을 점검하고 자신의 목적을 재확인하기 위해 영국의 브리지워터에서 7차 회의(1947년)를 열었다. 그 목적은 "인간의 물질적, 정서적 필요를 충족시킬 수 있는 물리적 환경을 창출하기 위한 것이지만, 근대 건축가들은 또한 '영적 성장'을 촉진할 필요가 있다는 것을 강조하기 위한 것이다."[8]

"영적 성장"이나 "영적 필요"가 무엇을 의미하는지는 CIAM이나 그 개별 회원에 의해 규정되지는 않았지만, 종교적이거나 신학적 의미의 영적인 것을 뜻하지 않는다는 것은 분명하다. 오히려, 그것은 물리적 영역을 넘어선 인간 현실이 지니고 있는 충만함을 인정함으로써 근대 건축을 '인간화'할 수 있는 방법이었다.[9] 그것은 푸코의 용어에 가까운데, 인간이 필요로 하는 것들 중에 시간과 환경에 따라 여러 형태를 띠고 변화하는 더 큰 범위의 물질적인 것, 정신적인 것에 접근하는 방법이다.

CIAM 회원들에게 영적인 것은 르코르뷔지에가

말한 "기계화된 사회가 겪는 영혼/정신의 실망스런 부재"[10], 영국계 CIAM 회원 피터 스미슨이 말한 신도시에 대한 불만과 "정신과는 아무런 관계가 없는"[11] 기능 도시 속에서 문제점이 있는 도시(urbanism)의 역학이 만들어낸 부적절한 결과, 네덜란드의 CIAM 회원 알도 반 아이크(Aldo van Eyck)가 말한 "삶을 구성하는 거의 모든 것을 간과하는 것"[12]과 같은 현대의 병리 현상에 대한 해결책이었다. 정신적인 것은 또한 CIAM의 젊은 회원들이 전체 속의 어느 일부분, 그리고 개인과 공동체, 문화가 가진 특수성에 관심을 표함으로써 정체성이나 어떤 '특성(quality)'을 유지하면서, '양적인(quantity)' 건축의 기술적 문제를 해결하기 위한 방책이었다.[13]

'정신적인 욕구'에 관한 담론은 기능 도시에 대한 불만에서 출현한 반작용으로, 이는 젊은 CIAM 회원들이 만든 팀 10(Team 10)이란 이름의 분파 집단으로 이어졌다. 스미슨 부부(Peter and Alison Smithson), 알도 반 아이크(Aldo van Eyck), 제이콥 바케마(Jacob Bakema), 조르주 캉딜리(Georges Candilis) 등 다양한 건축가를 포함하지만 모두가 현재에 충실하자는 근대 건축의 윤리를 공유했던 이들 건축가 집단의 전후 상황에 대한 접근법은 다양했다. 이 새로운 가치관과 함께, 과거보다 매스 커뮤니케이션과 대중의 이동이 더욱 세계적으로 이루어지고, 다른 문화권과 문화 간 차이가 과거보다 가깝게 다가오고, 광고와 함께 전시 생산 체계가 소비재 생산으로 전환되어 대중의 더 큰 욕망을 창출하는 당대의 상황에 대응하여 근대 건축 윤리를

7.
Van Roosmalen, "London 1944: Greater London Plan," 258.

8.
CIAM, "Re-Affirmation of the Aims of CIAM," in *A Decade of New Architecture*, ed. Sigfried Giedion (Zurich: Girsberger, 1951), 17.

9.
Clare O'Farrell, "Key Concepts," 2007. http://www.michel-foucault.com/concepts.

10.
Le Corbusier, "Discourse de Le Corbusier au VIème Congrès CIAM. Séance de l'Assemblée Générale sur l'Expression Architectural," September 15,

1947, Bakema Archive, Het Nieuwe Instituut, Rotterdam (hereafter BA HNI).

11.
Peter Smithson, "Notes of Meeting of MARS Group CIAM 10 Sub-Committee," April 23, 1954, written by John Voelcker and Trevor Dannatt, May 1954, BA HNI

12.
Aldo van Eyck to Alison and Peter Smithson, c. September 1954. BA HNI

13.
Aldo van Eyck, "Conclusion of Sub-Commission Meetings on 20 and 21st of July 1953," in "Le Logis dans le Unité d'Habitation," BA HNI.

실천했던 20세기 중반 근대 건축을 가리키는 일군의 새로운 어휘가 생겨났다. 팀 10의 각 구성원들은 정신적 욕구를 충족하기 위해 서로 다른 접근 방법, 이론, 공식적 표현, 개인적 언어를 사용하여 변화된 세상에 대응했다.

1950년대와 1960년대 건축학에서 쓰이는 어휘는 표준화와 경제적이고 생산적인 효율성, 분석적, 합리적 사고방식으로부터 보다 인간적인 이상으로 옮겨갔다. 근대 건축이 충족시키려는 욕구는 인간의 갈망, 감정, 표현, 미학, 시, 성장과 변화, 정체성, 선택, "인간의 유대", 소속, 공동체, 집단생활, "건전한 사회 과정", "은총", "건강한 생기", "거주지", 그리고 사회, 지리적으로 통합된 환경에 관계된 것이었다. 이러한 정신적 욕구를 건축학적으로 만족시키는 수단은 팀 10의 구성원들마다 달랐는데, 여기에는 통합, "전체적으로 개별적인 복합물", 역사의 지속성, 현재를 포함한 역사의 개념, "총체성", "시각적 집단", "정체성을 규정하는 장치", "무리", 지역적 성격, 사람의 관계, "인간의 유대", 이동성, 특정한 행동, 형식, 사회적, 지역적 조건과 문화가 포함되었다.[14] 건축에서 이제 중요한 어휘는 표준화된 통일성과 보편성이 아니라 더 많은 복잡성, 사람과 사물 간의 더 다양한 관계, "전체적으로 복잡성"을 띤 특수성이 되었다.

팀 10의 창립 문서는 1954년 네덜란드 도른 회의에서 초안이 만들어졌다. 이 문서에서 이들은 "엄청나게 다양한 도시 활동"을 네 개의 뚜렷한 기능으로 분류함으로써 19세기의 도시 질서를 복원하고자 한 시도는 20세기의 "잠재력을 해방시키기"에는 부적절하다고 선언했다. 그들은 이러한 접근 방법은 "인간의 활기 넘치는 교류를 제대로 표현할 수 없는 '도시'를 만들어내는" 경향이 있다고 주장했다. 따라서, 이 접근방식은 대체되어야 했다. 즉 "모든 공동체는 각각 특수하면서도 총체적인 복합체"로서, 각각의 공동체에는 각기 다른 복잡성이 존재하고 다양한 종류의 인간 교류가 이루어진다는 것이었다.[15]

근대 건축가들이 당면한 다양한 상황과 접근 방법을 가장 잘 표현한 회의는 1959년 네덜란드 오텔로에서 마지막으로 열린 CIAM '59 회의였다. 전적으로 팀 10 회원들이 조직한 이 회의에서 발표자는 랄프 어스킨(Ralph Erskine)의 생태학적 북극 주거 프로젝트에서부터 허만 한(Hermann Haan)의 서아프리카 말리의 도곤족 사진, BBPR이

밀라노에 세운 토레 벨라스카(Torre Velasca)와 지안칼로 데 칼로(Giancarlo de Carlo)의 마테라 주택 프로젝트에 대한 열띤 기능주의적, 역사주의적 토론, 그리고 필라델피아 도심에 루이스 칸(Louis I. Kahn)이 건축한 주차 구조물의 원형적 메가 구조주의(proto-mega-structuralism)까지 망라했다. 이후 팀 10의 생각은 오텔로 회의에 참석한 개개인 참가자 작업 속에서 이론적 바탕이 된다. 지안칼로 데 칼로와 겐조 단게(Kenzo Tange)를 예로 들 수 있다. 단게는 팀 10의 멤버가 되지는 않았지만 비슷한 생각을 가지고 있었다. 데 칼로의 경우, 오텔로 회의에 참석할 당시 우르비노 자유대학교[16] 프로젝트의 첫 단계를 마무리 짓고 있었다. 즉, 그는 당시 이미 현대 건축의 "기능적" 접근에 대한 사람들의 불만을 해결하는 데 몰두해 있었다. 르코르뷔지에는 '빛나는 도시' 프로젝트를 통해 백지 상태에서 이상적인 도시를 건설하자고 제안했다. 그러나 데 칼로는 우르비노 프로젝트의 첫 8년(1952-60년)을 그 프로젝트의 핵심 전제가 되는 개념을 정리하는 데 쏟았다. 그는 이 기간에 우르비노 주민들이 그동안 조화롭게 살아온 "물리적이고 공간적인 현상의 복잡한 시스템"[17]을 연구하면서 보낸다. 이후 그는 계속해서 50년 동안 우르비노라는 역사 깊은 도시의 씨줄과 날줄이 되는 것들과 자유대학교와의 보다 유기적인 관계에 바탕을 둔 장기적인 계획을 만들어 나간다. 단게의 경우, 오텔로 회의 이후 일본으로 돌아갔고 1960년 형성된 메타볼리즘 그룹(Metabolist group)과 관계를 맺는다. 메타볼리즘 그룹 구성원들의 작업 접근 방식은 다양했지만, 그들은 미래 도시에 대한 공통된 비전을 공유했다. 즉 그들에게 미래

14.
Annie Pedret, "From 'Spirit of the Age' to the 'Spiritual Needs' of People," in Re-Humanizing Architecture: New Forms of Community, 1950-1970, vol. 1 of East West Central: Re-Building Europe, 1950-1990, eds. Ákos Moravánszky and Judith Hopfengärtner (Berlin, Basel: Birkhäuser; de Gruyter, 2016).

15.
Jacob Bakema, Aldo van Eyck, Sandy van Ginkel, Peter Smithson, John Voelcker, Hans Hovens-Greve, "Statement on Habitat," Doorn, Holland, January 1954, BA HNI.

16.
UniversitàLibera di Urbino , 현 Universitàdegli Studi di Urbino "Carlo Bo", UNIURB —옮긴이.

17.
Luca Molinari, "The Spirits of Architecture: Team 10 and the Case of Urbino," in Team 10, 1953-1981: In Search of a Utopia of the Present, eds. Max Risselada and Dirk van den Heuvel (Rotterdam: NAi, 2005), 302.

그림 2. 마키 후미히코, 집합 형태 도해, 1964년. 출처: Fumihiko Maki, *Investigations in Collective Form, Washington University* (St. Louis, 1964); *Nurturing Dreams: collected essays on architecture and the city* (Cambridge, Mass.: MIT Press, 2008). Photo courtesy of Maki & Associates.

도시는 계속해서 성장과 변화가 가능한 도시여야 했다. 현대 도시를 자율적 구성 부품들의 질서 정연한 나열이 되어야 한다고 이해했던 르코르뷔르지에의 정적인 구상에 비해, 메타볼리즘 구성원들은 도시를 생물학적 관점에서 보았다. 즉, 그들의 시각에서 도시는 생명을 유지하기 위해 신진대사에 의존하는 살아 있는 유기체와 같은 것이었다.[18] 신진대사, 혹은 "총체적 기능"은 곧 하나의 살아 있는 유기체와 외부 세상이 물질과 에너지를 주고받는 것이다. 이 총체적 기능은, 신체적, 정신적, 영적 부분을 포함한 유기체의 모든 기능을 조화롭게 유지한다는 것이다. 메타볼리즘 그룹은 이러한 기본적인 관점을 공유했다. 다만, 단게는 이후 메가-구조주의 접근 방식을 계발해 도시의 성장을 강조했고, 또 다른 메타볼리즘 건축가인 마키 후미히코(Fuhimiko Maki)는 "집합 형태(group form)"라는 개념을 계발했다. 집합 형태는 공간 조직의 한 유형으로서, 개별적 요소들이 순차적으로 더해져 "비계층적 집합 형태" 혹은 그룹을 이루는 것이고, 이때 각자의 요소는 전체의 성격을 공유하면서 누적 성장을 장려하는 것이다.(그림 2)[19]

1950년대 팀 10의 생각이 1960년대 건축학으로 이어지는 것을 보여주는 것으로는, 팀 10의 생각을 일관되게 표현한 로버트 벤투리(Robert Venturi)의 『건축의 복잡성과 모순(Complexity and Contradiction in Architecture)』(1966), 그리고 탈구조주의와 호응한 문화전반의 현상이 있다. CIAM과 팀 10의 역사는 어떤 식으로든 하나의 기능적 전체를 이루고 있는 서울과 같이 복잡하고 탄력성 있는 21세기 도시를 이해하는 데도 시사하는 바가 크다. 서울시 미래 비전을 담은 「2030 도시기본계획(안) 서울플랜」은 이동성, 개별성, 지역사회별 행정단위(구)와 거대 행정단위와의 관계 등에 대한 접근 방법을 볼 수 있는 자료다. 계획안에는 이뿐 아니라 돈과 효율의 가치를 중심으로 하는 극단적 합리주의(고층 주거 빌딩의 표준화, 그린벨트 해제와 뉴타운 정책에서 나타나는 분산화 정책과 안보 전략 등)도 엿보인다. 이 계획안에 따르면 서울시는 2030년까지 사람, 지구, 이익을 도시계획의 우선순위와 방향으로 삼고 있다.

18.
Zhongjie Lin, *Kenzo Tange and the Metabolist Movement: Urban Utopias of Modern Japan* (London and New York: Routledge, 2010), 22.

19.
Ibid., p.113.

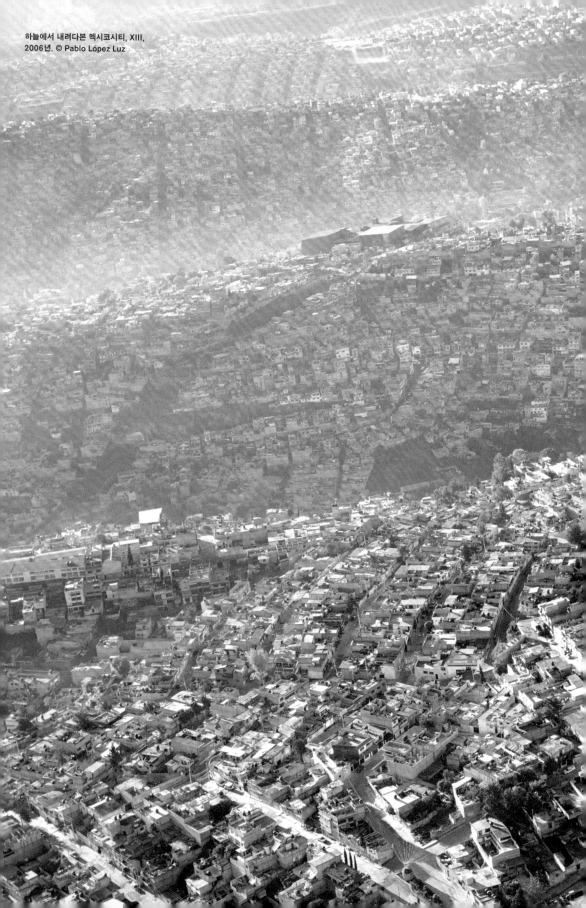

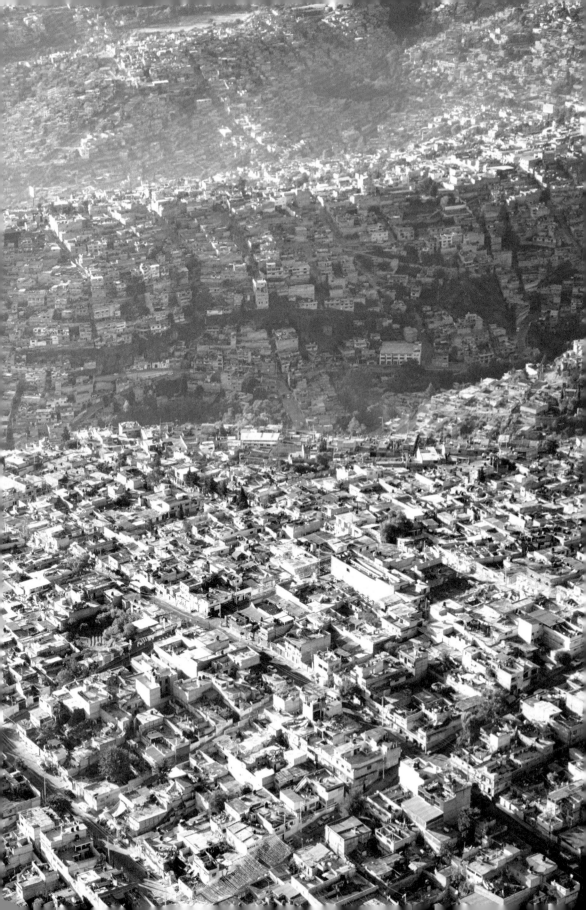

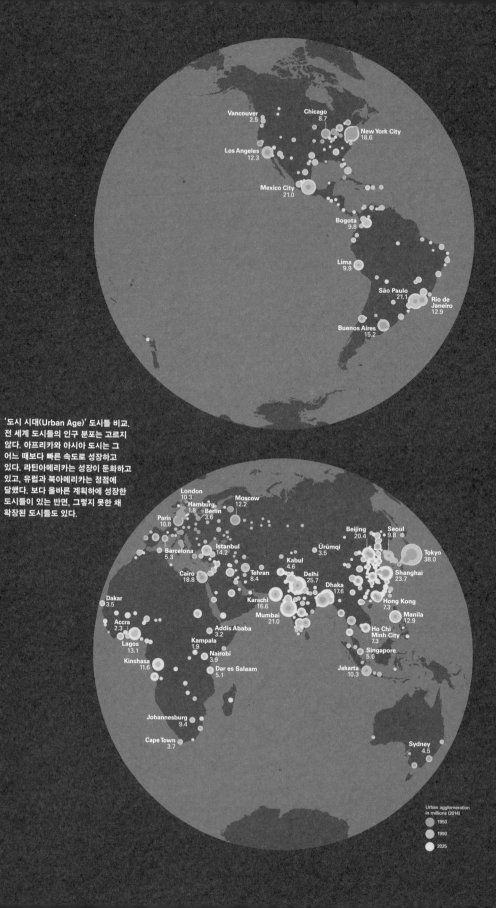

'도시 시대(Urban Age)' 도시들 비교.
전 세계 도시들의 인구 분포는 고르지
않다. 아프리카와 아시아 도시는 그
어느 때보다 빠른 속도로 성장하고
있다. 라틴아메리카는 성장이 둔화하고
있고, 유럽과 북아메리카는 정점에
달했다. 보다 올바른 계획하에 성장한
도시들이 있는 반면, 그렇지 못한 채
확장된 도시들도 있다.

Vancouver 2.5
Chicago 8.7
New York City 18.6
Los Angeles 12.3
Mexico City 21.0
Bogotá 9.8
Lima 9.9
São Paulo 21.1
Rio de Janeiro 12.9
Buenos Aires 15.2

London 10.3
Hamburg 1.8
Berlin 3.6
Moscow 12.2
Paris 10.8
Barcelona 5.3
Istanbul 14.2
Beijing 20.4
Seoul 9.8
Ürümqi 3.5
Tokyo 38.0
Cairo 18.8
Kabul 4.6
Delhi 25.7
Shanghai 23.7
Tehran 8.4
Dhaka 17.6
Dakar 3.5
Karachi 16.6
Hong Kong 7.3
Manila 12.9
Accra 2.3
Mumbai 21.0
Ho Chi Minh City 7.3
Addis Ababa 3.2
Lagos 13.1
Kampala 1.9
Singapore 5.6
Kinshasa 11.6
Nairobi 3.9
Jakarta 10.3
Dar es Salaam 5.1
Johannesburg 9.4
Cape Town 3.7
Sydney 4.5

Urban agglomeration
in millions (2014)
1950
1990
2025

도시 시대의 역동성
런던 정치경제대학교 도시연구소(LSE Cities)

'도시 시대 프로그램(Urban Age Programme)'은 런던 정치경제대학교 도시연구소와 도이치뱅크의 알프레드 헤어하우젠 협회가 공동으로 주관하는 국제 연구 프로그램으로서, 도시들이 어떻게 물리적, 사회적으로 상호 연결돼 있는지 살펴본다. 이 프로그램은 연례 컨퍼런스와 연구, 출판 등을 중심으로 진행된다. 2005년 이래 열여섯 차례의 컨퍼런스가 급속도로 도시화하는 아프리카 및 아시아 지역을 비롯해, 미 대륙과 유럽의 오래된 도시에서 개최되었다.

도시 시대 프로그램에 선정된 도시들은 멕시코시티, 도쿄, 델리, 요하네스버그, 이스탄불, 런던, 서울, 아디스아바바 등이다. 이들은 각각 성장, 이동성, 밀도, 사회적 결속, 경제 개발, 환경적 영향, 협치 구조 등에서 복잡하고 다양한 양상을 드러낸다. 이 프로그램은 이외에도 이렇게 선정된 도시들이 세계 곳곳의 도시화 핫스폿에서 어떻게 작동하는지 탐구한다.

25년이라는 짧은 기간 동안 도시들은 그 어느 때보다도 빠른 속도로 성장했다. 어촌은 거대도시로 탈바꿈했고 사막은 도시 놀이터가 되었다. 이러한 변혁의 속도와 규모는 전례가 없을 정도다. 이번 세기 중반이면, 세계 인구의 75퍼센트가 도시에서 살고 있을 것이다.

도시의 면적은 세계 전체의 1퍼센트도 안 되지만 세계경제 생산량의 3분의 2 이상을 차지한다. 도시는 기회와 사회적 불평등을 동시에 야기하는 무대장치다. 지속 가능하고 창의적인 해법을 선도하는 도시들도 있는 반면, 그렇지 않은 곳들도 많다. 새로운 형태의 도시들이 등장하면서 수억에 달하는 도시 거주민의 사회적, 환경적 삶에 영향을 미칠 것이다.

전 세계 도시의 변화하는 역동성을 드러내는 이번 전시는 일곱 개의 도시에 초점을 맞춰 지난 25년 동안 그들이 어떻게 바뀌었는지 보여준다. 물리적 환경이 어떻게 사회적 변화에 적응해왔는지를 전면에 내세우고, 사람들의 삶에 영향을 미치는 도시 역동성에 관한 자료들을 제시할 것이다. 이와 더불어 세계 전역의 도시들이 어떻게 조직되고, 계획되고, 관리되고 있는지 각종 물리적, 사회적 지표를 비교해 개괄할 기회를 제공한다.[1]

1.
이 전시는 2016년 베니스 비엔날레 건축전 특별 프로젝트로 처음 선보였다.

박홍근
광주비엔날레

'폴리(Folly)'의 건축학적 의미는 본래의 기능을
잃고 장식적 역할을 하는 건축물을 뜻한다. 하지만
'광주폴리(Gwangju Folly)'는 공공 공간 속에서
장식 역할뿐 아니라, 기능적 역할까지 아우르며
도시 재생에 기여하는 건축물을 아우른다. 승효상과
아이 웨이웨이(Ai Weiwei)가 감독을 맡았던 2011년
광주 디자인비엔날레의 일환으로 시작된 광주폴리
프로젝트는 도심 공동화현상을 겪고 있는 광주
구도심 지역에 강력한 문화적 힘을 전달하며 도심
재생의 출발점이 되고 있다. 하나하나가 독립적인
프로젝트로서 광주 도심 속에 위치하는 광주폴리들이
개별적으로 작동하기보다 점차 군집되는 하나의
패턴을 형성하며 그 영향력을 발휘할 것이다.,
　　광주비엔날레재단에서 주관하는 광주폴리
프로젝트는 광주 읍성의 흔적을 따라 역사의 궤적을
일상에 복원하는 역할로 시작했으며, 그 다음 진행된
2회에서는 광주 근현대사에서 중요한 의미를 띠는
역사적 공간에 설치되어 시민들의 사회정치적
잠재성을 이끌어냈다. 2017년 3회를 맞은 이
프로젝트는 일상 공간에 침투한 다양한 문화적 실험을
통해 색다른 체험과 노후지 재생, 청년 창업 등 새로운
가능성을 시도한다.
　　서울비엔날레에서 선보이는 덴마크 작가
라이프 호그펠트 한센(Leif Hogfeldt Hansen)의
「스펙트럼(Spectrum)」은 가판이나 길거리 포장마차
등과 같은 유동적인 요소에 의해 낮과 밤의 길거리
삶이 끊임없이 변화하는 아시아의 도시 미학에서
영감을 받은 작품으로, 상황에 따라 도시의
다른 위치로 이동이 가능한 유연하고 유동적인
미니폴리이다. 이와 함께 패널과 영상을 통해
광주폴리의 시작 배경과 의의를 알린다. 특히 다양한
관점에서 접근한 3차 폴리를 통해 지역사회 속에서
광주폴리가 시민들과 어떤 관계를 맺으며, 그 역할은
무엇인지 보여주고자 한다.

교외 지구단위　　도시영역　　도심 공동화　　어반폴리의　　도심재생
개발　　　　　　확장　　　　　현상　　　　　설치

고바야시 게이고
K2LAB
크리스티안 디머(와세다 대학교)

1980-90년대 일본은 성장주의에 사로잡혀 있었다.
수동적이고 개인화된 소비주의는 끝이 없었고 생활
세계가 상품화되었다. 그러나 오늘날, 도쿄의 야나카와
같은 유서 깊은 지역에서 새로운 사회를 만들려고
하는 실험이 활발하게 진행되고 있다. 지역 활동가,
시민의식이 투철한 기업가, 지역의 정책 입안자,
사회 참여 예술가들이 이곳에서 다 함께 대안적인
생활양식을 실천하고 있다.
　　많은 경우 이러한 지역사회 프로젝트를 이끄는
사람들은 저성장 사회에 진입한 일본을 위한 새로운
사회경제적 모델과 이것이 미치는 광범위한 (정치적)
파장에 대해 의식하지 않거나, 이에 대한 입장을
공공연히 표방하지 않는다. 그러나 새로운 형태의
협업과 사회적 관계, 문화적 관습, 혹은 국가 및 시장의
논리를 뛰어넘는 인간적 경험을 탐색하는 과정에서
그들은 보다 민주적이고 다원주의적이며 지속 가능한
사회의 모습을 선구적으로 보여준다.
　　지역사회의 혁신을 이끄는 리더들은 사회적
자산이 풍부하고, 강한 의지를 갖고 있다. '주식회사
일본'의 속박에서 벗어나 좀 더 풍요로운 삶을
추구하고, 이를 통해 개인의 행복과 삶의 의미를
발견하길 원한다. 처음에는 개인적인 관심이나 동네에
대한 애정에서 시작하지만, 점차 역량이 커지면서
자신과 생각이 비슷한 생산 주체들과 교류가 이뤄지고,
점차 새로운 만남의 장에서 새로운 공유의 세상이
출현한다.
　　야나카는 세 개의 서로 다른 도쿄 자치구의
경계가 걸친 지역이다. 이곳에서 시민 활동이 번성할
수 있었던 것은 이런 특수한 상황에서 발생하는
지자체들의 행정 공백 덕분이기도 하다. 1984년 지역
활동가들이 일본 최초의 장소 기반 잡지를 여기서
탄생시켰고 이 지역의 새로운 정체성의 근간이 되었다.
땅값이 천정부지로 치솟고, 재개발 열풍이 가라앉을
기미가 전혀 보이지 않던 시기, 지역 활동가들은 이
동네의 역사와 문화를 재발견함으로써 공유재를
창출하고 외부의 압력에 맞서 결집했다. 야나카의
개방적이고 혁신적인 분위기, 그리고 이곳의 많은
공유재를 이해하기 위해서는 이 장소의 물질성과

라이프 호그펠트 한센, 「스펙트럼」, 2016년. © gwangjufolly.org

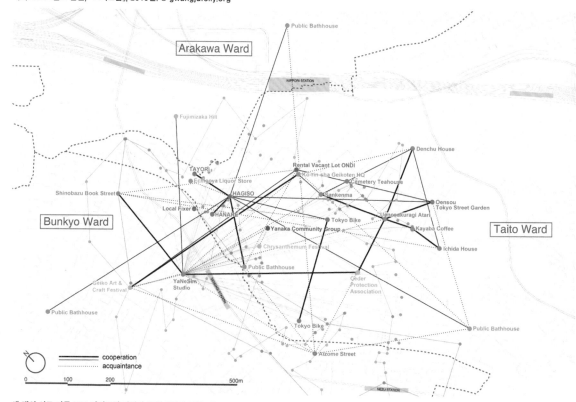

세 개의 서로 다른 도쿄 자치구의 경계가 걸친 야나카 지역 . © Keigo Kobayashi Lab.

1938년 지어진 오래된 건물을 지역 공동체를 위한 장소로 바꾼 우에노 사쿠라기
아타리. 야나카, 도쿄. © Keigo Kobayashi Lab

고유한 역사를 반드시 알아야 한다.

도쿄 도심 지역 중에서 야나카는 1923년
관동대지진과 1945년 연합군의 융단폭격을 피한
몇 안 되는 동네이다. 17세기 대화제로 과밀했던
도심이 파괴된 상황에서 이 동네에 밀집되었던 푸른
사원들과 공동묘지들이 동네를 지켰고 고운 결의
도시 공간을 보존해주었다. 거미줄처럼 빽빽이 늘어선
좁다란 뒷골목들과 작지만 열린 공간들 덕분에
과도한 재개발을 할 수 없었으며, 마을의 공유재가
될 많은 건물들이 오랫동안 자리를 지킬 수 있었다.
오래된 사원 동네의 주민들은 끊임없이 몰려드는
참배객들을 환대한다. 이러한 방문객 덕분에 독특한
공예와 가게들이 등장했고 이방인을 환대하는 개방된
분위기가 조성됐다.

이렇게 야나카는 독특한 지역 문화를 갖게
되었지만 도쿄의 다른 지역들과 다양한 문제를 공유한
곳이기도 하다. 가령 일본 대부분의 도시 공동체는
급격한 인구 감소와 노령화의 문제들을 해결하기
위해 새로운 경제 모델을 실험하고 있다. 어디서든
지역 활동가들은 저성장 시대 나타나는 빈 집을 채울
방법을 찾아야 한다. 이는 비단 일본만의 문제가
아니다. 다른 나라에서도 지역 공동체들은 보다 지속
가능하고, 삶을 충만하게 하는 생활 방식을 모색하고
있다.

'공유'는 특정 자원을 함께 사용하고, 공정하게
사용하기 위해 노력하는 사람들의 커뮤니티에서
나타나는 특성을 일컫는 말이다.

이번 전시에서 우리는 도쿄 야나카의 다양한
지역사회 프로젝트와 지역 내 크고 작은 공동체를
대표하는 스물두 가지 오브제를 선보인다. 이들은
무척이나 평범하고 일상적이지만, 거기에는 강력한

개인의 소망은 물론 타인과 소통하려는 욕망이 숨어
있다. 이것은 공동체를 창조하고 유지하는 핵심이다.

공동체와 공유는 선험적으로 존재하는 것이
아니다. 사람과 공간을 연결시켜주는 공유재와 함께
등장한다. 공유는 통합된 것도 아니고 단일한 것도
아니다. 공유는 다양한 층위에서 공존하고 함께
출현한다. 큰 공동체는 작은 공동체의 다양한 구성원이
역동적으로 확장하고 융합되면서 형성된다.

이같이 섬세하게 본다면 공유는 모든 시민들에게
하나의 통일된 의견을 강요하기보다, 크고 작은 문제를
매개로 느슨하게 연결된 여러 이해관계가 공존한다는
사실을 받아들인다. 다원적인 사회 안에서 지속 가능한
프로젝트를 만들고 창의성을 장려하기 위해서는
강렬한 자율 의지와 독립성에 기반을 둔 집합체들이
모여 있어야 한다.

<p style="text-align:center">동지중해 / 중동-북아프리카
연결하기: 공유재의 도전</p>

<p style="text-align:center">멜리나 니콜라이데스
미래지구 중동-북아프리카 지역센터(FEMRC)</p>

<p style="text-align:center">"사막이 아름다운 것은 어딘가에
우물을 감추고 있기 때문이야."
—앙투안 드 생텍쥐페리</p>

'EM/MENA'는 동지중해, 그리고 중동과
북아프리카를 포함하는 광범위한 지역을 가리킨다.
이곳은 세계에서 급속도로 인구가 증가하는 지역일
뿐만 아니라, 인간이 불러온 기후변화로 인해 결국
물이 없어진 최초의 지역이 될 것으로 예견된다. 약
5억 명의 인구가 거주하는 이 지역은 이미 기후변화
'핫스폿'으로 떠올랐다. 이미 어려운 환경에 직면해
있고, 미래에는 상황이 더욱 극심해질 전망이다.

오늘날 이 지역은 갈수록 과도한 천연자원
개발, 인구 급증, 도시화 확산, 복합적인 기후변화
등 서로 연결된 수많은 문제들에 직면해 있다.
갈수록 어려워지는 물 공급, 에너지 생산, 식량 부족
등 공통의 문제들이 상호작용하여 도시와 마을
공동체들이 전례 없이 도전을 받고 있다. 사람들이
도시와 시골에서 일상적으로 마주치는 어려움들은
놀랄 만큼 비슷하다. 기후변화와 인간의 활동 또한
환경 보전과 지역 생태계 건강에 영향을 미쳤다. 습한
동지중해부터 사하라사막에 이르기까지 과방목과

EM/MENA 지역은 환경과 기후적으로 편차가 크지만 생물-지리학적으로 공통적인 면들을 가지고 있다. 이 지역의 도시화 비율은 매우 높다. 1970-2010년 사이 도시 건축물이 400퍼센트 증가를 보였다. 향후 40년간 이 지역 대도시를 중심으로 도시화는 200퍼센트 더 증가할 것으로 예상된다.

EM/MENA 지역을 가로지르는 지상풍은 주로 사하라 사막으로부터 모래 먼지를 몰고 온다. 지표면 가까이 부는 이 바람은 이 지역 동부와 북부를 가로 지르며 이집트, 크레타 섬, 키프로스, 그리스 일부와 터키로 모래 먼지를 실어 나른다. 출처: 키프로스 연구소.

집약 농업으로 땅이 척박해지면서 사막화가 확산되고 수자원이 남용되었다. 그 결과 생태 균형이 심각하게 파괴되었다.

이뿐이 아니다. 현재 EM/MENA 전 지역에 걸쳐 급격한 정치·사회적 변화와 무력 분쟁이 일어나고 있고, 강제 이주를 강요당하는 사람들이 넘쳐난다. 이러한 지역의 사회·환경 시스템은 극심한 가뭄이나 새로운 난민 유입의 외부 충격을 더 이상 감내할 수 없는 한계점에 이르렀다. 이러한 상황으로 인해 많은 지역사회들은 환경, 생활, 건강, 심지어 그들의 문화 등 미래의 안녕을 위협하는 여러 크나큰 도전에 직면해 있다. 이 지역의 모든 사람이 사용할 물, 식량,

에너지를 확보할 수 있도록 현지에 적용 가능한 적절한 대응책들이 시급하다.

변화하는 기후 양상의 잠재적 영향이 도시 환경에 더욱 강력하게 나타나고, 시간이 흐를수록 더욱 심각해질 것으로 예상되지만, 그중에서도 기후변화는 이 지역 도시들에게 남다른 부담으로 작용하고 있다. 이번 전시, 혹은 '프로젝트'의 목표는 EM/MENA 지역의 도시적 맥락에서 기후변화 적응 문제를 개괄함으로써 현재와 미래 상황에 대해 통찰하고자 한다. 이 프로젝트에 참여하는 각 도시는 이러한 도시 문제에 대응하는 전략과 연관 지어, 기본적인 통계학적, 인구학적 데이터로 표시될 것이다. 또 온도,

강수량, 대기 질 등을 수치화한 전체 지역의 기후 데이터를 바탕으로 각국의 상황을 비교하면서, 갈수록 덥고 건조해지는 여름과 같이 거세지는 기상 이변의 압박은 도심에서 가장 극심하다는 것을 보여준다.

초국적인 지역 발의로 시작한 이 프로젝트의 보다 원대한 목적은 EM/MENA 차원의 주요 기관들에서 개발하고 있는 기후변화 적응 전략들을 해당 지역사회와 연결해서 공동의 문제에 공동으로 대처하도록 하는 것이다. 대부분의 도시에서 도시화가 확장되고 도심으로 인구가 집중되면서, 기후변화에 대한 적응은 이제 모든 도시의 도시계획 과정에서 필수 요소로 받아들여져야 한다. 기후변화의 영향에 단순히 대처할 뿐만 아니라 위험성과 취약성을 줄이기 위한 보다 광범위한 기후 회복력 전략도 마찬가지로 도시계획의 필수 요소가 돼야 한다. 도시의 생활조건과 인간의 건조 환경의 상호작용도 다뤄야 한다. 결과적으로 도시민에게 건강상 좋지 않은 영향을 미치는 도시 온난화 심화와 대기 질 악화같이 실제 일상생활에 영향을 미치는 요인들도 고려해서 향후 예상되는 이상기후에 대비해 효과적인 기후변화 완화 및 적응 전략에 넣어야 한다.

현재 진행 중인 EM/MENA 프로젝트의 장기 목표는 국가 간 교류뿐 아니라 '현장에서' 혁신적 방식과 자연에 기초한 창조적 도시 재생 해법에 관여하는 개인 및 지역사회들과 교류를 통해 주요 지역 기관들의 지식을 서로 연결하는 것이다. 전 세계 다른 지역들과 마찬가지로 이 지역과 오늘날 우리의 생활 방식은 환경의 변곡점을 이미 넘어섰고, 우리의 도시 및 자연 환경에 부정적인 영향과 원치 않는 변화를 초래하고 있다. 두 분야의 지식, 즉 '연구·이론'과 '현장 경험'을 바탕으로 한 두 지식을 통합하고, 변혁적 적응 전략을 사회 모든 부문에 걸쳐 적극적으로 도입하다 보면, 미래를 위한 보다 복합적이고, 더 많은 이해 당사자들이 참여한 공동의 해법을 만들어내는 데 도움이 되리라 생각한다. 그렇게 한다면 우리는 어쩌면 이 지역의 21세기 미래 수자원, 에너지 생산, 식량 부족 문제에 대한 회복력을 담보할 수 있을 것이다.

니코시아
기후변화 핫스폿
멜리나 니콜라이데스
키프로스 연구소

"만물을 끝에서부터, 그리고 끝에서부터 시작까지 살펴보라, 물은 지나가고 모래는 남으니까."
—테오클리스 쿠이알리스

니코시아는 키프로스 공화국의 정치, 경제, 문화 수도다. 레반트해에 위치한 섬나라인 키프로스는 가까운 미래에 기후변화의 '핫스폿'이 되리라 지목된 동지중해 전역과 유사한 극심한 기후온난화를 겪을 것으로 예상된다. 수십 년에 걸친 산업화, 도시 확장, 인구 급증을 겪으면서, 현재 이곳에 닥친 환경 문제들은 나날이 성장하는 이 지역 도시 거주민들에게 갈수록 불행한 결과를 초래할 것이다. 이상기후 현상과 대기 질 악화 등 앞으로 예상되는 기후 현상들을 보건대 이들 도시는 인류의 건강을 보호하는 정책을 비롯해 도시계획에 기후 복원력 전략들을 보다 많이 포함시켜야 한다. 니코시아시가 이미 이처럼 동시다발적 영향을 받고 있는 가운데, 이번 전시의 쌍방향 디지털 프로젝트는 이곳 도시민의 앞으로의 삶을 내다본다. 전시는 열한 개의 요새와 세 개의 정문이 있는 별 모양으로 지어진 16세기 중반의 베네치아풍 축성(築城) 안에 자리한 역사적인 도시 니코시아를 선보인다. 이를 배경으로 이미 예후되는 미래의 모습들을 상상해본다. 지금 이 순간에도 핫스폿으로 나날이 진화하고 있는 니코시아에는 극단적 생활환경이 예상된다.

앞으로 니코시아에서는 무더운 여름이 더욱 길어지고 심해질 뿐 아니라, 강수량은 더욱 줄고, 1년 내내 이상기후 현상이 더 빈번하게 발생할 것으로 예측된다. 또 빈도는 적지만 매우 강력한 폭풍우와 뒤이은 홍수, 그리고 최대 온도가 38도를 넘는 극도로 더운 여름도 예상된다. 또 니코시아는 키프로스 외부에서 유입되는 강력한 모래 폭풍과 오염 물질이 국경을 넘어서까지 날아와 대기 질 악화에 시달릴 것이다. 북아프리카나 아라비아반도 사막의 모래가 대기를 통해 이동하는 탓이다. 대기 질 저하와 함께 이러한 상황들은 이곳 도시민의 건강에 심각한 위협이 될 것이다. 이 지역의 다른 주요 도시들과 마찬가지로 기후변화의 영향은 시간이 지날수록 더욱 심각해질 것으로 예상된다. 지중해와 MENA 지역의 건조,

베네치아 성벽 안과 밖의 니코시아. 1879년 최초로 개방이 이루어지기까지 니코시아는 성벽 안에 머물러 있었다. 1960년 키프로스 독립 후 급속한 도시화와 사회적 변화를 겪으며 도시는 계속 확장되었다. 출처: Yiannis Yiannelos, Troia Publishing SA, 2017.

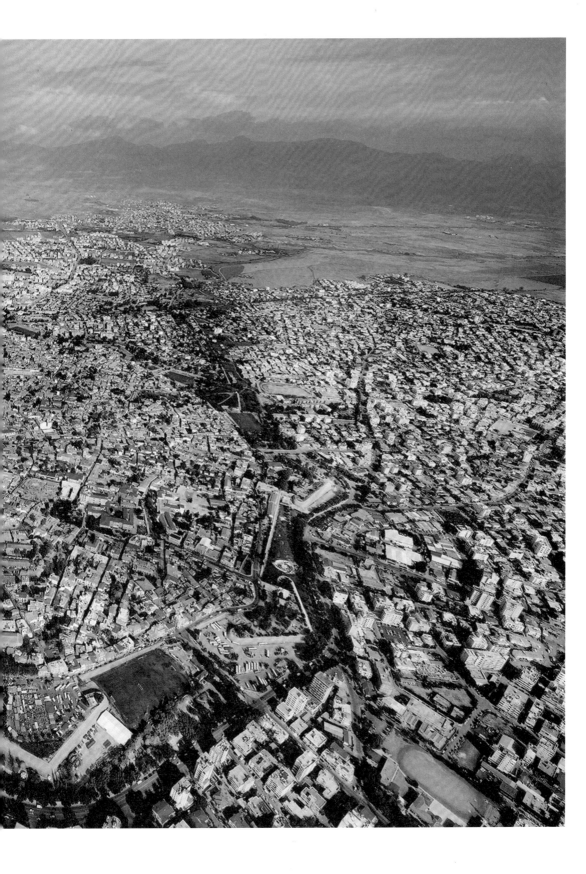

유서 깊은 도심 지역에서 본 극심한 먼지 사태, 2015년 9월 8일. 키프로스 연구소의 니코시아 시뮬레이션 모델을 사용해 가상현실로 본 모습이다.

반건조 환경에서 폭염이 확대되면 이 지역 도시민들은 다양한 피해를 입게 될 것이다. 특히 사막 지역에 근접한 가장 건조한 도시들에서 나타나는 인구 이동을 비롯해 상당한 부작용이 초래될 것이다.

이번 전시에서 선보이는 쌍방향 프로젝트는 폭염, 모래 먼지, 홍수로 인한 미래의 잠재적 이상기후 시나리오를 보여준다. 니코시아의 최고 기온, 최대 강수량, 홍수뿐만 아니라 심각한 대기상황을 실감 나게 시각화해 가상현실 환경에서 전시한다. 성벽으로 에워싼 도시 주변에서 시연되는 이런 역동적인 환경에서, 역사적인 도시 구조물과 비좁은 거리 사이를 걸어 다니는 시뮬레이션은 극단적 상황에 처한 인간의 상태를 보여주게 된다. 이는 또한 이러한 환경적 위협이 도시 구조와 일상의 모든 활동에 어떠한 영향을 미치게 되는지도 보여준다. 걸어 다니는 동안 그늘이 절실히 필요하고, 우리 시야를 가린 모래 먼지는 호흡기 질환을 야기하며, 실내 냉방 시스템 탓에 에너지 소비가 증가할 것이다.

이번 전시의 주요 목적은 미래의 도시 공간에서 우리가 맞닥뜨린 극단적인 생활 조건에 대한 대비와 준비가 시급하다는 점을 각인시키고 강조하는 것이다. 이러한 예측들은 어떻게 기후변화 적응 대책들이 인류의 삶과 사회경제적 상황을 개선해, 아마도 도시 자체의 성격을 완전히 바꿔놓을 뿐 아니라 다양한 영향을 미칠 수 있는지를 보여준다. 이 몰입형 시나리오들 덕분에 니코시아와 이 지역의 다른 유사 도시들 내의 이상기후 징후들을 상상으로나마 그려볼 수 있다. 이러한 목적 말고도 이 역사적인 요새 도시를 포함한 니코시아 광역권에 사는 모든 사람들을 위해 도시계획 속에 적응적 도시 시스템을 설계해 넣으려고 노력하는 과학기술 분야 종사자들을 도우려는 목적도

있다.

고대 도시에 대한 기록과 설명에도 분명히 나와 있듯, 니코시아는 역사적으로 오랫동안 홍수뿐만 아니라 물 부족과 혹서를 겪었다. 오늘날 도시에서는 겨울에도 빈번히 대기 질이 한계점을 초과하곤 한다. 기후변화로 예측되는 결과들을 더욱 잘 이해하게 됨에 따라, 보다 효과적인 폭우 관리, 차열성 포장도로나 그늘 추가 같은 극단적인 도시 온난화 적응 대책이 필요하다는 사실이 명백해졌다. 희망하기를, 니코시아를 위한 새로운 기후변화 적응 대책과 대응이 EM/MENA 지역의 다른 도시들과 핫스폿 도시들에게도 귀중한 전략이 될 수 있기를, 또한 앞으로 닥칠 극단적인 미래 상황에 대비해 이 지역 모든 사람의 안녕을 보장하는 데도 도움이 되기를 바란다.

<div align="center">

아테네

고대에서 미래까지: 시민 물 프로젝트

멜리나 니콜라이데스
아테네 수자원공사

</div>

"물, 만물의 시작(Nero, arxi ton panton)."
—밀레투스의 탈레스, 기원전 600년경

아테네는 태고부터 줄곧 물 부족을 겪어왔다. 아테네 사람들은 이 문제가 올림푸스 산의 두 신들, 즉 아테네와 포세이돈 사이의 경쟁에서 비롯했다고 생각했다. 아테네는 이미 그때부터 체계적인 담수 확보와 배수 시스템을 갖추어야 했다. 아티카 지역에서는 주민들에게 물을 공급하고 높은

생활수준과 위생을 보장하기 위해 역사적인 공사들이 대대적으로 진행된 바 있다. 고대 아테네 사람들은 충분한 양의 물을 공급하기 위한 다양한 수단을 꾀했을 뿐만 아니라 수질을 보존하고 (송)수로, 분수, 우물, 저수지, 배수망 등을 만들어 부족한 물 자원을 합리적으로 사용하길 촉구하는 조처들도 취했다. 늘 물 부족 문제에 시달리면서도 아티카 주민들에게 끊임없이 물을 공급하기 위해서였다.

시간이 흐르고 기술이 발달해 근대로 접어들면서 당대의 도시에 물을 공급하고 보존하던 두 역할은 아테네 수자원공사(EYDAP)의 손에 넘겨졌다. 오늘날, 그리스 최대 식수 및 폐수 관리 회사인 EYDAP는 물 공급 및 배수, 수질 관리, 하수 처리 및 정수 처리장, 관개, 기반시설 유지 관리, 홍수 예방 프로젝트 등을 전담한다. 이러한 책임을 지고 있는 이 회사는 기원전 530년 아테네 정치가 솔론이 만든 고대 헌법의 "수법(水法)'에 처음으로 명기된 의무를 유지하며 수호한다. 역사상 최초로 기록된 이 물 사용 관련 법규에 따르면 자체 지하수원이 없는 아테네 시민은 누구라도 이웃의 우물에서 물을 퍼갈 권리가 있었다. 현재 아테네의 물은 유럽 전역에서 수질이 가장 뛰어난 편이며 식수는 9500킬로미터가 넘는 광대한 배수망을 통해 거의 600만에 달하는 지역 주민에게 전달된다. 깨끗한 물과 위생은 기본적인 인권이다. EYDAP는 인권을 보장하고, 그리스 자연환경 속에서 수자원의 생태적 보호를 보장한다.

이번 EYDAP 물 프로젝트는 고대 아테네를

포함한 아티카 전 지역의 물 공급 및 관리에 대한 역사적 개요를 시각적으로 묘사한 물 연대표로 설계돼 있다. 쌍방향 디지털 맵을 통해 역사적인 물 공급 지점들과 당대의 수문계측망을 나타내는 이미지들을 보여준다. 이를 통해, 다른 시대와 장소를 넘나드는 경험을 하고, 서로 다른 지역사회, 마을, 가문에 속한 사람들을 연결할 수 있다. 이 연결망이 생성하는 연결 가능성은 역사상 어느 시점에 한 번은 아티카의 수로에 접촉한 적이 있는 모든 사람들 사이에 새로운 상징적 서사를 가능하게 한다.

EYDAP 아카이브에서 모은 이미지들은 하드리아누스 수로 체계를 사용한 고대 아테네인들의 모습이나 1922년 소아시아에서 넘어온 피난민들과 이주민들의 모습 등 중요한 이정표들을 보여준다. 갑작스런 인구 증가로 도시에 물을 공급할 보충 자원이 필요했고, 이를 위해 그 유명한 마라톤 댐을 건축하기도 한 아테네 물 역사에서는 매우 중요한 순간들이다. 현대의 수로망 사진들은 역사적인 고대 시장에 있는 음수대를 찾은 관광객의 모습을 보여주기도, 일시적으로 유입된 시리아 난민들에게 물을 공급하는 도시 주변 아스프로피르고스 수원을 보여주기도 할 것이다.

아티카 지역에서 물의 역사는 언제나 거주민들의 삶의 질과 아테네 도시의 발전, 확장과 깊은 연관성을 갖는다. 따라서 아테네 시민들은, 또 지금까지 아테네를 스쳐간 적이 있는 사람들은 진정 이 한 가지 공유재, 즉 물을 통해 물리적, 사회적, 문화적으로 연결돼 있다고 말할 수 있다. 마찬가지로 21세기에는 연결성이 의사소통과 상호 이해에 필수적이기 때문에 이번 프로젝트의 네트워크와 쌍방향 교류를 통해 무엇보다도 수백 년에 걸쳐 여러 사람들이 아테네의 물과 맺어온 관계 방식을 이해할 수 있을 것이다. 그러나 이는 또한 물이 모든 사람이 공유하는 공유재라는 원칙을 다시 한 번 확인해준다. 이번 전시는 고대 아테네의 물 사용 윤리를 따라 사회 속에서 이러한 공유 자원이 도시와 시민 간의 호혜주의와 인간 상호 의존성을 보여주는 사례가 되어야 한다고 제시한다. 이러한 공유 유산을 위태롭게 하거나 규칙을 뒤집는 것은 이 도시 본연의 정체성, 역사적 과거, 그리고 이어지는 미래에 대한 위협일 것이다.

솔론의 '수법(水法)' 다이어그램. 서로 이웃하고 있는 다섯 개의 아테네 우물을 나타내고 있다. 솔론에 따르면 각 우물 사이의 이상적인 거리는 740미터이다.

마라톤 저수지와 아테네를 최초로 잇는 지하 송수로 터널 건설 모습. 1928년. 출처: 아테네 수자원공사 사진 아카이브.

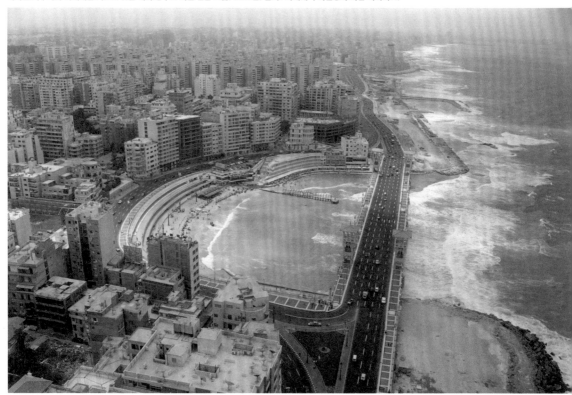

알렉산드리아 해안 도로. 도시와 파도 사이의 거리는 기후 변화로 인한 해안선 침범 위험에 노출된 도시의 취약성을 짐작케 한다.

알렉산드리아
과거, 현재를 지나 미래로
멜리나 니콜라이데스
알렉산드리아 대도서관

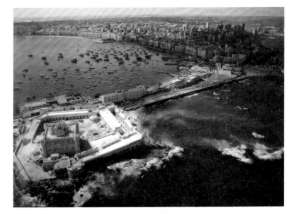

알렉산드리아 해안 지구. 정면으로 카이트베이 요새가 있는 동쪽 항구가 보인다. 15세기에 지어진 이 요새는, 세계 7대 불가사의 중 하나인 저 유명한 알렉산드리아의 등대 파로스가 있던 자리다. 사진에서도 보이는 서쪽 항구는 이집트를 드나드는 상선과 이집트 무역 물량의 대부분을 처리한다. 출처: 알렉산드리아 대도서관 소속 알렉산드리아 지중해 연구센터.

"알렉산드리아는 떠나지 않는다. 단지 그 영원한
알렉산드리아니즘을 세계에 남길 뿐이다."
―모하메드 아와드 박사

기원전 331년, 알렉산더대왕이 지중해 해역을 따라 세운 전설적인 불후의 도시 알렉산드리아는 왕의 전속 건축가이자 도시 설계자인 디노크라티스 (Dinocratis)가 이집트뿐 아니라 당시의 세계 수도로 설계했다. 오늘날 알렉산드리아는 인구 600만 명의 이집트에서 두 번째로 큰 도시로서, 이집트 산업과 경제의 중심지 중 하나이다. 이곳의 항구들은 이집트 국가 전체 교역의 5분의 4에 달하는 물량을 처리한다. 2000년에 걸쳐 도시가 발달하는 동안 역사적으로 다양한 문화를 도입하며 지식 교류의 중심지로 성장한 이 도시는 흥망성쇠를 반복하며 존재적 그리고 물리적 격변을 수도 없이 겪었다. 이 프로젝트는 도시의 과거, 현재, 잠재적 미래의 모습을 나란히 비교한다. 이를 통해 도시가 현재 직면한 문제들과 급변하는 환경 조건들이 가져올 예측 불허의 결과가 결국 이 도시의 미래 정체성을 규정한다는 점을 보여줄 것이다. 오늘날과 같은 취약성의 시대에 다가올 미래에 대비해 알렉산드리아의 도시성을 구축할 새로운 모델을 구상하는 일이 무엇보다도 시급하다.

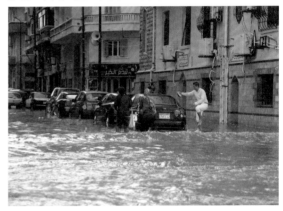

알렉산드리아 도심 번화가. 2015년 10월 극단적인 호우로 도심이 물에 잠겼다. 출처: 알렉산드리아 대도서관 소속 지속 가능 개발연구센터.

 도시의 역사를 살펴보면 비교적 최근인 19세기 초 알렉산드리아는 도시 부흥을 경험한 적이 있다. 당시 이 도시는 문화 교류, 다원주의, 관용으로 유명했고, 왕성한 세계시민주의로 명성이 자자했다. 그러나 20세기가 태동하면서 전례 없던 도시 확장을 특징으로 하는 전환점을 맞게 됐다. 이는 인간과 건축 간의 여러 다양한 부조화를 초래했고, 이러한 도시 무질서는 지금까지도 계속되고 있다. 지금도 개발과 철거를 주기적으로 반복하면서 콘크리트 건물이 확산되는 동시에 도시의 특징적인 건축 유산들이 대부분 폐허가 됐다. 시골에서 쫓겨난 사람들이 도시로 몰려들면서 급증하는 주택 수요를 해결하기 위해 도심 주거지를 불가피하게 개조해야 했다. 도시와 시민의 사회경제적 정체성이 지속적으로 변화하면서 생겨나는 일련의 건축이 도시 구조에 계획에 없던 물리적 변화를 계속 강제하며 이 도시의 도시성을 악화시키고 있다.

물에 잠긴 해안 도로 벽을 걷는 사람들. 2015년 10월. 출처: 알렉산드리아 도서관 소속 지속 가능 개발연구센터.

오늘날 알렉산드리아는 이처럼 인간이 초래한 성급하고 무질서한 도시 확장뿐 아니라 갈수록 환경을 위협하는 기후변화로 인한 문제들에 직면해 있다. 도시의 역사를 통틀어 바다와 깊은 관계를 맺고 있는 알렉산드리아는 오늘날 바로 그 이유로 인해, 즉 연안 도시의 특성상 해수면의 상승으로 받는 위험에 시달린다. 또한 알렉산드리아는 '노출 지대'로서, 기후변화와 이상기후 현상의 영향을 실제적으로 경험할 수 있는 곳이다. 여기에는 극심한 폭풍우와 홍수, 해수면 상승, 해안 대수층에서의 해수 침투 영향 등이 포함된다. 이런 현상은 지중해 연안의 다른 도시들도 직면하고 있는 문제들이다.

이와 같은 도시 현실 속에서, 이와 유사한 문제들이 알렉산드리아에서 사람과 장소 모두에 영향을 미치고 있다. 강력한 태풍의 여파로 알렉산드리아의 도심 거리가 바닷물에 잠기는 빈도가 갈수록 잦아지면서 일터와 삶의 공간들이 피해를 입고, 역사적인 기념물과 유적지도 위태로워지고 있다. 전통적으로 알렉산드리아 주민들이 일상적으로 찾는 해변 지역과 바닷가 도로가 해수면 상승과 강력한 파고에 침식되고 있는 것처럼, 역사적인 동쪽 항구를 둘러싼 차수벽도 이러한 환경적 요인으로 인한 물리적 영향을 경험하고 있다. 이 모든 요인이 더해져 일찍감치 붕괴되고 있는 알렉산드리아의 기반시설에 부담을 주며 이 도시의 도시적 결함들과 취약한 해안선이 모습을 드러내고 있다.

도시의 미래를 내다보는 통찰력을 제시하는 이 프로젝트는 특별히 동쪽 항구 보존 프로젝트를 홍보하는 캠페인과 설계 공모를 통해 적응과 혁신을 위한 전략들을 살펴본다. 이 장소는 도시 건설 초기 단계에서 이뤄진 주요 특징을 나타낸다. 이는 도시 개발의 다양한 역사적 단계를 상징할 뿐만 아니라 오늘날 알렉산드리아 해안가로 알려진 가장 중요한 장소로 남아 있다. 역사적인 영향력뿐만 아니라 지금도 도시의 점진적 발전에 적극 개입하고 있는 알렉산드리아 도서관의 후원으로 만들어진 일련의 거대한 개발 프로젝트 제안들은 21세기 도시 알렉산드리아를 위한 새로운 비전을 제시한다.

알렉산드리아의 미래를 결정하려면 이 도시의 역사적, 고고학적 유산을 보존하면서 동시에 도시 적응과 해안 관리라는 현재 직면한 도전들에 대한 핵심 해법들을 통합하는 접근법이 필요하다. 미래의 알렉산드리아는 현재 도시가 지닌 취약성의 정도를 평가하고, 심각한 경제적, 환경적, 기술적 장애물들을

완전히 바꿔놓아야 한다. 그러나, 이 '불후의 도시'가 자신의 빛나는 과거에 비견될 정도로 밝은 미래를 담보하려면, 도시계획을 넘어 다음 세대의 시민들을 위한 새로운 알렉산드리아니즘의 탄생을 불러올 수 있는 창의적이고 인간 중심적인 대응법을 만들어내야 한다.

두바이
공유도시 두바이의 미래
조지 카토드리티스
장 미
마리암 무다파르
케빈 미첼

두바이는 급속한 변화를 거듭하며 성장해온 도시다. 세계의 수많은 국제 도시 가운데서도 두바이는 다양한 면에서 독특하다. 무엇보다도 인구 분포가 특이한데, 약 10퍼센트 정도만 아랍에미리트 국적을 가진다. 비교 차원에서 말하자면, 「세계 이민 보고서(World Migration Report)」에 따르면 두바이 다음으로 자국민과 외국 국적 소유자의 인구 불균형이 큰 도시는 브뤼셀로, 그 수치는 38퍼센트라고 한다.

급격한 사회, 생태, 기술 변화 속에서 과연 도시의 미래는 어떻게 될 것인가에 초점을 맞춘 서울비엔날레와 보조를 맞춰, 두바이는 다양성으로 규정되는 이 도시에서 무엇을 공유할 수 있을지 고민해보는 일련의 제안들을 제시한다. 다양한 인종과 격심한 빈부 격차 속에서 '공유'의 개념이 어떻게 적용되는지 살펴볼 것이다. 두바이는 광범위한 무역망 속에서 오랫동안 주요 거점 역할을 해왔고,

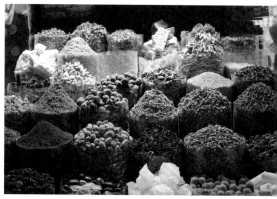

두바이 거리 시장의 향신료. © Photograph by participating team of Reyan Hanafi, Noora Al Awar, Fatima Al Zaabi and Khalda El Jack

34

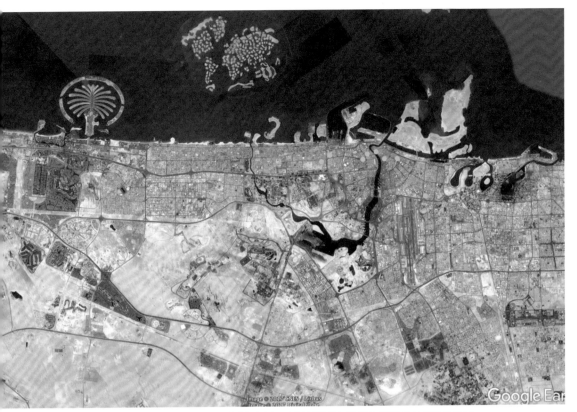

스무 명의 다국적 건축가와 디자이너들로 이뤄진 아홉 개 팀의 공유에 대한 제안이 표시된 두바이 지도. 구글어스 이미지 © 2017 DigitalGlobe

이는 도시 생활에 도전과 기회를 제공하는 특유의 상황을 만들어냈다. 차세대 건축가와 디자이너들의 제안들로 꾸며진 이번 전시는 도시의 미래를 예측하기 위해 '외국인'들의 존재와 연관된 도전 및 가능성을 비판적으로 살핀다.

런던
메이드 인 런던
위 메이드 댓
런던시
주영영국문화원
뉴 런던 아키텍쳐
SEGRO

런던은 확고한 생산 도시다. 맥주에서 자전거, 패션에서 가구에 이르기까지, 도시 곳곳에서 발견되는 제조업이 이를 반증한다.[1] 이들은 런던 경제에서 중요한 역할을 하며 물류 및 경공업이 담당하는 '도시 서비스'와 결합해 풍요로운 런던에 필요한 재화와 서비스를 제공한다. 또한 런던에는 개조한 창고에서부터 신축 산업 공간, 소규모 디자인 사무실, 예술가 스튜디오에 이르기까지 여러 분야를 위한 업무 공간들이 있다.[2] 이 공간들은 실로 다양한 산업과 도시 서비스, 생산 활동들을 지원하고 유지해나간다. 이처럼 자랑할 거리가 많긴 하지만, 최근 런던은 이러한 생산 공간이 줄어들고 있다. 제한된 도시권 내에 증가하는 인구를 수용하기 위해 산업 부지를 줄이면서 생산 공간으로서 도시의 역량이 감소하고 있는 것이다. 여러 자료를 통해 드러나듯이 지정 산업 부지가 줄어듦에 따라[3] 런던의 제조업자들과 식품 가공업자들, 물류업자들, 서비스업자들은 다가올 미래에 어떻게 적응해나가야 할지 불확실한 상황에 직면해 있다. 런던의 산업 지역과 공간들을 지켜내는

1. 이는 런던의 여러 지역(파크 로열, 어퍼 리 밸리, 올드 켄트 로드, 찰턴 리버사이드, 러프버로 교차로, 로열 녹스 등)에 대한 산업 조사에도 나타나 있다

2. 더 자세한 내용은 뉴 런던 아키텍처가 조사한 'WRK/LDN 인사이트 연구(WRK/LDN Insight Study)' 참조.
3. AECOM, Cushman & Wakefield & We Made That, "London Industrial Land Supply and Economy Study," 2015.

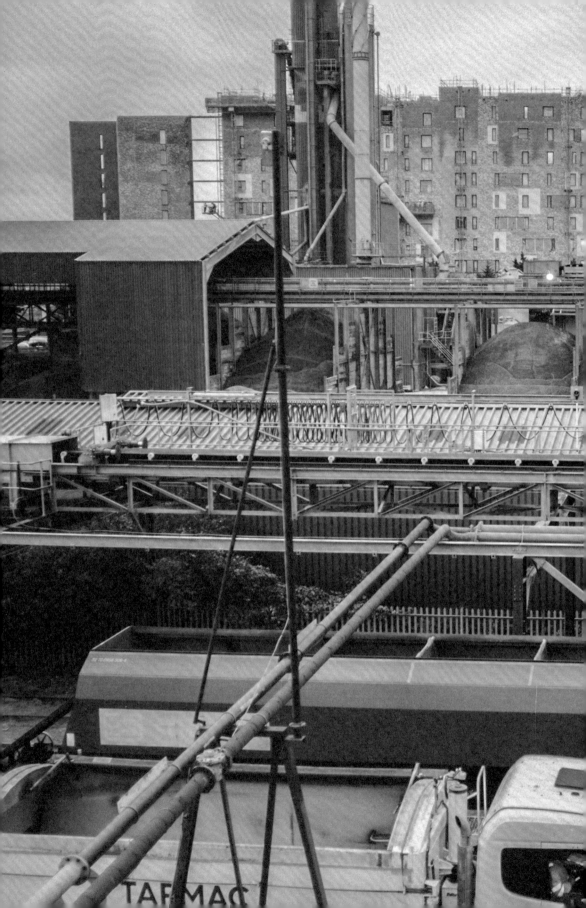

런던의 생산 활동은 증가하는 주택 및 토지 수요의 압박에 시달리고 있다. 그리니치 왕립구 및 런던 광역시를 위해 위 메이드 댓이 2017년 수행한 「찰턴 리버사이드 고용 및 유산 연구(Charlton Riverside Employment and Heritage Study)」 자료. 사진 © Philipp Fheling

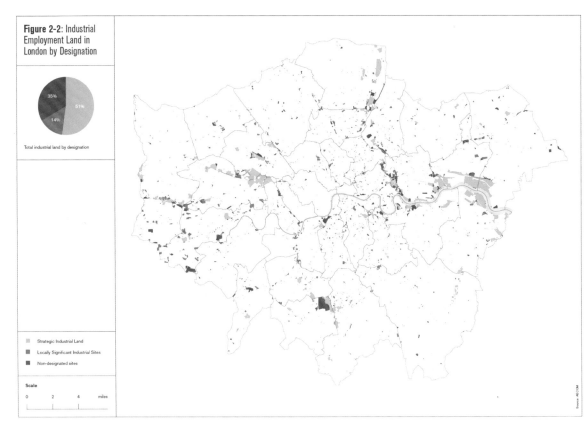

Figure 2-2: Industrial Employment Land in London by Designation

35%
51%
14%

Total industrial land by designation

Strategic Industrial Land
Locally Significant Industrial Sites
Non-designated sites

Scale

0 2 4 miles

2015년 기준 런던의 산업 부지. 2001년 이후 1305헥타르의 산업 부지에 대한 용도 규제가 풀렸다. 출처: AECOM, Cushman & Wakefield & We Made That, "London Industrial Land Supply and Economy Study," 2015.

것은 그 어느 때보다 중요한 일이다. 이들 부지에서 수용할 수 있는 것들을 고민하고, 어떤 식으로 기존 현장과 조율해 추가적인 생산을 이어나갈 수 있을지 상상력을 발휘할 필요가 있다. 산업 부지들은 도시의 유휴 공간으로 묵살돼버리기 일쑤다. 이들 부지는 많은 공간을 차지한다. 또 종종 유해하고 방치된 것처럼 보일 뿐 아니라, 실제로 재개발에 대한 기대로 '브라운필드(오염 부지)'라는 딱지가 붙곤 한다.[4] 최근 몇 년간의 불확실성은 상황을 더욱 부채질했다. 그러나 이러한 누명에도 불구하고 런던의 산업 공간들은 더욱 활력이 넘치고, 생산적이며, 다채로운 모습을 보여주고 있다.

현재 런던은 보다 혼합되고 집약적인 생산 공간들을 제공할 수 있는 혁신적 방법이 필요하다. 도시 산업의 강화를 반기는 런던시와 도시 전문가들, 지방 당국, 산업 지주들은 잘 고안된 복합 구역

구상들을 내놓고 있다.[5] 일자리 보호가 향후 런던의 도시계획에 최우선 목표다. 런던을 자랑스러운 생산 도시로 유지하고 싶다면, 이러한 야심 찬 목표들을 신속히 받아들이고 광범위하게 채택해야 한다.

서울비엔날레를 위해 제작한 「런던 메이드(London Made)」는 런던을 생산 도시로 만드는 사람들과 그 과정, 그리고 장소들을 다룬 영화다. 이는 런던에서 가장 독특한 문화 공간 가운데 하나인 바비칸 센터를 무대로, 그 이면을 들여다본다. 이 공간을 지탱하고 유지하는 생산 활동들과 공급망을 파헤치기 위해 센터로부터 이어지는 일련의 경로를 추적한다. 이러한 탐색은 런던 광역권으로 뻗어나가 원자재에서 최종 설치 및 전시에 이르는 공급 단계들을 아우른다. 무대장치 디자인과 의상 제작, 시청각 서비스 같은 문화 생산 과정뿐만 아니라

4. '오염 부지'로 판정이 나면 재개발 구역으로 지정되기가 쉽다. 따라서 '브라운필드(오염 부지)'와 '재개발 구역'은 동의어로도 쓰인다. −옮긴이.

5. 이는 메리디언 워크스, 블랙호스 레인, 블랙호스 워크숍, 바킹 아티스트 라이브/워크 하우징에 대한 사례 연구에도 잘 드러난다. 다음 연구도 참조. Mayor of London's 2016 Industrial Intensification Primer & SEGRO, "Keep London Working."

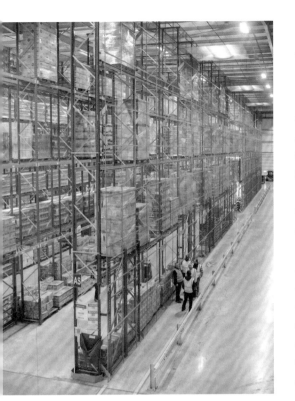

런던 남동부 찰턴 지역의 물류 창고. © Philipp Ebeling

런던, 어넥스
장소, 공간, 생산
퍼블리카
더 스토어 스튜디오스

창조 산업은 영국 경제에서 가장 빠르게 성장하는 부문이다. 이는 급속도로 발전하는 기술과 함께 창의적 활동의 경제, 사회, 시민적 가치에 대한 인식이 확대되면서 벌어지고 있는 세계적 추세다.

이 진화의 선두에 세계적인 창조 도시 런던이 있다. 역사적으로 런던은 광범위한 창조 산업 활동이 이뤄지는 본고장이다. 건축, 디자인, 광고, 영화, 방송, 사진, 기술, 출판, 문화, 음악, 예술, 공예 부문에서 선두를 달리는 전문가들이 런던을 자신들의 주요 활동 무대로 삼아왔다. 개인 제작자에서 보다 규모가 크고 안정적인 기업에 이르기까지 런던은 존재만으로도 거리와 동네에 활기를 불어넣고 지역 경제를 활성화하는 창의적이고 재능 많은 인재들을 끌어들인다. 혁신가들을 수용하고 창조 산업이 번창할 수 있도록, 다양한 용도의 각종 건물들은 끊임없이 전용되고 수요에 맞춰 변화해왔다.

이러한 창조 산업 활동은 대부분 무리 지어 도심 지역 전역에 분포해 있다. 이들은 런던의 다양한 지역사회에 섞여 들어 창조적인 생각을 가진 사람들이 서로 만나고, 관계를 맺고, 생각을 나누는 공간을 창출한다. 한데 모임으로써 실제적인 기술과 산업 지식을 교환하고, 창조 경제를 번성시키는 인맥과 교류를 만들어내는 것이다. 역사적으로 살펴봐도 당대의 창조 산업을 이끄는 사람들은 서로 지근거리에 모이는 경향을 보였다. 이들의 집단 정체성을 통해, 그리고 자원을 공유할 필요에 의해 도시 곳곳에 문화 지구들이 형성되었다. 이 과정에서 창조 산업 종사자들이 구할 수 있는 건물과 공간의 성격은 문화 지구를 형성하는 데 영향을 미쳤고, 결과적으로 창조 산업이 성공하는 데 필수적인 요소로 작용해왔다.

런던의 창조 산업이 숙련된 인재를 계속 보유하기 위해서는 경제와 정치를 선도하는 이들로부터 더욱 인정을 받아야 할 뿐만 아니라 유무형의 기반시설에 과감히 투자하고, 실험과 성장을 위한 더 많은 공간을 마련해야 한다.

이번 전시를 통해 우리는 런던의 창조 산업이 지닌 가치를 재확인하고, 지속적인 발전을 위해 이를 위한 네트워크와 공간, 기회를 시급히 확대해야 한다는 점을 보여주려 한다.

도시의 지속적인 번창에 매우 중요한 도시 물류, 최첨단 제조, 음식 및 음료 생산 같은 보다 광범위한 산업 활동들을 보여준다.

동시에, 이 작업은 현재의 풍경을 넘어 생산 도시로서 런던을 작동시키는 정책과 장소, 압박 기제를 추가로 살펴본다. 런던을 시민에게 유익한 도시로 성장시키려는 노력에서, 도시 환경 조성에 종사하는 사람들은 생산 도시로서 런던의 저력을 어떻게 지원하고 유지해나갈 수 있는가? 런던의 건축가들, 도시 설계가들, 개발업자들, 정책 입안자들은 도시 내 산업을 유지하고 통합하는 새로운 방법들을 모색하고 있다. 여러 차례의 인터뷰를 통해, 「런던 메이드」는 런던을 생산 도시로 만들기 위해 도시의 풍부한 지적 전문가들이 어떤 전략적 제안을 내놓고 여기에 힘을 보태는지 보여준다.

런던에 위치한 부세이 건물의 주간 활동. 출처: 「장소, 공간, 생산: 창조 산업(Place, Spaces, Work: The Creative Industries)」. © Publica 2017, all rights reserved.

레이캬비크
온천 포럼

아르나 마티에센
아프릴 아키텍처

아이슬란드 전역에서, 특히 수도 레이캬비크에서는
어디서나 쉽게 온천을 찾을 수 있다. 지열을 품은
인근 지역에서 끌어온 뜨거운 물로 가득 채운 공공
목욕탕은 대개 몇 만명 들어갈 수 있는 아담한
크기이며, 수영장이나 복합 여가시설에 위치한다.
이곳은 아이슬란드의 도시와 마을, 그리고 풍경 속에서
사람들을 물리적으로, 또 사회적으로 결속해주는
특별한 공간이다. 어떠한 맥락에서든, 이들 온천은
고유의 문화적 의미를 가진 구심점으로서 두드러진
요소이다. 이들 온천은 문자 그대로 자연의 아스라한
온기와 감촉을 제공하고, 이웃 사이에 성찰과 소통의
기회를 제공하며, 따뜻한 감정과 친밀한 순간들로
어두운 겨울을 나게 해준다. 다른 문화권에 있는
동네 주점처럼, 아이슬란드의 온천 목욕탕은 친구든
이방인이든 누구나 할 것 없이 아름다운 자연 속에서
각자의 '제복'을 벗어던진 채 서로 눈을 마주칠 수밖에
없는 공간이다. 이곳에서 이뤄지는 교류는 사적인

이야기에서부터 정치적 토론에 이르기까지, 모든
종류의 만남을 아우른다.

레이캬비크 최초의 대중 온천의 형태와 크기는
저명한 법률가이자 학자였던 스노리 스툴루손(Snorri
Sturluson, 1179–1241년)이 살았던 레이크홀트
농장의 온천에서 영감을 얻었다. 스노리의 암살은
9세기 이곳에 정착한 이후 부상한 아이슬란드
자유국과 이 나라 특유의 지방 자치의 종식을
의미했다. 우리는 스노리가 이 보기 드문 친밀한—
발가벗은 채로 자연에 개방돼 있지만 울타리와 온기로
보호되며, 사람들이 서로 주고받는 대화의 규모에
맞게 크기가 완벽하게 조정된—공간에서, 함께하길
원한다면 그 누구와도 허물없이 사색하고 토론하면서
오래도록 이 최초의 온천에 몸을 푹 담궜을 것이라고
상상한다.

레이크홀트와 레이캬비크에서 '레이크(reyk)'는
온천에서 뿜어져 나오는 증기를 가리킨다.
레이캬비크는 건물뿐만 아니라 온천을 따뜻하게
만드는 세계에서 가장 큰 지열 난방 시스템을 갖추고
있다. 레이캬비크시는 근래 들이닥친 금융 위기
때도 단 한 곳의 온천도 폐쇄하지 않았으며, 오히려
더 많은 온천을 지었다. 그러나 이 노르웨이 수도의

41

지열저류층을 관리하는 공기업이 21세기 들어 아이슬란드에서 두 배로 성장한 전력 산업에도 투자를 하면서 이 천연 난방 장치는 위험을 받고 있다.

급속한 도시 개발과 해외 투자/착취 속에서, 지열(에너지) 자원을 통한 전력 생산은 환경 피해와 사회적 손상 모두를 야기하고 있다. 부실하게 설계되고 관리되어 식수 저장과 대기 질을 위태롭게 한다. 레이캬비크 시민들은 세계 알루미늄 산업이 마치 친환경인 것처럼 거짓 홍보하는 민간 에너지 기술 회사들에게 보조금을 주고 있다. 온천 입장료는 말할 것도 없고 난방비 및 전기세도 줄줄이 오르고 있다. 비어버린 수맥을 뜨거운 물로 다시 채우려면 수백 년이 걸릴 것이다. 해안 지역 주변에서 제련소를 운영하는 다국적 기업들은 총 전력 공급량의 80퍼센트 이상을 소비하는데, 이들과 성공적인 계약 관계를 맺으려면 시추공을 더욱 깊이, 더 많이 뚫어야 한다. 대규모 시추가 계속되면, 수도 지역의 지열 보존 구역이 50년이라도 지속될 수 있을지 의심스럽다. 레이캬비크는 자연 경관을 잃을 것이며, 더불어 지열 온천이 만들어내는 생동감 넘치는 문화도 사라질 것이다. 지열 에너지는 재생 가능하다는 것은 일종의 신화다. 그러나 레이캬비크는 "친환경적인 물 사용과 지열 에너지에 의한 지역난방 및 전력 생산을 위한 의도적 노력"을 인정받아 2014년 '북유럽협의회 자연환경상'을 수상했다.

한편으로는 지역 천연자원 수확 및 사용이 있고, 다른 한편으로는 세계화 시대에 지정학적 개체 간에 자원을 주고받는 관행이 있다. 우리의 설치 작업은 이 둘 사이의 균형/불균형을 살펴본다. 이 작업의 배경에는 최근 들어 붕괴 중인 아이슬란드 경제와 계속되는 세계적 환경 위기가 있다. 우리의 '온천'은 서로 충돌하는 듯한 궤적들을 아우른다. 인간적인 규모에서 이뤄져온 유대감과 상호 연결이 거의

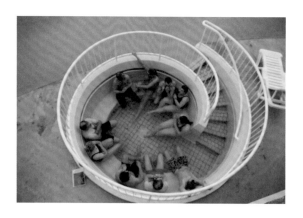

부조리에 가까운 별들의 규모와 대치하고 있다. 우리는 온천물에 몸을 담그고, 상체를 뒤로 젖힌 채, 하늘의 별들을 올려다본다. 그리고 자기 파괴적인 낭비와 무책임으로부터 우리를 구해줄 자원을 찾아 우주 끝까지라도 가서 채취할 생각을 한다. 한 번 주어진 기회가 마치 어떤 변화라도 가져올 것처럼 말이다.

<div align="center">

로마
문화 극장: 영원과 찰나의 프로젝트
피포 쵸라
로마 국립 21세기 미술관

</div>

로마 국립 21세기 미술관(MAXXI)이 서울비엔날레를 위해 준비한 전시는 크게 세 가지 주제에 대한 고찰을 담는다. 첫 번째 주제는 이른바 '유럽식' 건축의 존재에 관한 것이다. (서울비엔날레의 큐레이터 프로그램과는 아무래도 동떨어진 주제라고 하겠다.) 우리는 로마시의 문화 산업과 연계해 건축의 잠재력을 조사하기 위해, '로마'나 이탈리아 건축가뿐만 아니라, 유럽연합이 후원하는 인재 육성 프로그램을 통해 선정된 젊은 건축가 팀들을 선정했다. 이 프로그램은 유럽의 18개의 건축협회로 구성된 '미래 건축 플랫폼'에서 진행하며 건축, 도시 및 도시 경관의 미래에 대한 참신한 목소리와 자유롭고 급진적인 연구를 지원한다. 서로 다른 유럽 5개국에 기반을 둔 이 다섯 팀은 혁신적인 건축 전략이 어떻게 우리 도시의 미래에 영향을 미칠 수 있는지에 대해 지대한 관심을 공유하는 동시에, 현재 서구 도시 문화가 직면한 문제들을 잘 인식하고 있다.

여기서 우리가 기대하는 바는, 작은 데서 시작해 규모가 점점 커지는 일종의 상향식 생성 효과이다. 즉 로마의 맥락에서 시작한 문화, 경제, 건축 간의 관계를 유럽 차원으로 확대해 건축 현장의 아이디어들과 연계하고, 그런 다음 다시 이것을 세계를 상대로 서울비엔날레와 같은 장소에서 소개하는 것이다. 우리는 이것이 충분히 잠재력이 있는 과정이라고 생각한다. 왜냐하면, 서울은 이따금씩 제어되지 않는 동양의 에너지와 속도가 새로운 자각과 만날 수 있는 완벽한 곳이기 때문이다. 성장, 도시화, 건축의 사회적 역할에 관한 개념을 재고할 필요가 있는 이러한 새로운 자각은 서구에는 얼마간 더 일찍 찾아왔다. 유럽의 젊은 인재들과 이번 비엔날레와의 만남은 거대도시 서울과 강력한 미래 전망을 가진 유럽의

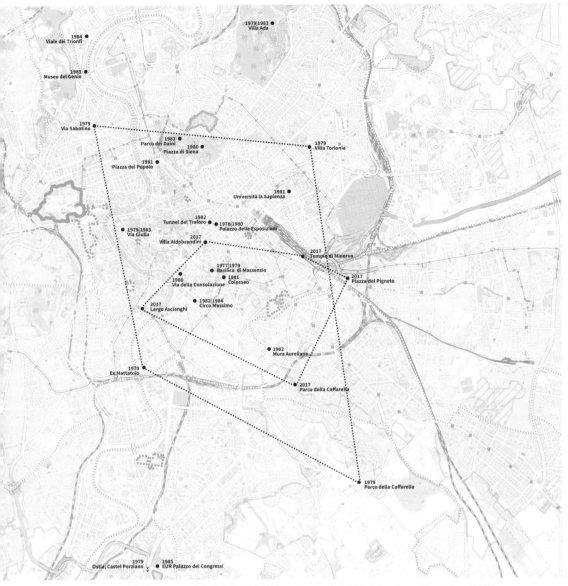



1984
Viale dei Trionfi

1985
Museo del Genio

1979/1983
Villa Ada

1979
Via Sabotino

1982
Parco dei Daini

1980
Piazza di Siena

1979
Villa Torlonia

1981
Piazza del Popolo

Università la Sapienza
1981

1982
Tunnel del Traforo

1978/1980
Palazzo delle Esposizioni

1979/1983
Via Giulia

2017
Villa Aldobrandini

2017
Tempie di Minerva

1977/1979
Basilica di Massenzio

2017
Piazza del Pigneto

1980
Via della Consolazione

1981
Colosseo

2017
Largo Ascianghi

1982/1984
Circo Massimo

1982
Mura Aureliane

1979
Ex Mattatoio

2017
Parco della Caffarella

1979
Parco della Caffarella

1979
Ostia, Castel Porziano

1985
EUR Palazzo dei Congressi

1979년과 2017년의 '에스테이트 로마나'와 '파르코 첸트랄레' 지도, 페데리카 파바(Federica Fava), 2017년. © Courtesy of Fondazione MAXXI

소규모 건축 사무소들 사이에 생산적 충돌을 일으킬 멋진 기회라고 생각한다. 로마는 그 한가운데 있고, 양측의 관점을 최대한 잘 살리고자 한다. 건축과 사회경제적 성장 사이의 다양한 관계를 구축하는 데 능해 보이는 동양적 관점이 그 한쪽이라면, 다른 한쪽에는 삐딱하고, 네오아방가르드적이며 대립하는 방식의 소규모 유럽식 팀들이 있다. 이들은 새롭고 개방적이며 생태친화적이고 사회적 의식이 있으며 테크놀로지가 성숙한 유럽을 건설하기 위해 지적 활동을 멈추지 않는다.

두 번째 주제는 도시의 역사가 어떻게 그 자체로 우리 시대의 도시 문제에 대한 놀라운 제안과 해법들을 총망라하는 '카탈로그'인가를 살펴본다. 독창적인 방식으로 과거를 돌아보는 것은, 새롭고 지속 가능한 도시를 설계하는 데 강하고 생산적인 도구가 될 수 있다. 1970년대 후반, 로마는 살기 힘든 도시였다. 범죄와 정치 폭력이 로마를 지배했고, 정치 테러와 정부 측의 잘못된 대응으로 거의 매일 사상자들이 쏟아져 나왔다. 이러한 상황들 때문에 공공의 삶은, 대중 집회가 있거나 강력한 정치 문제가 대두될 때를 제외하고는, 평범한 사람들이 일상에서 거리를 돌아다니기 무서워할

정도로 최악의 상황이었다. 1975년, 중도 좌파 연정이 역사상 최초로 지역 선거에서 승리를 거둬 로마에서는 저명한 이탈리아 미술사가인 줄리오 카를로 아르간(Giulio Carlo Argan)이 시장으로 선출됐다. 당원은 아니었지만 이탈리아 공산당을 지지하는 전형적인 '독립 좌파' 성향을 지닌 그는, 1942년생의 젊고 '반항적인' 건축가 레나토 니콜리니(Renato Nicolini)를 시 문화부 장관으로 임명했다. 도시 문화를 다시 활성화시키기 위해 니콜리니가 찾은 해법은 매우 혁신적이었고, 지금도 여전히 건축, 도시 생활, 정치, 예술, 문화 등 수많은 '역사'에서 전환점으로 남아 있다. 한 무리의 창의적인 지성인들과 함께 내놓은 그의 제안은 대담했다. 즉 여름 동안 모든 공식 문화 행사는 공식 장소에서 벗어나 도시 공간으로 침투하라는 것이었다. 이 지침하에 치러진 최초의 행사는 충격적이었다. 이전까지 '불가촉' 지역으로 낙인찍힌 로마의 포로 로마노 구역 내에 있는 고대 건축물 막센티우스의 바실리카(Massenzio's Basilica)의 아치 사이로 거대한 백색 천이 걸렸다. 그리고 그 앞에는 만 개의 좌석이 마련되었다. 영화제를 위해서였다. 참가자 수는 기대를 훨씬 뛰어넘었을 뿐 아니라, 마련한 좌석 수도 뛰어넘었다. 이는 새로운 시대를 열었다. 이제 도시의 문화는, 예를 들어 비엔날레처럼 '행사'의 형태를 띠게 되었다. 도시 건축은 임시적인 단기 건축물 형태를 띠기 시작했다. 대중의 권력은 폭력의 정치에서 문화의 정치로 방향을 바꾸게 된 것이다. '에스테이트 로마나(Estate Romana, 로마의 여름)'는 세계 전역에서 펼쳐지는 수많은 여름 축제 및 행사들과, 새로운 전문가(행사 기획자, '행사연구자')들과, 도시 곳곳은 물론 박물관 주변에 설치된 건축 설치물과, 이러한 '단기' 프로젝트에 대한 끝나지 않을 찬반 논란 모두를 낳은 이야기의 시초였다.

그러나 에스테이트 로마나가 우리에게 남긴, 특히 이번 전시 프로젝트를 끌어온 전반적인 과정에 남긴 최고의 유산은 무엇보다 니콜리니가 이 여름 행사를 직접 운영한 8년의 시간이다. 니콜리니는 도시 공간들을 '침범'해 들어갔다. 특히 관광객이 많이 모이고 전통적으로 많은 문화 행사가 공식적으로 치러지는 로마의 구 시가지를 벗어나 최초로 도시 주변부를 문화적으로 공략했다. (영화감독 파솔리니가 사랑하고, 또 그 하위문화에 대해 불평했던 곳이기도 하다.) 이번 전시에 설치한 다섯 개의 프로젝트는 실제로 에스테이트 로마나의 구체적인 에피소드를 직접 참고한다. 1979년, 니콜리니는 저명한 이탈리아 건축가 프랑코 푸리니(Franco Purini)에게 도시 주변부를 문화 현장에 포함시키려는 자신의 야심을 구현해줄 명확한 도시 형태를 제시해달라고 요청했다. 푸리니는 도시 주변 장소 가운데 네 곳을 전략적으로 선정하고, '임시' 건축 프로젝트를 통해 각각 음악, 춤, 연극, 미디어를 위한 공간으로 만들었다. 물론 최초로 영화제를 열었던 고고학 공원은 여전히 이 모든 행사의 중앙에 있었다. 이 네 군데 지점은 새로운 '파르코 첸트랄레(Parco Centrale, 중앙 공원)'를 형성했고, 이 과정에서 건축이 분명하고 '기념비적인' 역할을 했다. 우리가 2017년 여름, MAXXI에서 열린 여름 행사들을 위해 푸리니의 과학 극장(Teatrino Scientifico)을 부분 복건하고, 또 서울 DDP에서 전시될 프로젝트를 제작함으로써 되살리려는 것이 바로 이러한 건축의 역할이다. 전시 팀(MAXXI, 로마시 정부 관계자 및 자문들)은 새로운 중앙 공원을 위해 다섯 개의 '새로운' 기둥을 선택했고, 다섯 팀에게 이 장소들을 위한 '임시' 박물관을 설계하도록 요청했다.

이는 바로 세 번째 주제로 이어진다. 즉 현대

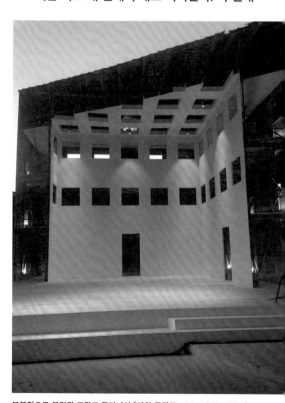

부분적으로 복건된 프랑코 푸리니의 「과학 극장(Teatrino Scientifico)」, 프랑코 푸리니와 라우라 테르메스(Laura Thermes), 2017년. © Courtesy of Fondazione MAXXI

건축에서 '임시적인 것'의 존재와 역할이다. 이러한 접근법은 여러모로 우리 시대에 꽤 적합해 보이며, 일부는 언급할 만한 가치가 있다. 무엇보다도 먼저 공간의 생태라 부를 수 있는 그 어떤 것에 대한 야심을 언급할 수 있다. 우리는 건축적 목표에 도달하기 위한 각종 대안적 전략들을 다양한 측면에서 많은 연구를 통해 배워왔다. 예를 들어 재활용, 재사용, 공유, 임시 거주 등은 오늘날 건축 담론을 여는 몇 가지 키워드에 지나지 않는다. 임시 건축 개념은 이런 상황에 완벽하게 맞아 떨어지며, 생활수준과 지역사회를 위한 공간을 개선하고 싶어 하는 도시에 대안을 제시한다. 임시 건축이 완벽한 주인공인 또 다른 장소는 바로 박물관이다. 임시 건축은 한때 뉴욕 현대미술관의 정원과 '토착적 복제품'을 위한 몇몇 공간에서만 볼 수 있었다. 하지만 건축가들은 이제 갈수록 더 자주 박물관 내외부에 독특한 건축 양식을 설계해달라는 요청을 받는다. 이는 흥미로운 현상이다. 여기서는 충분히 논의할 수 없지만, 이는 우리 논의에서 중요한 부분이기도 하다. 박물관 프로젝트라는 맥락 속에서 만들어진 이 임시 프로젝트는 도시를 박물관 공간 속으로 끌어오는 장치이자 도시 공간에서 박물관을 확장하는 장치이기도 하다. 이는 도시 생활의 중개자로서 예술의 역할에 대한 또 다른 표현이다. 에스테이트 로마나의 경우가 여기에 정확히 들어맞는다. 결론적으로, 서울비엔날레를 위해 로마시는 영화, 연극, 미디어, 춤, 오페라와 음악, 시, 출판 등 도시 문화 산업의 가장 본질적인 측면들 가운데 다섯 가지를 지원하기 위한 다섯 가지 프로젝트를 제안한다. 이 프로젝트들을 통해 우리는 방치된 공간(다섯 군데 극장)들을 재생해낼 것이다. 우리는 이러한 재생과 건축적 표현을 통해 영구적 자원들에 연료를 공급하고 되살리는 데 있어 임시 건축물을 도구로 활용한다.

마드리드
드림마드리드
호세 루이스 에스테반 페넬라스

"…정지한 것처럼 보이는 지속적인 떨림보다 더 심란한 것은 없다."
—질 들뢰즈

에너지의 꿈
꿈에 오신 걸 환영합니다.

오늘날의 메타시티는 유동적이고 유연한 에너지 매커니즘에 의해 형성된다. 중요한 것은 집단 거주로 야기되는 변화로 도시가 급속도로 돌연변이할 수 있다는 점이다. 꿈도 안 하는 것처럼 보이지만, 도시들은 생산의 패러다임을 반영하며(보드리야르) 끊임없이 다중적인 공간들을 생성해낸다. 오늘날 도시들은 에너지 도시로 부상하고 있다. 그들은 '슈퍼모더니티(supermodernity)'(벨)의 특징을 보여주는 탈산업 시대의 슈퍼도시다.

「마드리드 제로 에너지(Madrid Zero Energy)」는 21세기를 위한 하나의 제안이자 미래를 향해 열린 꿈이다. 개인의 차원에서 비롯한 아이디어와 프로젝트를 국가적 차원으로 승화시킴으로써, 마드리드는 인간이 주인공인 제로 소비와 건강한 시민사회의 모범이 되고자 한다.

건축과 도시는 여러 복잡한 활동이 어우러져 형성되며, 이런 활동들은 또 다른 생각들을 낳는다. 그들은 시적이기도 하다. 건축은 오늘날 현기증이 날 정도로 빠른 속도로 바뀌고 있다. 지난 2000년 동안 건축을 이해해온 방식 또한 바뀌고 있다. 속도, 스펙터클, 익명성, 한계, 이동성, 지속 가능성, 건강, 에너지 같은 개념들이 오늘날 세계화된 사회의 기준 척도를 정한다.

깨끗한 공기, 제로 소비, 건강, '글로-컬' 마드리드
마드리드는 역사적으로 깨끗한 공기를 자랑하는 도시다. 이 자랑스러운 전통이 최근 제로 소비 활동을 통해 회복되고 있다. 이 개념은 서울비엔날레의 공유 개념과 연결된다. 우리가 만드는 「마드리드 제로 에너지」는 현실에서 통신 시설을 통해, 도시와 국가 차원의 기반시설(고속도로, 지하철, 철도, 자전거 도로, 버스와 녹색 통로)을 통해, 고속 기반시설(AVE, 새로운 인프라의 초생성, 휴대전화를 통한 실시간 이미지 전송)을 통해 실현된다. 기존의 체제를 모조리

마드리드의 에너지 지도.

재고하고, 재분석함으로써 변화의 여지를 찾고 있다. 그 목적은 상호 연결된 쌍방향 프로세스로 이뤄지는 제로 소비의 도시, 즉 마드리드를 향한다.

　　마드리드는 메타시티이다. 그 형태는 컴퓨터로 계산된 에너지를 통해 예측하거나 추정할 수 있다. 이는 실시간으로 적용 가능한 에너지 시스템을 가능케 한다. 여기에 요구되는 통신 수요의 증가는 첨단 기반시설을 강화함으로써 충당한다. 도시의 조건들을 재고하며 진화해나감으로써 마드리드는 한 나라의 도시이자 동시에 글로-컬(glo-cal)한 슈퍼도시로서 갖춰야 할 조건들을 충족해나가며 끊임없이 새로운 환경으로 옮겨갈 것이다. 즉 세계적인 맥락에서 다른 도시들과 연결되며, 각 나라의 독특함과 맞먹는 다양한 기반 프로그램을 갖추고, 공유에 대한 글로-컬한 개입이 이뤄지는 인구 600만 명의 도시로서 거듭난다.

컴퓨터 방식의 제로 에너지 시스템: 21세기를 위한 마드리드의 도시계획

미래의 글로벌 도시로서 마드리드를 제시하는 「마드리드 제로 에너지」는 지난 10여 년간 지속해온 공공 도시 공간 및 재생에 관한 연구의 결과물이다. '슈퍼모더니티 시대 21세기 도시들을 위한 새로운 프로필'로서, 도시 차원에서 '고도의 진화'를 제안하고자 한다.

　　나아가 「마드리드 제로 에너지」는 2025년까지 에너지 자급자족 도시를 구축하는 것을 목표로 한다. 마드리드시가 진행한 연구 결과에 따르면 충분히 가능한 일이다. 바라건대 마드리드는 제로 소비 도시, 즉 새로운 '메타 에너지 제로 소비 도시'가 될 것이다. 메타는 '더 멀리', '너머'를 가리키는 그리스어이다. 유연한 네트워크를 기반으로 현실에서 적응 역량을

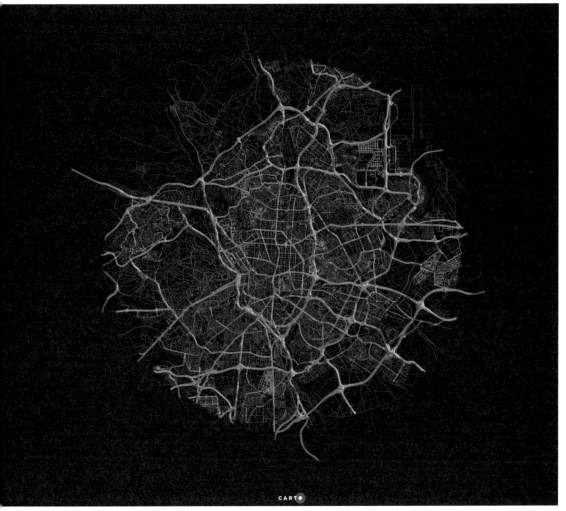

마드리드의 에너지 지도를 여러 장 겹친 모습.

가진 컴퓨터 지능 에너지 시스템을 생성하고자 한다.

다섯 가지 에너지 개념
『드림 마드리드(DREAMadrid)』는 다음과 같은 다섯 개의 핵심 개념을 일반 공공 도시 공간과 통합한다. 이는 유사한 교점(node)으로 구성된 글로벌 네트워크의 일부로서 환경에 대한 시민들의 인식을 촉구한다.
— 미래(손에 잡히는 미래를 그려낼 수 있는
 수단으로서 디자인)
— 환경과 생태(미래를 구성하는 요소)
— 즐거움(지속 가능성을 지향하는 생산적 도구)
— 제로 소비와 건강(100퍼센트 건강 도시
 마드리드)
— 실시간으로 진행되는 시민들의 참여

『드림마드리드』는 평행적 진화 전략을 염두에 두고, 공유된 작업 방법론을 경유해 이러한 변화 시나리오의 한계를 탐색한다. 또한 제로 에너지를 전제로 성장하는 도시로는 거의 유일무이한 사례로서 마드리드시가 주도하는 도시 전략을 비전으로 제시한다.

미래 에너지
도시는 과거처럼 계속해서 성장할 수 없다. 인구 통계가 바뀌고 자원이 감소하며 기후변화가 일어나고 있다. 이제 새로운 모델, 즉 불안정하고 변동하는 현대 도시에서 살아갈 새로운 생활 방식이 필요하다. 『드림마드리드』는 인간과 주거, 도시, 국가라는 네 차원에서 제로 소비에 기반한 건강한 미래 도시를 위한 새로운 생활 방식을 탐색하고, 제안한다.
드림 마드리드… 미래를 꿈꾸며.

마카오
도시 생활 모델

누누 소아리스
필리파 시몽이스

현대의 도시는 거주민들이 수많은 요소와 상호작용하면서 도시 생활의 기반이 되는 여러 층위의 공간 구조를 만들어내는 복합적 시스템이다. 전통적 건축 형태학과 도시 형태학은 사적 공간과 공적 공간 그리고 건물, 구역, 거리, 광장의 형태에 대한 분석을 기반으로 한다. 그러나 도시는 공동체의 산물이므로, 거주민들이 어떻게 도시를 그들 수요에 맞게 변모시키는지를 이해하고 거주민들의 이러한 물리적 개입이 도시 공간에 어떤 영향을 주는지 이해하는 것이 필수적이다.

마카오는 문제가 많은, 인구가 조밀한 도시의 현실을 연구하기에 적합한 지역으로, 토착화가 도시 공간의 운용과 모습에 인상적인 영향을 미칠 정도로 토착적 맞춤화 특성이 매우 뚜렷하고 광범위하게 나타나는 도시다.

「도시 생활 모델(Macau Shaped by use)」은 공적 공간과 사적 공간 사이의 층위를 탐구한다. 특히 공적 공간을 거주자들이 수요에 맞게 변형시킨 형태를 다룬다. 도시 형태학의 관점에서, 이들 토착적 맞춤 장치들—캐노피, 부속시설, 노점 공간, 옥외광고, 옥탑방, 철장—은 작은 크기에도 불구하고 도시의 이용과 모습에 영향을 미친다.

이 전시는 유형, 구역, 문서 세 부분으로 구성되었다. '유형' 부분은 앞서 언급한 여섯 가지 맞춤 장치의 본질적 성격과 형태, 기능을 규정한다. '구역' 부분은 공적 영역과 사적 영역 사이의 층위를 강조하고, 각 유형의 형식적 변형과 그것이 도시 공간 속에서 맺는 관계를 보여준다. '문서' 부분은 각 장치들이 마카오의 전체 도시 풍경에 집단적으로 미치는 영향을 기록으로 표현한다.

이 프로젝트는 이러한 토착화 장치에 대한 유형–형태학적 에세이로서, 마카오 혹은 마카오와 유사한 도시 상황 속에서 일어나는 토착화 현상을 분석하는 방법론적 도구를 제공할 것이다. 첫째로, 이 프로젝트는 여섯 유형에 초점을 맞춰 이들의 유형적 변형을 범주화함으로써 이러한 토착적 장치의 형태를 기록한다. 둘째로 건축 분과의 틀 안에 이들을 자리매김하고, 미래의 건축적 개입을 위한 새로운 영역을 열어놓음으로써 도시의 토착적 맞춤화를 공식화한다.

마카오의 옥탑방 © Nuno Soares, 2013

메데인
도시 촉매

호르헤 페레스-하라미요
세바스티안 몬살브-고메스

메데인은 안데스 산맥에 위치한 아부라 계곡 유역의 도시다. 역사적으로 물과 산은 지역의 도시를 제한하고, 구분하고, 분리하는 경계였지만, 최근에는 도시를 통합하고 연결하는 접점이 되고 있다.

지난 30년 동안 메데인은 사회 촉매 역할을 하는 다양한 선구적 도시 프로젝트를 통해 놀라운 변혁을 이뤄내며 심각한 위기 상황을 이겨냈다. 사회적 대화와 참여, 민주적·제도적 진화 등 광범위하고 복잡한 과정을 통해 극단적인 불평등을 이겨냈고, 모두가 도시에 접근할 수 있도록 만들었으며, 도시 기반시설, 도시 건축 및 도시계획을 사회적 도구로 활용해 포괄적이고 지속 가능한 개발을 목적으로 하는 공공 생활 구축을 위한 도시 실험실로 변모했다.

'압축 도시' 모델로 불리는 새로운 장기 '메데인 토지사용계획(Land Use Plan for Medellín, POT 2014-27년)'에 따라, 시는 33개 지역을 최우선 전략적 재개발 지역으로 지정했다. 이 계획의 일환으로 조성된 '메데인 강변 공원'은 녹지 조성, 환경 복원, 도시를 통한 사회통합 및 연결 등을 촉진하는 식물 공원이다. 이 공원은 또한 광역 그린벨트 마스터플랜을 통해 산악 지대 외에도 도시 외곽에 위치한 지역사회를 위해 도시 확장을 조절하고 공평한 해법을 촉진할 예정이다.

이 계획의 전략적 목적은 지속 가능한 도시화를 전개하고, 우리의 땅과 생물 다양성이 가진 가치를 복원하는 것이다. 이 도시 생태계의 핵심 구조로 강을 복원하여 시민들에게 되돌려주자는 것이다. 강이 가진 환경 자산으로서 가치를 복원하고, 수질 관리 및 통제 프로그램을 활용하고자 한다. 강은 옛날부터 메데인을 비롯한 지역의 중심적인 이동 통로였다. 사람들은 전동, 비전동 등 다양한 형태의 이동 수단으로 강을 활용하고 있다. 이러한 수로를 제대로 복원하여, 모두를 위한 수준 높은 공간 및 공원을 조성하고자 한다.

산으로 눈을 돌리면, 기반시설에서 커뮤니티 센터로 탈바꿈한 물탱크 저수지가 사람과 도시를 연결하고, 건강한 공공 생활 및 평등을 실현하는 장이 되고 있다. 이런 변화를 통해 다양한 형태의 이동 수단, 문화, 교육, 레저를 위한 광범위한 공공시설을 지원하고 보완하며 희망을 불어넣으며 공공 생활을 고취시키고 있다.

지리적으로 계곡은 우리의 가장 큰 자산이며, 도시와 자연을 잘 통합하는 것이 우리에게는 최선의 선택이다. 메데인은 현재 큰 도전에 직면해 있다. 새로운 단계의 공동 노력을 기대하고 있다. 과연 잘 해낼 수 있을지 끊임없이 자문하며, 이제 다시 진화할 차례다.

메시나
다원 도시를 향한 워터프런트
도시미래기구

11세기 십자군 원정대의 관문으로 알려진 메시나는 지중해의 여러 지역과 연결된 조용하고 안정된 수출입

메데인 강변 공원 조감도. © Latitud Raller de Arqutectra, 2017

항구로 경제와 무역 활동이 지속적으로 일어나는 도시다. 하지만 최근에는 두드러진 도시 개발로 인한 변화와 빈번한 지진 가능성 때문에 끊임없는 위협을 받고 있다.

'메시나 워터프런트 폴리센터(Messina Waterfront Polycenter)'는 원래 도시 재생을 위해 정부가 주도한 프로젝트의 하나로 구상되었다. 새로 건설되는 메시나-레지오 칼라브리아 대교를 비롯해 거대 기반시설 개발 제안에 상응하는 도시 혁신을 이루는 것이 그 목적이었다. 이 도시계획은 또한 곧 운행에 들어갈 고속 철도를 위한 주요 철도역 재배치를 비롯해 국가 철도망을 대대적으로 개선할 생각이었다.

그 중심축에 워터프런트 폴리센터가 있었다. 즉 워터프런트 폴리센터를 중심으로 일련의 새로운 도시 개발 프로젝트를 진행할 계획이었다. 역사적인 항구가 새롭게 단장될 것이었고, 인공 정박지와 새로운 기차역도 계획되어 있었다. 메시나시가 주도하는 이 매력적이었던 원래의 계획은 야심차지만 도시에 꼭 필요했으며, 메시나에 새로운 도시 시대를 열고자 했다. 또 이 기회에 메시나를 도시 경관 및 스카이라인의 기준점이 되도록 만들고자 했다. 주된 관심은 건축 설계를 도시 생태학과 통합하고, 최종 사용자, 사회단체, 운영 전략 등에 대해 가장 필요한 유연성을 반영하는 복합적이고 유연한 공간 구조를 제시하려는 것이었다.

그러나 메시나-레지오 칼라브리아 대교 프로젝트가 무기한 보류됨에 따라, 메시나시는 원래의 설계 개요와 사업안을 다시 훑어본 후 최근의 사회경제적 예측들을 감안해 더욱 촘촘한 용적 요건과 새로운 기반시설, 교통 계획을 수립했다. 부지를 가로지르는 중요한 도로도 여기에 들어섰다.

원래의 설계 원칙들을 고수하며 문화 경제적 번영을 이루고, 소규모 사업의 기업가 정신을 촉진하며, 수동적이고 효율적인 에너지 성능을 통합하며, 사회적 기업과 지역 이해 당사자들과 관계를 맺으라. 이것이 새로 수정된 계획안의 골자다.

이 제안은 보다 섬세하고 간결하면서도 이전 계획에 못지않게 훌륭하다. 즉 도시를 위한 사회경제적, 문화적 개입을 통해 건축을 구성하고, 공간을 기획함으로써 공간 분화와 경험적 결속성 사이의 긴장을 공식화한다.

워터프런트 폴리센터는 시설 관리, 문화 행사, 창업 교육을 담당하는 세 개의 독립 건물로 구성돼 있다. 건물 사이의 중앙은 비어 있다. 이 텅 빈 공간은 세 건물 사이의 공간적 긴장을 증폭시키고 또한 기념한다. 탈산업사회적 맥락에서 건물의 각 요소는 보행자의 입장에서 도시 거리를 바라보는 전통적인 해석에서 벗어나 전혀 다른 새로운 관계를 형성해야 한다. 그러기 위해 재래식 플린스(plinth) 유형을 거꾸로 뒤집은 형태로 구성하고, 건물 위에 보행자들이 다니는 공간을 만들어 건물 사이의 이동시간을 최소화했다.

거리에서 보면 내부에 시선이 가지만 일단 내부로 들어서면, 시선은 다시 중앙의 빈 공간을 통해 꼭대기 층과 흥미로운 옥상 테라스로 향한다. 옥상 꼭대기에 도착할 때 즈음에는 다시 그곳에서 보이는 메시나시와 바다를 방문객의 건축 경험과 연결시켜준다.

이러한 '심층 외피(deep envelope)' 개념은 건물 내외부의 공간 경험을 하나로 이어주며 세 건물이 제공하는 서비스와 기능을 통합하는 한편, 중앙의 빈 공간은 생산성과 경쟁을 도모하는 문화 자산을 최고층으로 집중시킨다. 이들 프레임은 개방된 공적 영역인 옥상 테라스를 통해 거꾸로 뒤집힌 공간의 관계 방식을 더욱 향상시킨다.

도시의 높은 옥상 테라스는 도시를 기념한다. 새로운 내부와 뒤바뀐 거리의 위치는 관심을 거리에서 지붕으로, 그리고 다시 도시로 돌린다. 옥상 테라스에서는 공간에 생기를 더하는 다양한 규모의 활동이 펼쳐진다. 이 프로젝트는 기존의 건축 방식, 그리고 일관성과 부조화의 변증법을 뛰어넘어 건축의 새로운 잠재력과 그것이 도시와 맺는 관계를 활용한다. 건물의 외부와 내부는 새로운 자주성을 획득하고, 가득

메시나 워터프런트 폴리센터 © urban future organization

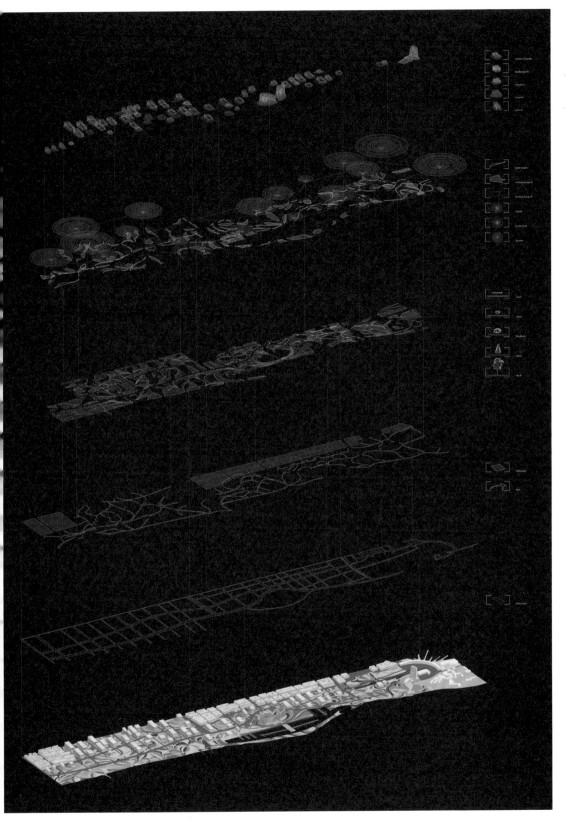

메시나 워터프런트 마스터플랜 © urban future organization

51

찬 공간과 빈 공간 사이의 상호 의존 관계를 구축한다. 단면과 평면, 바닥과 외피 사이의 긴장은 부상하는 아늑한 분위기를 만들어낸다.

멕시코시티
우리가 원하는 도시
라보라토리오 파라 라 시우다드(도시실험실)

멕시코시티는 앞으로 해결해야 할 도시 과제들에 우리가 거는 기대뿐 아니라 예상되는 난관까지, 모든 것을 보여주는 도시다. 이 도시는 아메리카 대륙을 통틀어 가장 규모가 크고 오래된 도시 복합체로서 신흥 도시가 지닌 모든 문제들을 보여준다.

우리는 훌륭한 아이디어들을 도시 운영에 반영하기 위해 이 거대도시의 창조적 에너지를 2200만 시민들과 연결한다. 미래 도시의 원형을 만들어봄으로써 새로운 도시 시대를 위한 해법을 탐색하고 실험하기에 멕시코시티는 이상적인 실험실이다.

이번 전시에서 우리는 시민들의 상상력을 자극하고자 한다. 시민들로 하여금 좀 더 광범위한 차원의 대화에 참여하게 함으로써, 우리 모두가 원하는 도시를 구상하고 조작할 수 있는 도구를 확보하는 것이다. 우리는 시민과 함께 만들어나가는 창의적이고, 개방적이며, 재기 발랄한 보행자의 도시를 상상한다. 창의적 과정의 첫 번째 단계는 '도발'에서부터 시작한다. 당신은 과연 어떤 도시를 원하는가? 이는 단순한 질문을 넘어, 해결책 모색을 위한 첫 번째 단추다.

「도시실험실(A Living Laboratory to Prototype)」의 목적은 끊임없이 새로운 생각을 유발함으로써 다양한 나라의 사람들이 각자 이상적인 도시를 어떻게 구상하는지 누구나 마음속에 그려볼 수 있게 하는 것이다. 서울비엔날레 관객들은 참여를 통해 공동 작업의 힘과 정보 시각화의 가능성을 경험할 수 있을 것이다. 전시에서 확인할 수 있는 구체적인 증거들은 지금까지 간과되었던 다른 문화 사이의 연관성과 우리가 원하는 도시의 모습을 비교해 보여준다.

멕스트로폴리 축제를 위해 멕시코시티 역사센터 앞에 설치된 벌레 모양의 설치물. 도시의 일상에 개입함으로써 참여와 관심, 행동을 유발하고 대화와 토론이 이뤄지는 문화 허브로서 기능했다. © 2014, Laboratory for the City

'도시에 대한 권리와 놀이'를 주제로 거리에서 진행된 어린이 워크숍. © 2016, Laboratory for the City

<div style="text-align:center">

뭄바이

벤치와 사다리의 대화: 체제와 광기 사이

루팔리 굽테, 프라사드 셰티(바드 스튜디오)

</div>

뭄바이의 도시성은 도시 자원 사용을 규제하기 위해 시행되는 체제와 그러한 체제가 정한 경계를 뛰어넘는 개인의 광기 사이의 끊임없는 절충을 통해 형성된다. 도시는 이와 같은 치열한 타협의 맥락에서 호환적 사물과 공간을 탄생시키고, 또 이러한 사물과 공간은 다시 도시의 형태와 삶을 형성하는 데 지대한 영향을 미친다. 우리의 작업은 체제와 광기 사이의 대화를 통해 뭄바이의 도시성을 이해하도록 도와준다. 「벤치-사다리(The Bench Ladder)」는 이러한 대화가 형성되는 호환적 사물 및 공간 연작의 하나로, 낮에는 페인트공의 일을 도와주는 사다리이자, 밤에는 친구들을 초대해 함께 쉬는 벤치가 된다.

어떠한 자원이 됐든, 그에 대한 논의를 위해 '공유재'의 개념을 끌어들일 경우, 이러한 자원을 사용하는 사람은 공정하게 사용해야 한다. 이는 자원을 사용하는 방식에 질서가 있다는 뜻이다. 이런 질서 있는 방식이 존재하려면, 규율 체제가 있어야 한다. 하나의 도시에서 이러한 시스템은 상하수도나

루팔리 굽테, 프라사드 셰티(바드 스튜디오), 「벤치와 사다리」 연작, 2015년. © BARD Studio

교통 시설 같은 물리적인 시스템으로, 혹은 법이나 관습 같은 무형의 시스템으로 작동한다. 공유재의 개념은 언제나 이를 분명히 나타내는 체제를 필요로 한다. 공유재에 대한 관심이 높아지면 체제에 대한 관심도 높아지는 듯하다. 도시와 사회는 지금까지 그러한 체제를 구축하기 위해 애써왔다. 공유재의 개념이 위태로워지는 이유는 주로 일부 시민들의 예기치 못한 일탈 때문이다. 가령, 나라마다 특정한 도로 운전 규칙이 있다. 어떤 나라에서는 좌측 운행을, 또 어떤 나라에서는 우측 운행을 해야 한다. 그러나 누군가 이와 반대 방향으로 운전하면 어떻게 될지 알아보고 싶어 할 수도 있다. 그러한 행동은 심각한 교통 체증이나 사고를 야기할 수 있기 때문에, 아마 즉시 체포해야 할 것이다. 그렇지 않다면 개인의 일탈 행위로 인해 타인의 도로 접근이 제한됨으로써 도로라는 공유재는 위기에 처할 것이다.

그러나 도시는 늘 일탈로 넘쳐난다. 즉 사람들마다 '꽂히는' 게 다른 것이다. 규칙과 반대로 운전하려 하고, 이상한 물건을 수집하며, 스파이처럼 행동하고, 사물을 집요하게 정돈하고, 온갖 잡다한 목표를 세워

이루고, 모호한 정보를 추적하는 등의 행위는 일상의 범위를 뛰어넘는다. 이러한 행동들은 도시에 대한 거창한 개념 정립에는 쓸모가 없어서 종종 일탈한 개인의 집착으로 무시된다. 이러한 집착 가운데 일부는 생업과 관련이 있지만, 단순히 '쓸모없는' 집착들도 있다. 그러나 도시인이라면 누구나 이렇게 소위 쓸모없거나 사소한 집착 한두 개쯤은 가지고 산다. 또 그러한 '사소한' 것들에 꽂혀 죽기도 하고 살기도 한다. 이러한 일들은 사람들에게 일종의 에너지를 제공하기 때문이다. 우리의 주장은 그러한 에너지들이 모여서 도시를 만든다는 것이다. 무언가에 꽂힌다는 것은 터무니없는 도전, 특이한 집착, 기이한 관심 같은 것들이다. 그리고 도시란 바로 그런 무언가에 꽂힌 상황들의 집합이라고 우리는 생각한다. 도시는 그와 같은 것들로부터 생성 에너지를 획득하고 있는 듯하다. 여러모로, 도시는 정신병원 같고 광기가 도시를 지배하고 있는 듯하다. 이런 일탈 행위는 대개 체제와 충돌하게 된다. 체제는 온전한 정신 상태와 획일성을 요구하는 반면, 무언가에 꽂힌다는 것은 광기와 개성을 끊임없이 요구한다. 그러나 체제와 광기를 굳이

서로 상반된 것으로만 여겨서는 안 된다. 왜냐하면, 대부분 혹은 모든 시스템은 누군가가 뭔가에 꽂혀서 만들어졌을 것이기 때문이다. 그럼에도 불구하고, 공유재에 거는 사람들의 기대가 광기에 대한 기대를 밀어내는 듯하다.

뭄바이를 연구한 바에 따르면, 이러한 맥락 속에서 호환적 사물과 공간이 탄생한다. 그들은 도시 형태의 '호환성'을 높이면서 공유재와 개인의 집착 사이, 혹은 체제와 광기 사이의 긴장을 완화한다. 여기서 도시 형태란 도시 공간의 뚜렷한 물질성을 의미한다. 이러한 호환적 사물과 공간은 체제, 질서, 기반시설을 무단으로 도용해 개인적 집착과 광기가 번성할 여지를 제공한다. 물질로 이루어진 도시에서 호환적 사물과 공간은 여러 형태로 나타난다. 확장된 가게, 접이식 노점, 이동 장치, 휴식 기구, 임의로 세워진 경계선, '내 공간'임을 선언하려고 사용되는 각종 사물, 누구나 가져갈 수 있는 버려진 가구 등. 그러나 호환적 사물과 공간에는 꼭 호환성이나 실용적 측면만 있지 않다. 이들은 별나고, 에로틱하며, 침전돼 있고, 황당무계하다. 황당무계한 상태에서 이 호환적

사물과 공간은 아직 그 모습을 좀 더 확인하고자 하는 누군가의 꿈들이며, 아직 이루어지지 않은 그들의 염원이다. 설계를 업으로 하는 사람들에게 전통적인

「찌르는 구(球)」, 2015년. © BARD Studio

설계란 일정 정도 고정성과 측정 가능한 매개 변수를 필요로 하는 작업이다. 거꾸로 도면이 아니라 실제 현실에서 일어날 수 있는 일들에 대한 이들의 예측 능력은 설계할 때 고려 가능한 매개 변수에 한정된다. 이것이 바로 설계자들이 종종 새로운 도전을 쏟아내는 도시의 논리 앞에 쩔쩔매는 이유이다. 반면 치열한 절충이 구체적으로 표현된 호환적 사물과 공간은 도시가 쏟아낸 보다 새롭고 복잡한 도전에 신속히 반응하기도 한다. 그들은 기민하며 끊임없이 혁신을 거듭한다. 이러한 혁신은 점진적이고 산발적이며, 실증적 방법만으로는 감지할 수 없는 매개 변수에 기반을 두고 있다.

바르셀로나(AMB)
카탈로니아 건축 인스티튜트(IAAC)

도시의 영혼은 사람들의 일상을 구축함으로써 사회 공동의 가치를 규정하는 공공장소와 건물에서 비롯한다. 바르셀로나 광역권(AMB, 이하 '바르셀로나')은 이러한 관점에 따라 지난 수십 년간 도시를 직조하는 전략적 거점에 공공시설들을 건설, 확충해왔다. 공공시설은 어느 동네에서나 시민들의 생활에 필요한 기본적인 서비스를 제공하는 시민들의

도서관과 극장, 레스토랑 등의 시설이 어우러진 메르세 로도레다 도서관, 산트 호안 데스피, 바르셀로나, 2011년. 설계: AMB (Carlos Llinàs) © Aleix Bagué

복합 공공시설로 지어진 '바익스 요브레가트 지역 아카이브 및 마스 유이 도시 센터', 산트 펠리우 데 요브레가트, 바르셀로나, 2011년. 설계: AMB (dataAE + Xavier Vendrell Studio) © AdriàGoula

사랑방이다. 우리는 이러한 기본적인 서비스 제공을
'시장의 논리'에만 맡겨놓지 않았다. 그동안 우리가
만들어온 장터, 보건소, 도서관, 스포츠 센터, 문화원,
수족관, 음악학교, 유치원, 학교, 고등학교, 시민회관,
시 의회, 혁신 센터 등은 도시의 공공시설 네트워크를
형성해왔다. 사람들의 발길이 잦은 이러한 시설들은
모든 시민에게 반드시 필요하다. 과밀한 도시에서
이들은 모든 시민이 집에서 10분 이내에 걸어서
도착할 수 있도록 배치되어야 한다.

그러나 바르셀로나는 어디나 거의 도시화되어
있어서 시민들이 요구하는 시설들을 지을 만한 여유
공간이 부족하다. 따라서 우리는 동일한 건물, 단 한
군데 장소에서 보다 다채로운 도시 관계를 만들어낼
수 있는 복합 시설들을 갈수록 더 많이 짓고 있다.

그러한 건축은 또한 해당 마을이나 지역의
정체성을 규정하는 핵심 요소이기도 하다.
공공건물들은 진귀한 인공물이 되기보다는 누구라도
쉽게 사용할 수 있도록 사회에 개방된 훌륭한 지역
건축물이 되어야 한다. 이러한 건물에 딸린 공적
공간들은 가족과 친구들이 함께 모여 놀고, 교류하고
생활하며, 때때로 공공 행사를 위해서도 사용할 수
있는 장소들이다. 동일한 건물 안에서 시장, 유치원,
도서관 혹은 초등학교, 시민회관, 노인센터 등이
결합할 경우, 도시가 전혀 다른 방식으로 기능하게
되는 것도 그런 이유에서이다.

복합 용도로 사용되는 건물에 입점한 가게들은
영업시간이 길게 마련이다. 덩달아 이러한 건물에
위치한 공적 공간의 활용 또한 더욱 역동적이게 될
것이고, 더욱 알차게 사용될 것이다. 또한 다양한
세대의 시민이 함께 사용함에 따라 공적 공간 및
건물들이 세대를 넘나들며 더욱 풍성하게 활용될 수
있다. 따라서 이러한 도시계획을 통해 우리는 결국
용도뿐 아니라 시간과 사람이 복합적으로 어우러지는
공간을 만들어내는 셈이다.

이번 전시에서 바르셀로나는 드로잉과 비디오를
통해 몇몇 복합 용도의 공적 시설들과 거기에 딸린
공적 공간들에서 시민들의 삶이 얼마나 자연스럽게
펼쳐지는지 보여준다. 미래의 도시가 여러 마을로
이루어진 하나의 대도시라고 한다면, 이러한 공적
공간과 건물들은 우리가 이해하는 '도시성'의 핵심이라
할 수 있다.

니라몬 쿨스리솜밧
도시디자인 개발센터(UddC)

방콕은 2016년 CNN에서 세계 최고의 길거리 음식
도시로 선정된 이후 요식업으로 유명해졌다. 각종
매체와 관광객을 사로잡는 강렬한 음식 사진들 덕분에
이 도시의 관광산업은 갈수록 호황이다. 길거리
음식이 현지인들이 매일 먹는 음식인 동시에 하나의
도시 시스템으로 자리 잡으면서, 그 이면에는 이제
또 다른 차원이 존재한다. 여기에서 우리는 후자, 즉
도시 시스템으로서 길거리 음식에 초점을 맞춰 도시의
다양한 행태에 반응하는 길거리 음식의 속성, 즉 '포용
도시(inclusive city)'를 향한 디자인 영역의 잠재적
가능성에 주목한다.

방콕의 도시 조건은 거주민의 생활, 업무, 놀이
방식을 결정짓지만 오히려 그 반대의 경우도 흔치
않다. 지난 10년간 도시가 사방으로 뻗어나가는 동안
사람들은 도시 외곽에 거주하며 자동차로 도심의
일터로 출퇴근했다. 한편 대중교통과 도시 편의 시설이
도심 주변과 방사형 도로를 따라서만 형성되어서
도보로 일상적인 생활공간에 접근하는 데는 제약이
따랐다. 방콕의 이러한 도시 환경은 보통 사람들의
생활을 팍팍하게 한다. 출퇴근 시간과 교통비, 비싼
음식값은 생활비를 높일 수밖에 없다. 이런 상황에서
방콕이 좀 더 다양한 사람을 수용할 수 있도록 해주는
한 가지 장치가 바로 걸어서 접근 가능한 곳에서
사먹는 저렴한 길거리 음식이다. 방콕의 노점상이
20만 개가 넘는 것만 봐도 길거리 음식이 방콕의 도시
시스템 전반에 어떠한 경제적 파급 효과와 영향을
미치는지 알 수 있다. 길거리 노점은 사람들의 행동

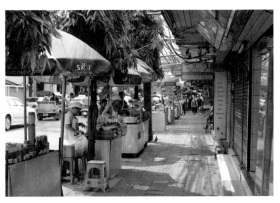

20만 개가 넘는 방콕의 길거리 노점 풍경.

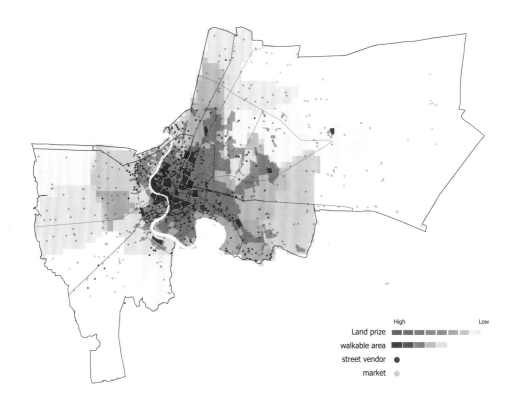

	High	Low
Land prize	▪▪▪▪▪▪▪▪	
walkable area	▪▪▪▪▪▪▪▪	
street vendor	●	
market	●	

도보 접근성, 노점 위치, 지가 등의 지표를 통해 본 방콕의 '아리-프라디팟' 지역.

양식에 맞게 형성된 흔치 않은 도시 구성 요소 가운데 하나다.

도보로 접근 가능한 공공 편의 시설들과 도시 환경을 다룬 '굿워크 태국 프로젝트(Goodwalk Thailand Project)' 연구 결과에 따르면 길거리 노점은 인근 지역에 긍정적, 부정적인 영향을 동시에 미친다. 길거리 노점은 거리에 활력을 불어넣는 긍정적인 측면도 있지만 사람들의 통행을 방해하는 걸림돌이 되기도 한다. 주거 밀집 지역에 둘러싸인 방사형 도로를 따라 형성된 복합 상업 지구인 '아리-프라디팟(Ari-Pradipat)'에 대한 사례 연구는 유동 인구와 길거리 노점 행위에 대한 흥미로운 관찰을 제공한다. 먼저 눈에 띄는 점은 길거리 노점이 사람들이 지나다니거나 발길을 멈추는 교차로, 혹은 랜드마크 근처에 자리를 잡는다는 사실이다. 또한 공간 구문론 차원에서 살펴보자면, 길거리 노점은 다채로운 것들이 모인 가장 집적(集積)적인 거리와 밀접한 상관관계가 있다. 다양한 길거리 노점은 주간에 서로 다른 고객의 다양한 요구를 충족시키는데, 다용도 지역에서는 특히 이러한 역동성이 중요하다. 노점과 고객과의 관계는 사회 통합을 이끌어내고 공간에

감정을 불어넣는다.

결국 길거리 음식은 도시 내의 반응적 장치로 바라볼 필요가 있다. 이는 열린 도시를 설계하는 데 필요한 통찰력과 지식을 가져다줄 것이다. 이제 다음 질문은, 우리가 길거리 음식을 일반적인 생활 편의 시설로 간주한다면, 그것은 어떤 종류의 물리적 기반과 관리를 필요로 하는가이다.

이번 전시는 세 부분으로 구성된다. 첫 번째 부분인 '방콕의 일상(Bangkok in common)'에서는 방콕의 공간 구조와 도시 거주민들의 생활, 업무, 놀이 방식을 결정짓는 도시 조건들을 개괄해 설명한다. 일련의 방콕 시내 지도에는 길거리 노점에 대한 정책 및 사회경제적 측면을 담은 정보에 근거한 인구 분포, 토지 사용, 교통망, 공공 편의 시설에 관한 핵심 정보들이 표시돼 있다. 두 번째 부분인 '반응적 장치로서 길거리 음식(Street food as responsive mechanism)'에서는 길거리 노점 행위가 집중적으로 이뤄지고 있는 방사형 도로를 따라 늘어선 복합 상업 지구인 '아리-프라디팟'에 관한 사례 연구를 소개한다. 길거리 노점의 반응적 속성에 관한 연구 결과는 보행자 이동 도표, 보행 환경 지표, 길거리 노점 위치,

공공 편의 시설들과 각종 이미지 등을 통해 제시된다. 마지막으로 전시의 세 번째 부분인 '열린 도시를 위한 도시 편의 시설(Urban amenity for inclusive city)'은 핵심 질문, 즉 길거리 음식을 일상의 생활 편의 시설로 본다면, 어떤 종류의 물리적 기반과 관리가 필요한가에 관한 자유로운 토론을 제공한다. 길거리 노점들은 특정 장소를 기반으로 도시 시스템으로 연결되어 있다. 따라서 도전 과제 및 그에 대한 제안 또한 정책, 도시계획, 행동 유형 등 여러 차원에 걸쳐 있다.

베를린
도시 정원 속의 정자

퀘스트 | 어반 래버러토리
(크리스티안 부르카르트, 플로리안 쾰)

'프린체스이넨가르텐(Prinzessinnengärten, 공주들의 정원)'은 2009년 여름 베를린시 한복판 크로이츠베르크에 있는 모리츠 광장에 세워졌다. 시민들이 자율적으로 관리하는 새로운 형태의 녹지 개발을 위한 실험 프로젝트로 구상돼, 자원봉사자들이 나서서 도시의 방치된 공터를 풍요로운 도시 정원으로 탈바꿈시켰다. 비영리 지역사회 프로젝트인 이 정원은 일반 대중에게 열려 있다. 이곳에서는 매우 다양한 채소와 허브가 자라고 있지만, 가장 역점을 두고 있는 부분은 식량 생산이 아니라 교육 및 사회 활동이다. 이 정원에서는 무엇보다도 유기농, 생물 다양성, 양봉, 업사이클링 같은 주제로 공개강좌를 제공한다. 또한 채식 식당을 운영하고 학교 및 다른 기관들을 위해 커뮤니티 정원을 만드는 가드닝 워크숍을 진행하며 재정을 마련한다.

시민들은 이 정원 안에 자체적으로 모듈식 목재 정자를 만들었다. 이 정자는 퀘스트의 크리스티안 부르카르트(Christian Burkhard)와 플로리안 쾰(Florian Köhl)이 프린체스이넨가르텐의 창립자 가운데 한 명인 마르코 클라우젠(Marco Clausen)과 함께 설계한 것으로, 2015년부터 시공에 들어갔는데 아직도 건축이 계속되고 있다. 10미터 높이의 3층짜리 정자를 세우는 데 크레인을 사용하지 않으며, 건축 지식도 전혀 필요 없다. 100명 넘는 자원봉사자들이 쏟은 1만여 시간의 노동이 이 프로젝트를 현실로 바꾸어놓은 것이다. 건설 행위가 공동의 목적을 만들어냈다. 공동 정원의 원칙에 따라 추론하자면, 정자의 모듈식 구조물이 만들어낸 건축 양식은 그 건조 환경을 둘러싼 사회, 경제, 생태적 쟁점들을 실제 토론의 장으로 끌어낸다. 이는 사회적 학습 과정을 위한 기반을 상정한다.

이처럼 실험적인 건축을 통해, 또 지역의 새로운 명소로서 정자는 지역 내 유대를 다진다. 즉, 지역의 사회적 발의들과 공예 학교, 환경 단체, 학술 기관뿐 아니라 공동 정원의 자체 교육 플랫폼('네이버후드 아카데미'), 전문가 집단 및 기업들 사이의 연결성을 강화해준다. 이는 다면적 도시계획에 대한 지역 담론을 끌어냈으며, 그 결과 도시 내 새로운 유형의 공적 공간에 대한 요구로 이어졌다. 시민의 주도로 만들어진 도시계획 위원회 커먼 그라운즈(Common Grounds)는 지역의 모든 이해 당사자를 한자리에 초대해 앞으로 공간 및 공간 사용에 있어서 무엇이 필요한지 분명히 했다. 베를린 한복판, 민감한 곳에 위치한 이 공간은 현재의 임대 기간이 끝나도 입찰에 부쳐지지 않을 것이며, 모든 시민이 함께 만들어가는 복합 공공 공간으로 발전해나갈 예정이다.

베이징
법규 도시

통지 대학교「법규 도시」연구팀

현대 도시를 채워진 장소와 빈 공간의 게임이라고 한다면, 토지이용규제법은 바둑의 게임 규칙과 유사하다. 그 역사는 자연광, 깨끗한 공기, 탁 트인 시야 같은 자연 자원을 두고 사람들이 벌이는 경쟁을 조율하는 방법을 도시 설계자들이 어떻게 터득해왔는지 보여준다. 뉴욕시는 1916년 최초의 근대적 토지이용법인 토지이용규제결의안(1916

© dieLaube #GrowTheCommons #VerticalGreen

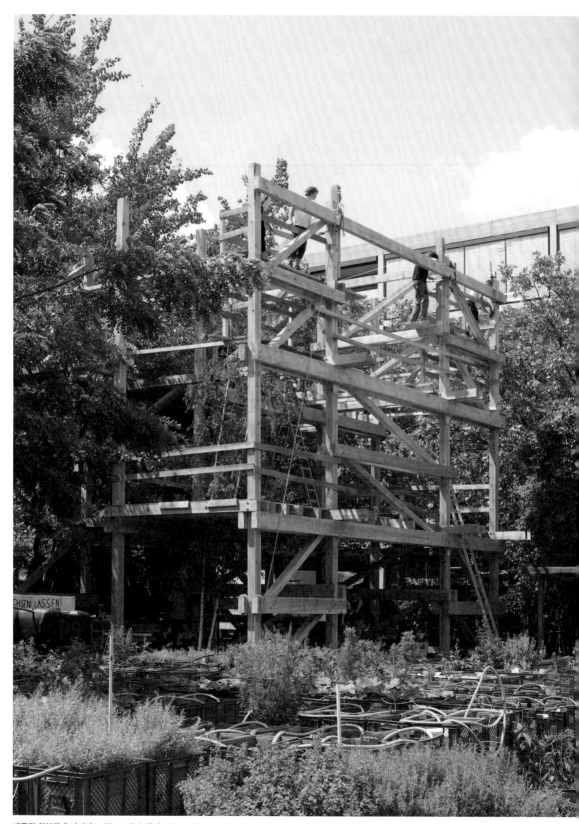

베를린 한복판에 지어지고 있는 도심 속 정자. © dieLaube #GrowTheCommons #VerticalGreen

Zoning Resolution)을 통과시킨 도시이다. 이 결의안은 1961년 '인센티브 도시계획' 장치를 도입하며 대대적인 개정이 이뤄졌다. 이는 용적율 혜택을 제공함으로써 민간 개발자들이 '사적 소유의 공적 공간'을 제공하도록 유인한다. 1916년과 1961년에 체결된 토지이용규제결의안 덕분에 지금과 같은 뉴욕의 거리 풍경과 스카이라인이 형성된 것이다.

중국에서는 사회주의 도시계획과 서구식 토지이용규제법을 혼합한 '규제성 상세도시계획 (Detailed Regulatory Planning)'이라는 장치를 주로 활용해 도시개발계획청이 자본과 일반 국민, 국가의 이익 사이의 균형을 맞추고 있다. 구소련의 도시계획 관행을 물려받은 규제성 상세 도시계획에는 계획 경제식 사고방식이 깊이 뿌리박혀 있다. 이런 이유로, 홍콩의 임차권 판매에서 영향을 받은 토지 경매제가 '개혁 이후 시대(1978년부터 현재까지)'에 확립됐는데, 이 체제하에서 도시의 토지는 임차권 판매 방식으로 지역 관료들에게 배당된다. 토지 경매제에서는 지불 상환 능력이 더 우수하고 지방 의회로부터 최소한의 인프라 투자를 받아 대규모 토지를 개발할 능력이 뛰어난 개발업자를 미리 선정한다. 중국의 다른 거대도시들처럼 베이징도 중국의 규제성 상세도시계획과 토지 경매제에 따른 규제가 심하다. 지난 30년 동안 수퍼블록(폐쇄형

주상복합지역), 고속도로, 초고층 건물, 쇼핑몰을 특징으로 하는 일반적인 개발 양상이 형성됐다. 우리가 제시하는 프로젝트는 이런 관점에서 중국의 토지이용규제법이 과연 중국의 도시화를 이끌 수 있을지, 그 (비)역량에 대해 살피고 비판한다. 이번 전시의 목적은 중국의 도시계획 시스템이 지닌 내재적 모순을 보여주고 토지이용규제법을 변화, 절충, 개선했을 경우 가능한 가상의 도시 형태를 보여주는 것이다.

시각화와 매핑, 이야기 콜라주, 초국적 문화 연구들과 교육용 게임 등을 통해 우리는 중국의 기존 토지이용규제법을 비판한다. 그리하여, 우리가 가상으로 조작한 토지이용규제법과 건축 규제에 근거한 대안적 도시의 형태론적 시나리오들을 보여주려는 것이다. 이번 전시에서 우리는 전형적인 중국적 맥락에서 벌어지는 네 개의 도시 '우화'를 소개한다. 이 우화들은 가상의 도시 형태를 특징으로 하며 공적 영역과 사적 영역, 보편적인 것과 특별한 것, 특권층과 취약계층 간의 긴장을 드러낸다. 각각의 이야기는 토지이용규제법의 구체적인 기능에 중점을 둘 것이다. 예를 들어 토지 이용 계획, 밀도, 용량감, 건축 설계 지침 등이다. 허구적으로 설정된 주인공들의 개인적 서사에서 출발하는 이 이야기들은 결국 기존의 토지이용규제법에 대한 광범위한 비판으로

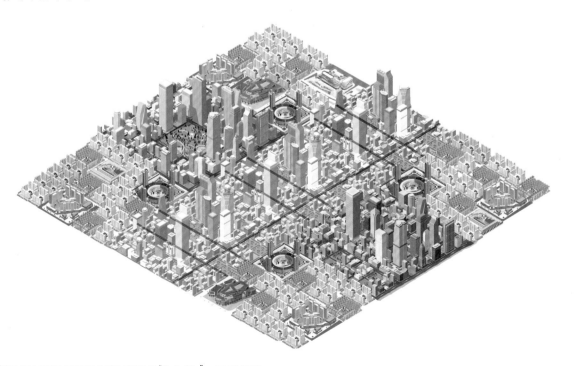

법규-주도 건물로 구성된 도시 경관 콜라주. © "Code City" research team

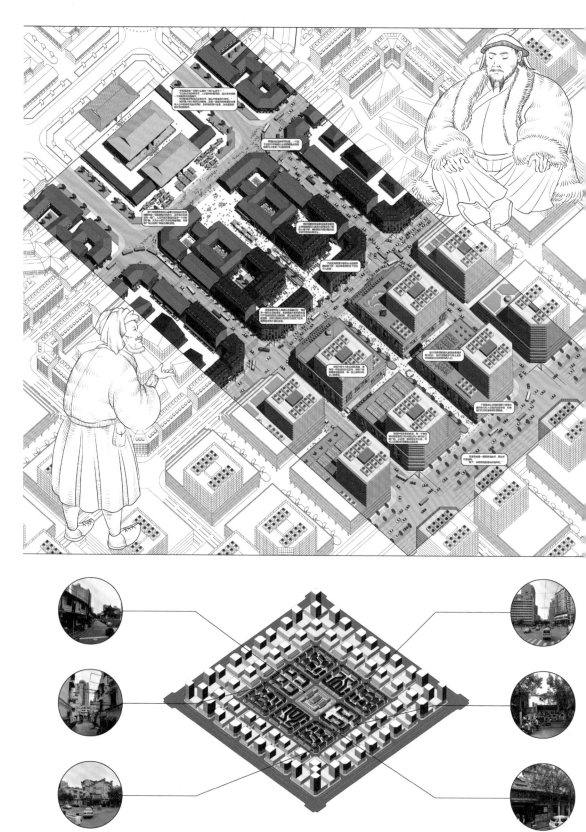

두 개의 픽토피안(Fictopian) 도시: 도시 규제로 바뀐 도시 우화 © "Code City" research team

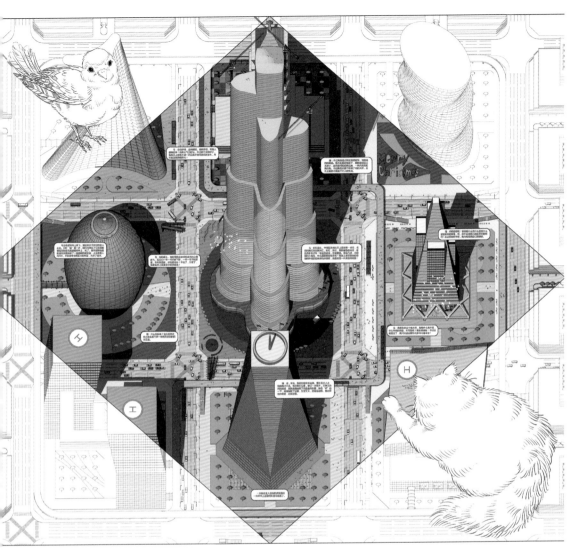

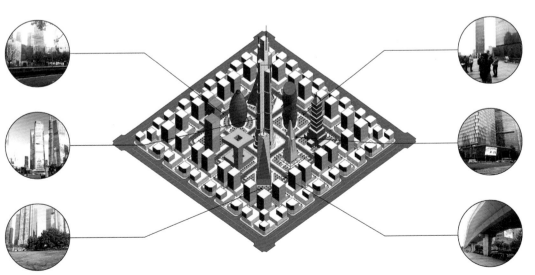

이어진다. 우리는 1930-40년대 뉴욕의 건물 그림들을 그린 휴 페리스(Hugh Ferriss)의 작업에서 영감을 얻었다. 그리하여, 시각화 도구들을 활용해 중국의 거대도시들에 적용되는 토지이용규제법이 도시 형태 그리고 그에 따른 일상의 삶에 미치는 막대한 영향을 보여주고자 한다. 도시 설계자들과 100년이 넘게 함께해온 과정임에도 불구하고, 토지이용규제법과 도시 형태 간의 다소 비밀스러운 관계는 아직도 일반인뿐만 아니라 많은 건축가들과 도시 설계자들에게조차 신화처럼 먼 이야기로 남아 있다. 사람들은 세계 각국 도시들 사이의 분명한 차이(일반적인 건축 유형, 개발 강도, 거리의 격자 패턴, 도시 구조 등)를 인식할 수 있다. 그러나 그 근간이 되는 토지이용규제와 관련된 도시 구획 과정과, 이것이 도시에 미치는 영향에 대해서는 확실히 모른다. 사람들은 토지이용규제법과 '법규 조작' 문화가 건축과 도시의 역사에 미친 영향에 대해 알 필요가 있다.

<div align="center">

빈
모델 비엔나
볼프강 푀르스터
IBA 비엔나

</div>

오스트리아 연방헌법에 따르면 연방에 속하는 아홉 개 주는 어느 정도 자체적으로 주택 정책을 결정할 권한을 가진다. 그러나 이들 주 가운데 하나이자 도시인 빈은 오스트리아에서 유일한 도시 광역권으로서 다른 주들과 입장이 상당히 다르다. 또한 오스트리아 수도 빈은 오랜 공공 주택 전통으로 유명하다. 이 글은 빈의 공공 주택 정책이 어떻게 사회적 결속에 기여하며 통합적인 기술·사회 도시계획 체계로 발전했는지 서술한다.

안정된 재원

공공 주택에는 두 종류가 있다. 공공 임대주택 부문과 정부가 지원하는 자가 단독주택 부문이다. 둘 다 공공 주택을 위한 자금 확보는 국가 세금과 지역 예산에서 제공되는 분담금에 의존한다. 국가 세수는 복잡한 재무 협정에 따라 아홉 개 주에 배분되는데, 빈은 주택 지원을 목적으로 매년 약 4억 5000만 유로를 지원받는다. 최근 수년간 여러 차례 삭감된 지원금에도 불구하고, 이런 방식의 자금 확보는 대규모 공공 주택 프로그램을 계획하는 데 안전한 기반을 제공한다.

엄격한 시장 중심의 주택 정책하에서는 불가능한 일이다. 그러나 주택 수요가 증가하면서 최근 수년간 빈은 자체적으로 추가 자금을 투입해야 했다. 지출된 총 금액은 정부로부터 받는 분담금보다 높은 연간 6억 유로 수준이다. 이처럼 정부의 세수를 통해 지급되는 주택 보조금은 어느 정도 제반 경제 상황에 의존적일 수밖에 없다. 하지만 주로 잘사는 가구에 혜택을 주는 다른 많은 나라에서 사용된 감세 모델과 반대로, 이 방식은 신규 주택 공급에 직접적인 영향을 미친다. 총 공공 주택 보조금을 GDP 대비 비율로 계산해봤을 때, 그 수치는 감세를 통한 간접적 보조금에 중점을 두는 다른 국가들에 비해 훨씬 더 낮다.

향후 15년 이내에 인구가 현재의 170만에서 약 190-200만까지 성장할 것으로 예상되는 가운데, 목표로 하는 공공 주택의 공급량은 연간 5000가구에서 7000가구로 상향 조정됐다.

비영리 주택법

빈은 약 22만 채의 임대 아파트를 소유하고 있다. 그러나 최근 몇 년 동안에는, 대부분의 새로운 공공 주택이 비영리 주택조합을 통해 시행되었다. 이런 경우 세입자들은 조합별로 각각 다른 법적 조건하에 지원을 받는다. 비영리 주택조합이란, 연방 「비영리 주택법」에 의거한 민간 기업으로서, 일차적으로는 이 연방 법의 적용을 받고, 다음으로 자체 기업의 경영 통제를 받으며, 뒤이어 해당 주 정부의 관리를 받는다. 현재 오스트리아 전역에 걸쳐 약 200개의 비영리 주택조합이 운영 중이다. 이들은 모두 약 65만 채의 아파트를 관리하며 매년 추가로 1만 5000채를 신축하고 있다. 시가 직접 관리하는 22만 채의 임대 아파트와 별도로, 이들이 소유하고 관리하는 공공 주택은 빈에서만 13만 6000채에 달한다. 뿐만 아니라 공공 주택 프로그램의 일환으로 제공되는 자가 아파트도 대부분 이들 조합이 건설하고 있다. 공공 자가 아파트는 수혜자의 가구당 수익과 향후 아파트 매매와 관련하여 일정한 제한을 받는다. 비영리 주택조합은 정부로부터 세금 감면 혜택을 받는 반면 수익을 반드시 다시 주택에 재투자해야 한다. 임대료는 엄격히 규제받으며, 임대 원가는 자금 조달 비용, 운영비, 10퍼센트의 부가가치세(소비세)를 기준으로 계산한다. 비엔나에서 공공 임대 아파트의 최대 월 임대료는 현재 1제곱미터당 약 4.50유로, 혹은 총액 6-7유로다. 저소득 가구는 주택 보조금을 받을 권리가 있다. 즉, 갑자기 병에 걸리거나 직장을 잃어도 살던

집에서 쫓겨나지 않을 것이라는 보장을 받을 권리가 있다.

자금 조달 비용을 줄이기 위해, 대부분의 개발업자들은 용지비 분담금뿐만 아니라 보증금을 요구한다. 임대주택의 경우 이 금액은 총 건축비의 12.5퍼센트를 초과해서는 안 된다. 세입자가 부담하는 이런 비용들은 세입자가 이사를 가면 이자와 함께 환급된다. 저소득 가구는 낮은 금리의 공공 대출을 받을 수 있거나, 혹은 보증금 없는 아파트를 제공받을 수 있다. 모든 공공 임대 아파트 수혜자는 완공 시점을 기준으로 소득 상한선의 제약을 받는다. 예를 들어 고소득 가구는 공공 주택 혜택에서 대부분 배제된다. 반면, 공공 주택 입주 후 수입이 증가했다고 해서 아파트를 잃어버릴 일은 없다.

직접적인 개별 보조금
연방헌법이 정한 대로 빈은 주택 보조금에 대해 대체로 자율적으로 기준을 정할 수 있다. 개발업자들이 자금 조달 비용과 임대료를 줄일 수 있도록 시는 공급자 보조금을 제공한다. 대개 비상환성 보조금의 규모는 총 건축비의 약 30퍼센트 정도다. 한편, 유럽연합은 규정이 바뀌어서 공급자 보조금이 최대 35년까지 1퍼센트 이자율 공채 융자로 대체되었다. 보조금의 규모는 프로젝트에 따라 다른데, 패시브 주택(어떤 종류의 전통적 난방 시설도 사용하지 않는 공동 주택)과 기타 친환경 개발 프로젝트에는 특별히 높은 수준의 보조금이 제공된다. 개인에게 주는 세금 감면 혜택에 비해, 이런 방식의 보조금은 정부가 주택 생산에 직접 영향력을 행사할 수 있도록 해준다. 동시에 세입자에게 나가는 보조금 비율은 증가하고 있고 저소득 가구는 이제 심지어 그러한 수당을 받을 법적 권리까지 획득했다.

건축비 줄이기
모든 정부 보조 임대주택 프로젝트는 공개 입찰을 통해 최선의 (그렇다고 꼭 가장 저렴한 것은 아닌) 가격에 위탁된다. 현재로서는, 설계비를 포함한 총 건축비는 연면적 제곱미터당 약 1600유로에 달하고, 여기에 용지비 분담금이 추가된다. 높은 땅값은 대개 공공 주택 목적에는 적합하지 않다. 이 점에서 빈은 유리한 입장에 있다. 빈에서는 총 주택 공급량 가운데 공공 주택 비율이 대략 90퍼센트다. 또, 시는 대규모 부지를 주거 전용 부지로만 사용하기도 한다. 따라서 시는 토지 시장에 강력한 영향력을

행사하고, 그 혜택을 톡톡히 보고 있다. 큰 규모의 프로젝트일 경우 모두 경쟁 입찰을 통해 개발업자를 선정하는데, 이 또한 건축비 절감에 도움이 된다. 개발업자들은 낙찰받기 위해 완벽한 계획을 제출해야 한다. 즉 설계도면뿐 아니라, 생태학적 고려, 사회적 지속 가능성, 정확한 비용 등을 제출해야 한다. 이들 제출서는 복잡한 채점 방식에 따라 여러 분야를 망라하는 배심원단이 심사한다. 개발업자들은 가격 보장을 해줘야 하는데, 그렇지 않으면 보조금을 박탈당할 수도 있다.

생태학
여러 채의 건축 공사를 통해 실험해본 결과, 이제 에너지 저소비(1제곱미터당 대략 연간 시간당 35킬로와트) 주택이 시장에서 대세가 됐다. 뿐만 아니라, 점점 더 많은 주택이 패시브 주택 표준(연간 시간당 16킬로와트 이하)에 접근하고 있다. 이는 빈이 교토협정을 이행하는 데 기여하고 있음을 보여주기도 한다. 기타 생태적 조치로는 개별 수도 계량(기) 설치, 빗물과 (재활용된 가정용) '중수'의 사용, 수동적/능동적 태양 에너지 사용, 건축 현장의 (이산화탄소) 방출량 감축 조치 등이 포함된다.

신규 공동 주택은 시 소유의 지역난방 시스템에 연결되어야 한다. 기술적으로 실현 가능한 한, 이 규정은 모든 공공 주택 재개발 프로젝트에도 마찬가지로 적용된다. 현재, 빈의 모든 주택의 약 25퍼센트에 해당하는 약 21만 2000채의 아파트뿐만 아니라 다수의 사무실과 영업장이 이 난방 시스템에 연결돼 있다. 이 시스템은 900킬로미터의 파이프로 이뤄져 있다. 각 아파트는 개별 계량기로 측정된다. 처음 온도는 외부 온도에 따라 섭씨 95-150도 사이다. 필요한 에너지의 약 25퍼센트는 폐기물 소각에 의해 공급되고, 나머지는 여러 발전소와 하나의 대규모 정유 공장과 연결하여 공급받는다. 오직 에너지 소비 피크 시기에만, 연간 소비량의 4.5퍼센트 정도가 다섯 곳의 가스 혹은 석유 발전소에서 생산된다. 그런 식으로 모든 1차 에너지의 64.6퍼센트를 절약할 수 있다. 이는 100만 톤에 달하는 이산화탄소 배출량 감축과 맞먹는 수치다. 이 지역난방공사의 역량은 현재 지속적으로 확대되고 있다.

세입자 주거 안정
많은 논란에도 불구하고, 부동산 입지, 법적 상태, 건축 기간에 따라 아파트 임대료 한도를 규제하는

공공 임대 주택의 모델을 제시한 '카를 마르크스 호프(Karl-Marx-Hof)'(1930년)가 내려다보이는 빈 도심.

1917년 세입자법(1917 Tenancy Act)은 지금까지 중앙정부법으로 남아 있다. 정확하게 명시된 아주 소수의 경우에 한해서만, 임대료를 올릴 수 있다. 제한 임대 계약이 몇 년간 허용됐다. 그럼에도 불구하고 빈에서 대부분의 가구는, 함께 거주하는 자녀에게 아파트를 물려줄 수 있는 조건에도 불구하고, 무기한 임대 계약을 파기한다. 공공 주택에서는 무기한 계약만 허용되며 세입자는 일상적인 건물 관리에 광범위하게 개입할 수 있다. 또한 개인 소유의 임대 건물에서도 세입자가 중요한 권리를 보장받는다. 가령, 그들은 주인이 동의하지 않아도 보수 공사를 진행할 수 있다. 그러나 그 반대의 경우는 허용되지 않는다. 임대주와 임차인 간의 이견은 어떠한 추가 비용 없이 시에서 운영하는 중재 사무소에서 결정할 수 있다. 이 부서의 결정들은 법적 구속력이 있고 법정으로까지 갈 수 있다. 이처럼 세입자 주거 안정성이 대체로 높은 편이어서 모든 빈 거주민의 약 80퍼센트가 임대 아파트에서 사는 것일 수도 있다.

균형 잡힌 동네
게토, 혹은 빈민 밀집 지역의 출현을 막기 위해 새로

조성되는 주택 지역은 대개 주거 비용이 다양하고 법적 상태(어떠한 지원금도 없는, 따라서 어떠한 소득 제한도 받지 않는 콘도미니엄에서부터, 다양한 금액의 정부 보조금이 지원되는 임대 아파트와 자가 아파트 등)도 다양한 집들로 구성된다. 그 결과, 대규모 신축 공동 주택들은 사회적 구성이 꽤 좋은 편이다.

할당
빈의 정부 보조 주택 프로그램에는 두 가지 유형이 구분되어야 한다. 첫째는 시가 직접 소유하고 운영하는 저렴한 공영 주택(카운슬 주택)이다. 둘째는, 비영리 조합이나 기타 정부 보조금을 받는 개발업자들이 소유하고 운영하는 주택이다. 후자의 경우, 소득 상한선이 더 높아 대부분의 인구가 이들 부지에 접근 가능하다. 관련 개발업자들은 단지 임대 주택만 제공하는 것이 아니라 소유형 정부 보조 주택도 제공한다. 소유형 주택은 소득 상한선이 약간 더 높다. 공영 주택 신청은 모든 신청자에게 투명하게 공개돼 있는 (긴급 수요, 가구 규모 등) 엄격한 채점 방식을 따른다. 공적 보조금을 지원받는 모든 개발업자들은 신축 아파트 3분의 1을 시가 할당할 수 있도록 해야

한다. 이렇게 이양받은 아파트는 공영 주택과 동일한 원칙을 따라 운영된다. 나머지 3분의 2는 조합이 직접 임대를 하거나 매매한다.

사회적 도시계획
빈에서 주택은 사회 지향적 도시계획의 일환으로 이해된다. 기반시설 위원회가 있어 모든 정부 보조 주택 프로젝트의 조건을 세부적으로 규정한다. 따라서 모든 신규 주택 프로젝트는 기존의 주택 단지나 건물과 연계되어 계획되고, 기존 상태의 결핍을 보완하는 역할을 하기도 한다. 예를 들어 학교, 보건시설 등의 결핍을 보완한다. 대중교통 수단 역시 중요하게 다루어진다.

일반 규칙들은 '도시개발안(City Development Plan)'에 명시돼 있고 대략 10년에 한 번씩 시의회에서 개정하고 채택한다. 빈의 도시 개발안은 시의 전반적 도시 개발 목적과 개발 방향을 결정한다. 예를 들어, 주택 지역과 상업 지역에 관련된 제반 문제, 대중교통 노선을 따른 도시 개발의 중심축 형성에 관한 문제, 녹색 지구 선정 혹은 보존 등에 대한 결정을 한다. 빈에는 도시개발안 말고도 '토지사용안(Land Use Plan)' 등 다른 제도들이 있는데, 이들 역시 기본적으로 도시개발안의 전반적 내용과 방향을 따른다.

토지사용안은 주민들과 기초 단체 의회 등의 폭넓은 참여를 전제로 하며, 역시 시의회가 최종 결의안을 채택한다. 빈의 모든 부지는 필지별로 그 용도가 이 문건에 정확히 기재되어 있다. 이러한 문건을 준비하는 주체는 해당 시도시계획부서(City Planning Departments, MA21A와 B)와 도시계획과 주택 문제를 책임지는 의원들이다.

사회적 건축
도시 개발과 주택을 전적으로 시장 경제에 맡기지는 않겠다는 것이 빈의 정책 기조다. 두 개의 제도가 시의 이러한 정책 기조를 지원하고 있다. 첫째는 주택 보조금이고 둘째는 주에서 제정한 '건축명령법(Building Order)'이다. 이 법의 전반부는 도시계획에 관한 것이다. 예를 들어, 이 법에 따라 다양한 분야의 전문가들로 구성된 '도시계획 및 도시개발 자문위원회'가 운영되고, 앞서 언급한 토지사용안의 내용이 결정된다. 토지사용안과 같은 문서의 내용은 도시 전체를 상대로 필지별로 정확한 용도를 세부적으로 명시해야 한다. 예를 들어, 건물의 높이, 종류(독립형 혹은 부속형), 최대 밀도, 녹지의 수, 건물 지하 등을 상세하게 기술해야 한다. 이러한 계획이 시의회에서 채택된 이후에는 법적 구속력을 갖게 되고, 누구한테나 적용된다.

건축명령법의 다른 부분들에서는 설계뿐만 아니라 건강 보호와 장애인 접근성과 같은 주제에 대한 기술 요건을 명기하고 있다. 보호 구역에서 근대 건축물을 훼손하지 말아야 함은 물론이고, 전반적으로 도시 경관을 해치는 어떠한 행위도 금지된다. 시는 자체적으로 건축 부서(MA19)를 두고 신축, 재건축, 또는 개방 공간 설계 과정에서 조언과 지원을 한다. 이 부서는 또 문화적 가치가 높은 건축물에 대한 자료를 수집했는데, 이 자료는 인터넷을 통해 누구라도 볼 수 있다.

정보 및 공공 담론
공공 주택에 관련된 관심은 위에서 기술한 내용으로 끝나지 않는다. 좀 더 발전된 논의는 도시계획, 건축, 생태계, 그리고 무엇보다 사회적 정책 등과 같은 주제를 포함해야 할 것이다. 이를 위해 필요한 정보를 계속 입수할 수 있어야 하고 일반 대중 및 전문가들과 광범위한 토론도 지속적으로 이뤄져야 한다. 이에 시는 특별 주택 조사 프로그램을 실시하며, 그 결과를 출판과 전시를 통해 대중과 공유한다. 또 언론에 주택 문제 관련 글을 정기적으로 기고함으로써 언론을 통해서도 소통하고 있다. 그러나, 예를 들어 공공 주택을 구매할 잠재적 구매자를 포함한 모든 사회적 주택 고객들에게는 정보를 좀 더 포괄적으로, 그리고 보다 비관료적으로 전달할 필요가 있다. 시영 기업인 '본서비스 빈(Wohnservice Wien)'은 도시 중심부에 위치해 있다. 여기에 들르거나, 웹사이트를 통해 사회적 주택에 관심이 있는 사람이라면 누구라도 시가 계획하고 있거나 이미 완공한 정부 보조 주택 프로젝트에 관한 모든 정보를 좀 더 자세히 받아볼 수 있다. 그러나 이는 시작에 불과하다. 빈은 이제 전자 정부 전략을 시행하고 있다. 조만간 주민들은 신축 공공 주택의 개요를 살펴보는 것에서부터 특정 아파트 예약에 이르는 일까지, 필요한 모든 절차를 집에서 해결할 수 있을 것이다.

위에서 본 바와 같이, 빈의 공공 주택은 수십 년 동안 새로운 도전에 맞서기 위해 끊임없이 발전하고 적응해왔고, 그 자체로 하나의 다각적 체계다. 그러나 이 체계의 복잡성에도 불구하고, 공공 주택의 1차 목적은 항상 유념해야 한다. 그것은 바로 주민

모두에게 쾌적한 현대식 주택을, 살기 좋은 도시 환경에서, 저렴한 가격으로 제공하는 것이다.

상파울루
식량 네트워크

데니스 자비에르 지 멘동사
앤더슨 카즈오 나카노
안토니오 로드리게스 네토

갈수록 도시화되고 있는 세계에서, 갈수록 많은 사람이 도시에서 삶의 기본 욕구를 충족시키고 있다. 인구 1200만의 상파울루, 그리고 인구 2100만을 과시하는 그 광역권도 예외가 아니다.

안전한 식수의 지속적인 공급처럼 충분하고 영양가 있는 식량의 공급은 인간의 생존을 보장하는 기본적인 요건이다. 생산에서부터 보관, 유통, 가공, 소비는 물론 그로 인해 발생하는 음식물 쓰레기를 처리하는 최종 과정까지 대도시에는 서로 연결된 식량 회로가 존재한다. 식량 수요가 큰 상파울루 같은 대도시에서는 이러한 순환 회로가 아주 먼 지역까지 뻗어나가 있다. 그 결과 대도시 거주민들은 그들이 매일 먹는 식량의 원산지에서 갈수록 소외되고 있다.

정부 기관들이 감시하고 관리하는 식량의 위생 문제와는 별도로, 식량 소비가 인체에 미칠 수 있는 긍정적 혹은 부정적인 효과에 대해 무지한 사람들이

많다. 이 때문에 상파울루에 거주하는 모든 사회 집단, 특히 최고 빈민층에 영향을 미치는 심각한 식량 및 영양 불안정 사태가 벌어진다.

스트레스와 오래 앉아서 일해야 하는 도시 생활의 속성과 함께, 가공식품의 과도한 소비, 식량 및 영양의 소외와 불안정 현상 등이 청소년과 성인의 과체중과 비만을 야기하는 요인들이다. 2012년 상파울루 12-18세 청소년의 17.5퍼센트가 과체중이었으며 5.5퍼센트가 비만이었다. 18세 이상의 성인은 52퍼센트가 과체중이었고 18퍼센트가 비만이었다.

길고 중앙화된 민간 식량 회로
상파울루에서 도시의 주요 식량 공급을 담당하는 '상파울루 일반상점 및 창고 회사(Company of General Shops and Warehouses of Sao Paulo, CGSWSP)는 약 28만 3000톤의 과일, 채소, 꽃, 생선, 마늘, 감자, 양파, 건조 코코넛과 달걀을 판매한다. 이들 제품은 해외 19개국, 그리고 22개 브라질 주의 1500개 도시에 납품된다. CGSWSP이 운영하는 중앙화된 식량 공급 방식에서는 천연 건강식품(살충제 없이 생산되는 과일과 야채)이 저소득 인구가 대부분 거주하는 도시의 주변 지역에까지 미치지 못한다. 대부분의 주변 지역에서는 천연 건강식품을 저렴한 가격에 구할 수 없어 슈퍼마켓과 교외 대형마트에서 식품을 구매한다.

상파울루 일반상점 및 창고 회사(CGSWSP). © Divulgação / CEAGESP

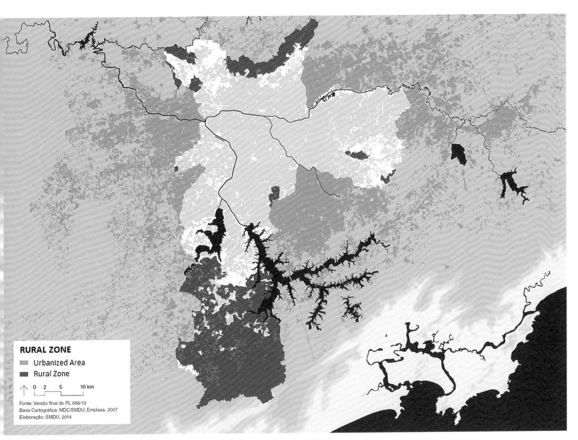

상파울루시가 계획한 단거리 탈중앙화 식량 회로 프로그램에 따라 전략적으로 선정된 시골 지역. © Architect Ivan Alves Pereira

시민 사회가 만들어가는
단거리 탈중앙화 식량 회로

현대 도시 생활을 나타내는 식품 및 영양 불안정에 직면한 상파울루의 시민사회 구성원들은 함께 모여 여러 유형의 도시 공간 가운데 광장, 공원, 학교, 문화센터, 유휴지 등에서 공동 텃밭을 조성했다.

많은 주민이 여러 그룹을 조직해 지역 농민들한테서 직송받은 천연 건강식품을 집단 구매했다. 이들은 도시 변두리 근린지역에 사는 저소득 주민들의 참여를 끌어들여 도시 농업을 장려하는 사회단체들이다.

시가 제안하는 단거리 탈중앙화 식량 회로

보다 안전한 식품 및 영양의 공급 방식을 모색하는 노력에 발맞춰 2014년 상파울루시의 전략적 마스터플랜이 승인되었다. 환경에 관심을 두고, 수자원을 보존·회복하며, 지역 생산품과 천연 건강식품 소비의 확대를 지향하는 지방의 지역들을 확정했다. 또한 농촌까지 침범하는 주변 도시의 확장을 제어하는 것이 마스터플랜의 목표이다. 이러한 도시의 확장은 주로 저소득층의 불안정한 비공식 도시 거주지를 건설하는 식으로 이뤄지기 때문이다.

농촌 지역을 제도 안으로 편입한 상황에서 상파울루 시정부는 농산품의 생산, 보관, 유통, 소비에 집중된 장소를 조율하는 프로그램을 제안했다. CGSWSP가 운영하는 민간 회사들의 장거리 중앙식 식량 회로와 반대로 단거리 탈중앙화 식량 회로는 다음의 특징을 갖고 있다: 400개 농가(농업 생산자), 시 정부에서 유지하는 단일 저장·유통 센터, 농업 생산자를 위한 두 개의 훈련기관 및 기술지원, 매달 200백만 개의 급식을 제공하는 2500개 시립학교, 32개 시영 시장, 21개의 대중 공공 식당, 880개의 길거리 시장, 한 개의 퇴비 공장과 27개의 퇴비공장 후보지. 2016년 블룸버그 재단은 단거리 식량 회로 방식의 시행을 지원하기 위해 상파울루 시정부에 500만 달러를 시상했다.

상하이
또 다른 공장: 후기산업형 조직과 형태
H. 쿤 위
SKEW 컬래버러티브

본 연구는 20세기 상하이의 산업화 과정을 면밀히 탐구한다. 특히 지난 10년간 중국과 사실상 동의어였던 '끊임없는 도시화'라는 맥락 속에서 일어난 산업화의 연쇄 효과를 규명함으로써 상하이 고유의 역사와 잠재력을 보여준다. 이는 신흥 산업화, 도시화 국가의 부상과 이에 대비되는 쇠락한 공업지대와 몰락한 경제권이 존재하는 지구적 생태계에서 산업화와 탈산업화의 순환을 기술하는 첫 단계이기도 하다. 세계화 시대 제조업은 상대적으로 빈곤한 신흥 공업 도시에서 생산되는 저가 상품의 '가격 보조' 없이는 생활수준을 지탱할 수 없는 소외된, 자기의 상황도 모르는 소비자들을 세계 각지에서 탄생시켰다. 상하이의 경우 후기산업형 그리고 탈산업형 건축 양식은 새롭게 다가올 상하이의 자원이 된다. 상하이

후기산업의 형태와 조직은 산업 유형을 분류하는 기준이 매우 불안정하고 계속 진화한다는 점, 따라서 이종 교배적 분류 방식이 필요하다는 점을 시사한다. 이것은 곧 니콜라스 페브스너(Nicholas Pevsner)식의 공장 분류법이나, 공업용 토지 이용을 엄격히 분리하여 관리하는 현대의 도시계획 방식들과 이별함을 의미한다. 사회경제 영역에서는 급속한 도시화와 구조적 변화를 즉각 반영하는 비형태(non-type)가 출현하고 있다. 또한 후기산업 상하이에서 나타나고 있는 새로운 형태의 미학을 변호하기 위해, 기계의 미학이 과학적, 경제적 논리를 대체하는 현상에 대한 레이너 밴험(Reyner Banham)의 비판을 확대 적용해보는 것이 중요하다.

새로운 산업·조직 복합체는 여전히 루이스 멈포드(Lewis Mumford)가 말한 괘종시계의 유산이다. 도시적 시간이 산업과 도시를 만들었다는 그의 주장은 여전히 설득력이 있다. 역사와 분리될 수 없는 '문화 준비(cultural preparation)'의 개념이 상하이에서는 의외의 방식으로 표출되는 것을

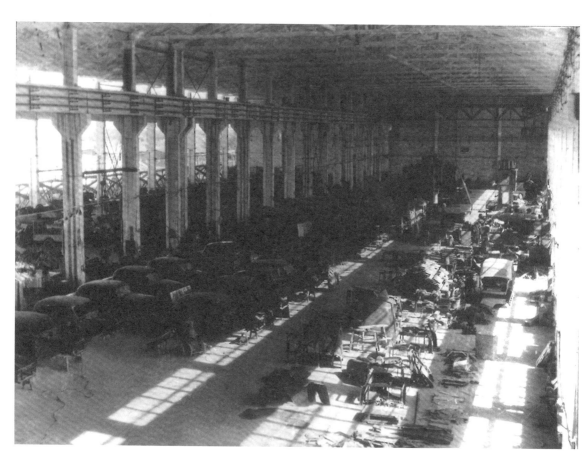

1960년대 상하이 자동차 공장의 세단 작업장. ⓒ Image Courtesy of Zhongguo qiche wushinian, Shang hai Pictorial Publishing House

1950년대 중국-소련 동맹 시기 소련이 설계한 구 중국과학원 실험실. ⓒ Image courtesy of SKEW Collaborative

볼 수 있다. 그것은 역사의 특정 시기에 등장하는 도시 통치의 조직 복합체이다. 그리고 중국의 개방 정책과 이후 도시화 과정은 이와 같은 산업-소비주의 시공간을 재조정하려고 했다. 이에 따라 선진 후기산업사회의 과학적 논거가 전체주의적 형태를 갖게 된다는 헤르베르트 마르쿠제(Herbert Marcuse)의 입장이 수정되어야 할 것이다. 미국 관료제의 형성 과정에서 조직, 산업, 생산성을 조종했던 이 "비테러리즘적(non-terroristic) 경제-기술적 조직"은 사회주의 국가인 중국에서는 다른 결과를 나타낸다.

이 연구 과제는 상하이의 세 곳을 선정하여 그 산업 조직과 형태를 분석하고 여기서 크게 산업화되었던 세 시기에 초점을 두었다. 즉, 중국-소련 동맹기, 문화혁명기 그리고 개혁·개방 시기이다. 전시에는 주요한 역사적 계획과 사회경제 정책 및 전략은 물론 이에 따른 도표, 지도, 사진, 그 밖의 다양한 기록물들이 포함된다. 또한 정부연구소, 국가기관, 민간 제조업체는 물론 국제적, 지역적으로 활동하는 활동가들이 만든 지도 등도 선보인다.

「또 다른 공장」은 세 개의 주요 기관을 연구하였다. 시기별로 이들의 조직 구성을 분석하고 중국 사회의 다양성에 상응하는 도시의 건축 형태를 살펴본다. 중국 사회의 형성 과정에는 기술 변화, 교육 및 노동력 향상, 도시화 등이 포함된다.

중국과학원은 중국-소련 동맹 시기에 활약한 핵심 기관으로 1949년에 설립되었다. 오늘날에는 중국과학원 지주회사(CASH)라는 다소 이상한 이름으로 불리지만, 다수의 그룹을 거느린 매우 정교한 조직이다. 여전히 중국을 대표하는 과학연구기관 중 하나로서, 중국 여러 지역의 산업도시 건설을 책임지고 있다. 특히 1960년대 초에 기획되고 건설된 상하이의

자딩 신도시는 본 연구의 대상지이다. 상하이의 최북단 구역인 자딩 신도시는 지속적으로 성장하여 인구 100만 명의 도시가 되었다. 본 연구는 중-소 동맹 시기, 냉전이 시작될 무렵 중국의 기술 혁신의 일환으로 소련이 자딩에 설계했던 실험실 중 한 곳이 실험적으로 개조되어 재활용되는 사례를 담고 있다. 자딩은 대학과 실험실 그리고 연구 개발에 치중하는 건물들이 밀집된 과학 도시로 지정되었다.

두 번째 연구 대상은 상하이 자동차 회사(SAIC Motor)이다. 1955년 상하이에서 내연기관 부품회사로 소박하게 시작한 이 회사는 문화혁명과 대약진 운동의 혼란기를 거치면서 중국 자동차 산업의 중심에 서게 되었다. 공산국가 중국에서 자동차는 진보의 상징이었기 때문에 중국을 발전시킬 핵심 산업으로 자연스레 선정되었고, 덕분에 상하이 도심부 주변의 산업지역이 성장할 수 있었다. 특히 펑푸와 타오푸 산업지구는 자동차 부품 조립과 생산의 중심 지역이다. 이들 지구는 또한 자동차 산업 생산라인을 지원하기 위한 철도와 도로망, 항구와의 연결 등 기반시설의 혜택을 누렸다. 소규모 공동체 형태의 노동자 주거지는 기존에 있던 촌락 주거지를 활용하여 도시 안 공장들 사이에 여기저기 분산되어 있다. 자동차 산업이 독일 및 세계 자동차 업체들과 협력하는 과정에서 안팅 구역에 집결하게 되면서 이러한 기존 건물 자원들은 창의적인 사무실로 변모했다. 펑푸와 같은 구역들은 소비, 사무, 상업 기능 공간으로 서서히 바뀌었다. 이처럼 구역이 점진적으로 재건축되면서 산업 활동의 흔적이 새겨진 공간들이 구석구석에 남았고 지역적 특성을 갖춘 주거, 상업, 사무 공간이 많아졌다.

세 번째 대상지는 카오허징 첨단 산업공원이다. 이 공원은 경제기술개발 특구 정책에 따라 개발된

대표적인 구역이다. 1982년 이후 11개의 국가 주도 첨단 산업 공원의 하나로 자리매김한 이곳은, 세계 유수의 다국적 기업 유치뿐 아니라 빠른 도시화를 위해 유인책을 제공하는 우대 정책을 시행하고 있다.

이 기관과 부지들 속에서 폭발적 산업화, 근대화, 도시화, 세계화에 내재된 수많은 모순을 들여다볼 수 있다. 특정 지역과 정책 조건의 상세한 기록을 통하여, 일련의 새로운 도시 기능, 환경 문제 그리고 사회 계급, 경제 계급, 국제 계급이 기이하게 병존하고 있는 모습을 보여준다. 이러한 상황이 혁신적 디자인으로 이어지고, 또 건축으로 모습을 나타낸다. 네 개의 건축 프로젝트는 이러한 생각들이 어떻게 혼합되어 일상에도 영향을 미치게 되었는지를 여실히 보여준다. 그리고 그 산업 형태가 구미의 역사적 사례에서 흔히 볼 수 있는 전형적인 분류법에는 더 이상 들어맞지 않음을 보여준다. 중국 도시의 사회정치, 기술, 환경 조건이 독특한 조직과 형태를 만들어내는 것이다.

샌디에이고/티후아나
→ 110쪽 티후아나/샌디에이고 참조.

샌프란시스코
함께 살기
니라지 바티아
안티에 스테인뮬러
어번 워크스 에이전시

"권력 생성에 있어 유일하게 없어서는 안 될 실질적 요인은 사람들이 함께 사는 것이다. 행위의 잠재력이 항상 존재할 만큼 사람들이 서로 가까이 사는 곳에서만 권력이 유지될 수 있다."—한나 아렌트, 『인간의 조건(The Human Condition)』

최근 몇 년 사이 샌프란시스코의 공동 주거 현상이 많은 관심을 끌었다. 주거지로서 매력적이지만 터무니없이 비싼 주거비 문제를 타개할 수도 있다는 기대가 반영된 결과였다. 그러나 이러한 주거 유형을 소개할 때 언론은 종종 젠트리피케이션과 임차료를 언급하며 지극히 단순한 경제적 효율성의 문제로 치부해버리곤 한다. 수요와 공급에 기초한 이러한 설명은 공동 주거가 지닌 사회정치적 가치는 물론 사람들의 네트워크 및 생활 방식에 이르기까지,

의식적으로 형성된 (주거) 공동체의 동기와 (건축적) 표현의 깊이를 간과하고 있다.

공동 주거 개념은 샌프란시스코에서 새로운 것이 아니다. 1960년대 동안, 샌프란시스코는 대안적인 정치, 생활 방식, 핵가족을 뛰어넘는 시도 등을 위한 실험실 역할을 했던 코뮌의 중심지였다. 이들 공간은 시스템 밖에서 보다 정교한 생활 방식을 기획하려는 하나의 시도였다. 공동 주거는 샌프란시스코가 지닌 이러한 특성을 배경으로 다시 부흥하고 있다. 핵가족의 의미가 갈수록 퇴색하는 문화 속에서, 공동 주거는 문화와 가치, 공동체, 지원이라는 의미 있는 사회 구성단위와 단체들을 만들어냈다. 이는 자원의 공유를 통해 보다 다양한 사람들을 포용할 뿐만 아니라 본질적으로 공유 공간을 창출하고, 더 높은 수준의 사회적 삶을 제공한다. 동시에 현대적 방식의 공동

공유 주거 시설 「애드워디안 드림: 문화 허브(Edwardian Dreams: A Cultural Hub)」. ⓒ The Urban Works Agency / California College of the Arts

주거는 해커 호스텔과 같은 새로운 실험을 포함한다. 이들 가운데 일부는 샌프란시스코에도 등장한 공유 경제의 부상과 관련이 있다. 개인과 개인을 잇는 이러한 실험은 주택을 비롯한 도시 자원과 공간을 효과적으로 재조직하는 기회를 마련해준다. 이러한 플랫폼들은 현대인들의 라이프스타일 및 주거 방식이 가진 임시적 특징을 효과적으로 활용한다.

「함께 살기(At Home Together)」는 1960년대와 70년대 샌프란시스코의 이미지를 결정지었던 유명한 코뮌들과, 최근 공동 주거가 다시 부상하는 이면에 존재하는 복잡한 맥락을 배경으로, 현재 공동생활 현상의 공간적, 사회적 조건을 분석한다. 의도한 것이든 그렇지 않은, 오늘날의 공동 주거 형태는 희소한 도시 공간에 대한 각자의 지렛대로 작동할 뿐 아니라, 이러한 사적인 공간들이 오히려 더 넓은 공동체를 형성함을 보여준다. 또한 이 연구는 이러한 주거 형태의 공간적, 사회적 유형뿐 아니라 거기에 담긴 정치적 함의도 분석한다. 오늘날 공적 영역과 사적 영역의 개념은 변화하고 있다. 연구의 목적은, 도시 환경의 위계적 구조 속에 스스로를 매핑하고 있는 이러한 공간들에 내재한 패턴을 파악하는 것이다. 우리는 공동생활이 쉽지 않다는 사실을 알고 있다. 끊임없는 타협과 협상, 희생, 인내가 필요하기 때문이다. 라이프스타일과 공유의 범위를 조절하고, 장기간 사용에 대처할 수 있는 건축 설계가 무엇보다 중요하다. 함께 사는 문제, 함께 살면서 사생활을 보호하는 문제, 이것은 바로 우리의 정치를 규정하는 핵심이다. 「함께 살기」는 공유와 공유 공간들이 어떻게 형성되고 있는지 구체적으로 살피며 재전유와 해석을 위한 지식을 생산하고자 한다.

샌프란시스코에서 폭넓게 진행되는 공동 주거 실험은 오늘날 공동생활의 구성 원리를 단순하게 규정할 수 없다는 것을 보여준다. 주택 위기 속에서 현대의 공동 주거 실험은 저소득층을 위한 복지형 주택에서 정치적 색깔이 강한 대안 공간에 이르기까지 매우 다양하다. 우리가 주장하는 바는, 이들 공간의

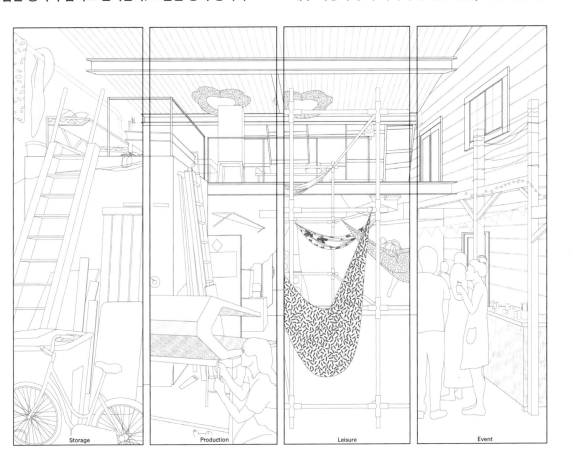

| Storage | Production | Leisure | Event |

다양한 목적을 위해 전용되는 「예술가 실험실: 제작자의 창고(The Artist's Laboratory: A Markers' Warehome)」. ⓒ The Urban Works Agency / California College of the Arts

동기는 분명 공동생활이었지만, 실제로 이러한
공간들에서 개인은 보다 자유롭게 자신들이 원하는
삶을 살 수 있다는 것이다. 오늘날의 숨어 있는 공동
주거 실험들을 파악함으로써 정치 참여, 다원주의,
도시 내 공적 영역에 대한 신념 등과 관련한 주거
영역의 역할을 통찰할 수 있다. 경우에 따라서 이거한
공간 유형 가운데 몇몇은 원래는 다른 목적, 즉
핵가족을 위한 주거 공간으로 설계되었던 공간이다.
이를 공동 주거 공간으로 다시 설계했을 때 예상되는
효과는, 오늘날 우리가 누구이며, 어떻게 살아갈 수
있는지 보다 정확하게 반영할 수 있다는 것이다. 이미
존재하든 구상 중이든, 이러한 공간 유형들은 개별적인
것과 집단적인 것, 공식적인 것과 비공식적인 것, 첨단
기술과 기초 기술, 그리고 도시의 하드웨어와 소프트한
재전유 사이의 긴장을 틀 짓는다. 집이 사적인 세계를
상징한다면, 우리는 이 가장 친밀한 공간에서 어떻게
더불어 살아갈 수 있을지 묻고자 한다.

서울
서울 잘라보기
김소라
서울특별시

대한민국 인구의 20퍼센트가 모여 사는 서울은 거주
인구에 비해 개발 가능한 평지가 적다는[6] 제약 조건을
안고 확장과 성장의 시기를 거쳤다. 1960년대부터
본격적으로 가속화된 산업화 시기 서울에 도입된
근대적 도시 관리 수법은 평면 위주의 마스터플랜
중심 계획으로 근대 서구 도시에 유효했던 방식이었다.
산지와 구릉지가 많은 서울에 단속적으로 적용된
평면적 시각의 이 계획은 도시에 다양한 높이와
깊이의 지층을 양산했다.

지하 방공호, 지하보도, 지하철 등 한강
바닥보다도 낮게 파고드는 깊고 방대한 지하층,

6. 서울은 우리나라에서 제일 큰 도시로 전 세계 24개 거대도시 중 하나이다.
면적은 남한 국토의 0.57퍼센트밖에 되지 않지만, 인구는 대한민국 전체의
19.4퍼센트를 차지한다. 즉 전 국민의 5분의 1이 전 국토의 160분의 1도 되지
않은 면적에 모여 살고 있는 것이다. 좀 더 들여다보면 서울 면적의 38.7퍼센트가
자연 녹지 지역으로 이는 대부분이 산지로 개발 가능한 토지 비율이 낮다는
뜻이다. 서울은 제한된 면적 안에서 밀도가 높게 개발될 수밖에 없었던 압축
도시이다.

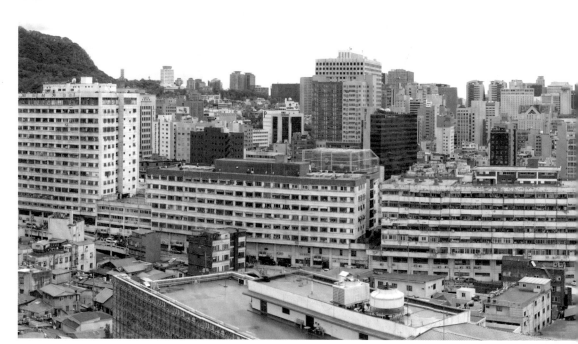

「세운상가 파노라마」(부분), 2015년. ⓒ 안세권

급증하는 인구를 수용하기 위해 택지 개발, 토지 구획 정리, 재개발 등을 통하여 밀도 높게 개발된 지상층, 교통 체증 해소와 빠른 운송을 위한 고가도로와 길 위까지도 건물로 점유하며 세워진 수많은 데크로 대표되는 고가층, 개발에 의해 평지에서 밀려난 주민들이 점유한 산지층은 현재 서울이 가진 네 가지 지층이다. 이들은 개발과 성장 시대에 교통, 치수, 주거, 국가 경제, 선진 도시 이미지 구현, 군사적 대치 상황 등 당시 현안에 따라 정부가 주도해 하향식으로 개발된 단속적 도시 층위들로[7] 서울 안에서 크고 작은

7. 1936년 경성부 도시 계획 구역 최초 결정 고시 이후, 서울시의 도시 계획은 폭증하는 인구를 수용하기 위한 도시 계획 구역 확장에 주력한다. 대규모 토지 구획 정리 사업과 택지 조성 사업, 부족한 도로 건설도 함께 추진되는데, 1966년 최초의 근대적 도시계획인 서울도시계획에 와서야 비로소 근대 도시 도로망의 기본 골격을 갖추게 된다.

극심한 자동차 교통 체증을 해소하기 위해 건설되기 시작한 입체 교차로와 고가들은 서울의 선진적 이미지를 구현하고자 했던 서구적 근대도시의 상징이기도 했다. 1990년대 후반까지 120여 개로 늘어난 서울의 고가도로들은 자동차와 속도의 상징이었다. 하천변의 판자촌을 철거하고 복개해 세운 청계천 고가도로와 유진상가, 전쟁 이재민들에 의해 불법 점유되었던 터에 건설된 세운상가는 당시 경제적 여력이 없었던 시정부 공공재원의 부족을 민자로 충당하여 개발한 고가층이다.

공적인 지하 공간의 첫 등장은 광화문 사거리 지하보도였다. 자동차로 가득 찬 지상의 교통 흐름을 방해하지 않는 지하 횡단을 위해 설치한 것이다. 서울 지하층의 양적인 증가의 결정적 계기는 1968년 무장공비 서울 침투 사건에 의해 촉발된 서울 요새화 계획의 하나인, 지하 방공호 확보를 위한 지하층 의무 설치 규정이었다. 또한 광역적인 지하철 네트워크는 한강 바닥 아래까지도 파서 사용하게 되며 다양한 깊이의 지하층을 양산했다.

경계와 중심을 만들어내고 불균등한 공공 공간과 삶을 양산했다.

서울의 단면들이 만들어낸 도시의 경계와 중심

한강변 차량 고가는 시민들이 일상적으로 강에 접근하기 어렵게 막았고, 인공 고가는 인접한 두 지역을 걸어서 오가기 불편하게 만들었다. 고가들이 만들어낸 어두운 그림자, 소음으로 흔들리는 교각 아래는 경계 부분의 공공 공간의 질을 저하시켰고 분절된 양측 지역에 사회적 차이를 만들어냈다. 지하층은 보행자 위주의 교통 정책 변화에 따른 지층의 횡단보도 확충, 지상부와 지하로 입구로의 자연스러운 연계 부족 등으로 유동 인구가 감소하고 일정 시간대에는 우범화 우려까지 낳고 있다. 가로 관점에서의 지상과 지하의 부자연스러운 연결, 지하 출입구의 단속성, 방대한 면적에 비한 프로그램의 부재

산지는 과거 관조와 도성 방어를 위한 성곽의 터였지만, 일제강점기부터 토막촌으로 불리는 저층민들의 주거지가 있었던 곳이기도 하다. 이후 기본적인 기반시설 확충 없이 이재민과 도심 강제 철거민들의 강제 이주지와 정착지로 활용되면서 불량 주거지가 형성된다. 경사 때문에 꼬불꼬불하게 난 좁은 폭의 도로들은 산지를 오랜 기간 재개발의 대상에서 제외시키는 이유가 되었다. 산지를 점유한 또 다른 용도는 군사시설이나 산업 비밀기지로 높은 산지가 아니더라도 경사로 인해 일반인의 접근이 어렵다는 이점 때문이었다.

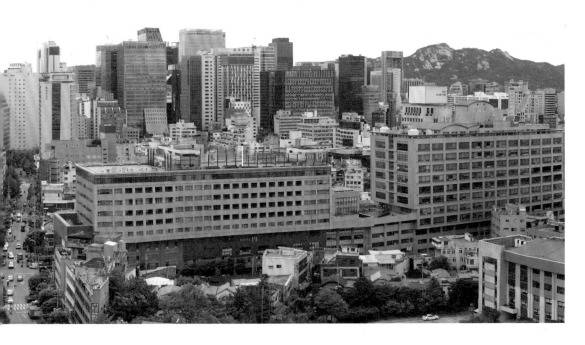

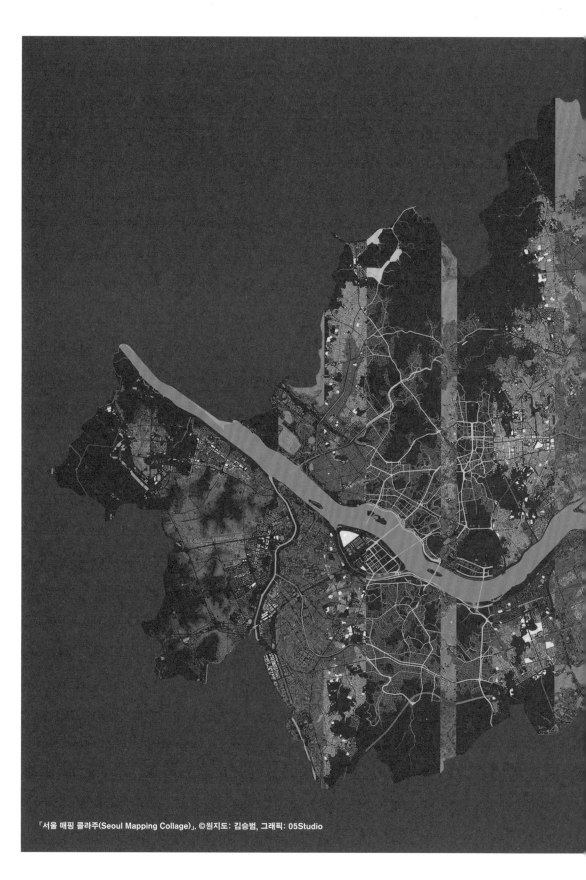

「서울 매핑 콜라주(Seoul Mapping Collage)」. ©원지도: 김승범, 그래픽: 05Studio

등은 지하와 지상의 경계를 더 뚜렷이 한다.

산지층은 고층화와 재개발에 의해 지층 공공
영역의 시야에서 사라져버린다. 낮은 구릉은 높은
아파트들로 둘러싸여 막히고, 골목을 걸으면서도
느낄 수 없는 산지의 영역성은 산지 레벨을 서울의
중심으로부터 주변부화, 타지화해버렸다. 지형적
한계로 재개발이 유보된 높은 산지 마을은 직선적
거리가 가까움에도 평지의 도심에서 누릴 수 있는
여러 공공 서비스로부터 제외되는데 경사 때문에 멀리
우회해야 하는 골목과 불편한 대중교통은 지층의 시장,
병원, 도서관, 경로당, 동주민센터 등과 같은 공공
서비스로의 일상적 접근을 어렵게 했다. 이는 도심과
가까이 있으면서도 서울의 외곽지와 같은 소외감과
심리적 경계를 만들었다.

서울 도시 정책의 선회
2000년대 들어 서울은 인구 구조 변화와 안정화,
경제 사회 상황의 변화로 기존의 성장 방식이 더 이상
유효하지 않음을 깨닫게 된다. 이는 그간 일반적이었던
마스터플랜 기반의 철거형 개발 방식으로부터 벗어나
다른 관점으로의 선회가 필요함을 시사하기도 한다.
이번 서울비엔날레에 소개된 프로젝트들은 서울을
평면이 아닌 단면, 즉 잘라본 관점에서 제시된 점적
해법들의 예를 보여준다.

철거 예정이었던 서울역 고가차도는 서울역
철로로 단절되었던 동서 방향의 지역을 다시
연결해주는 보행자 공원로로 재탄생하며 보행자에게
남산 경관을 돌려준다. 서울로 고가의 끝자락에 위치한
지하 광장인 윤슬, 공중과 지층에서 주변 가로와 건물
안으로 연결되는 크고 작은 지점들은 도시를 잘라서
본 관점에서 제안된 프로젝트들이다. 새로 단장하는
세운상가의 공중 보행로는 종묘와 남산의 경관을
보행자에게 돌려주며, 주변 재개발 예정 지구로
연결되는 공중 가로가 된다. 이는 도심의 오래된 제조
산업과 신산업과 연계되는 지역 재생의 동력이 될
것이다.

옛 국세청 별관 자리에 건설되는 새로운 지하
광장은 덕수궁 지하보도, 지하철과 시민청을 이어주고,
지상부의 돌출 부위는 옆의 덕수궁 돌담 높이를
맞추며 조성된다. 새로운 지하광장-시청 지하-을지로
지하보도-지상-세운상가 공중 보행로로의 원활한
연결을 위한 일련의 시도들은 이미 확보되어 있던
방대한 지하 공간의 부분적 개선으로 새로운 효용을
찾고자 함이다.

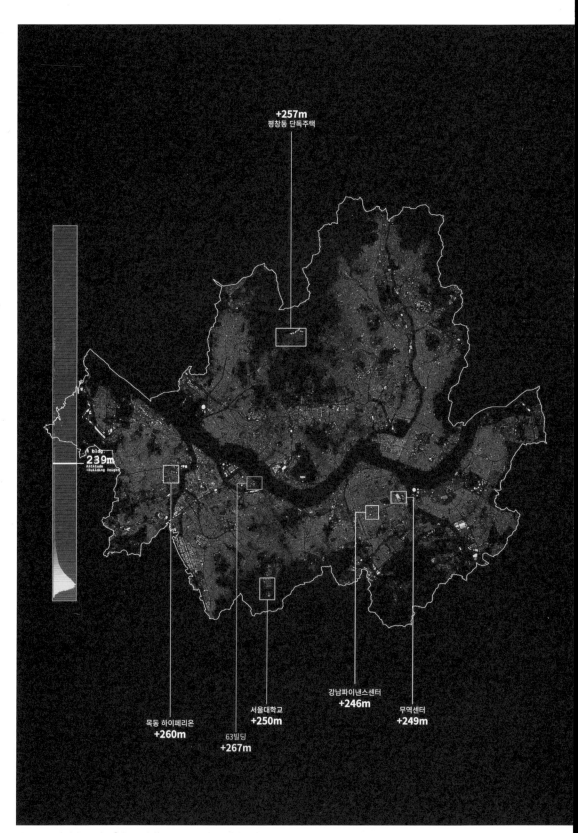

+257m
평창동 단독주택

239m
bldg
Altitude
+Building Height

목동 하이페리온
+260m

63빌딩
+267m

서울대학교
+250m

강남파이낸스센터
+246m

무역센터
+249m

서울 건물들의 해발고도 비교.「서울 스캐너(Seoul Scanner)」, 동영상. ⓒ김승범

지형적 한계로 평지로부터 소외되었던 산지
마을들은 장소적 특성을 살린 주민 참여 민관협력
프로젝트를 통하여 산지의 주변부화 탈피를 꾀하고
있다. 행촌 마을은 풍부한 일사량과 경사지 옥상을
지층처럼 활용하는 도심 농업으로 마을 사업을
운영한다. 주민 자치회와 마을 사업을 통한 경제
구조로 마을의 소규모 생활권 서비스를 스스로
제공하고 운영하는 새로운 실험들이 행해지고 있다.

단면 조정을 통한 서울 재생: 지층의 새로운 효용
서울의 불연속적인 여러 단면들이 만들어낸 중심과
경계의 문제들은 과거 평면 위주의 마스터플랜에
기반한 정부 주도의 계획으로부터 기인한 것이다.
서울의 단면을 중심으로 양분된 지역의 물리적
연결성을 높이고, 지층들 간의 접근성을 개선하여
새로운 용도를 부여하고, 주변부화된 지역에 새 중심을
추가하여 경계를 개선하는 서울의 단면 재조정은
서울이 추구하는 새로운 재생의 방식이다. 즉 평면의
관점에서 서울의 지형을 살피는 관점으로, 도시 블록
전체의 면을 다루는 방식에서 핵심 지점을 골라
해법을 제시하는 점적인 방식으로, 정부 주도의 하향식
계획 대신 시민 참여를 통한 자생적 생활권 계획 등이
서울이 보여주고자 하는 내일의 모습이다.

성북문화재단(성북 예술 창작터)
협동조합 아트 플러그

성북동은 19세기 초 이래 다양한 문화예술인들의 삶의
터전이자 예술 활동의 본거지였다. 특히 공간적으로
성락원과 수연산방, 심우장, 간송미술관, 가구박물관,
길상사처럼 건축과 문학과 미술 등 근현대 예술이
중첩된 중요한 역사적 자원의 보고로 자리 잡고 있다.
현재에도 주민들의 주거지와 골목길을 따라 미술관과
박물관, 스튜디오, 공방, 작업실, 갤러리 카페, 연극
연습실, 건축 사무소 등 다양한 예술 공간들이 마치
섬처럼 흩어져 분포하고 있으며, 시각예술을 비롯한
문학, 연극, 음악, 영상, 건축 등 다양한 분야의
예술인들이 활동하면서 상인을 포함한 주민들과
폭넓은 네트워크를 형성하고 있다. '성북예술동'이라는
표현은 다양한 예술인과 주민들이 서로 어울려
살아가는 공유의 예술 공동체를 가리킨다.
　　이번 서울비엔날레에서는 '성북예술동'의
다양한 사례들을 통해, 서울시 성북구에 위치한 아주
작은 도시에서 구릉지대의 다양한 공간과 예술을
촉매로 예술가와 주민들이 어떻게 관계를 맺고

강의석, 「성북동 나무 살리기」, 2016년, 영상.

지역사회에서 공공의 가치와 의미를 공유하는지를
보여주고자 한다. 성북예술동은 공유성북원탁회의,
성북시각예술네트워크, 협동조합 아트 플러그,
성북삼선 예술마을만들기 모임, 프룸에잇 등 다양한
민간 네트워크가 함께하며, 이러한 네트워크 주체들이
성북문화재단과 성북구청 등 공공기관과 협력해
문화다양성 음식축제, 성북예술동, 이웃집 예술가
등의 지역사회 프로젝트들을 실행하고 있다. 특히
차량의 원활한 흐름을 위해 일부 잘려나간 오래된
나무를 예술인과 주민이 힘을 합쳐 지켜낸 '성북동
나무 살리기'는 상징적인 사건이었다. 이는 예술인의
삶과 미적 저항이 주민들의 공공성에 대한 실천으로
확장되면서 성북예술동이 지향하는 예술 생태계의
모습을 드러낸 경험의 공유로 남아 있다. 아울러
구 성북동 가압장, 구 해동조경 등 새롭게 발견한
성북동의 유휴 공간들을 확보하여 주민과 함께
사용하는 예술 공간으로 탈바꿈하는 계획도 포함되어
있다.

이번 전시에서 화분은 성북동의 구릉지대와
물길이라는 자연, 그리고 주민들의 생명을 상징한다.
과거부터 지금까지 성북동은 양 산줄기 중앙으로
물길이 흘렀고, 산과 도성으로 둘러싸여 있으며, 작은
골목길을 따라 다양한 계층의 사람들이 공존하는
지역이다. 일부 사람들은 자신들이 사는 집 대문과
골목길 창틀에 화분을 내놓는 행위를 통해 사적
공간과 공적 공간의 연대를 만들어낸다. 아크릴 관으로
이어진 입체 구조물은 화분들과 함께 성북예술동 지도,
프로젝트 영상, 아카이빙 자료집 등을 담아내며 예술
공유지로서 성북예술동과 실제의 지리적 연계성을
압축하여 보여준다. 또한, 이 전시는 같은 기간 동안
성북동에서 벌어지는 성북예술동 프로젝트로 연결 및
확장된다. 성북동의 지리적 공간, 역사적 장소, 기존
예술 공간, 유휴 공간, 길거리 등 30여 곳의 공간에서
전시, 퍼포먼스, 프로젝트 등 다양한 활동으로 이어져
'성북예술동'의 실체를 생생하게 목격할 수 있을
것이다. 자연과 생명의 가치를 바탕으로 예술가와
상인, 주민 등이 어우러져 공유하며 살아가는 지역의
예술 공통체로서 성북예술동의 사례는 현대 도시의
대안 모델을 상상하게 해줄 것이다.

서울주택도시공사
서울 동네 살리기: 열린 단지

김지은(서울주택도시공사)
이태진
정경오(05스튜디오)

서울에서 동네란 친근한 듯 낯선 말이다. 정겨운
동네를 이야기할 때 사람들은 나지막한 집들이 모여
있는 풍경을 떠올린다. 그렇지만 익숙한 일상의 동네는
건설 회사 브랜드를 단 아파트 단지이다. 정형화된
주거 공간, 주차장, 놀이터, 주민 전용 커뮤니티
센터까지 갖춰진 아파트 단지 안에서 주민들은 예전
저층 주거지가 얼마나 불편했는지 회상하곤 한다.
낡은 동네의 한켠에는 늘 아파트 단지에 대한 막연한
동경이 자리하고 있다.

10년 전 서울의 저층 주거지는 온통 재개발
신드롬에 빠져 있었다. 혹여 재개발 열풍에서
소외될까 너도나도 뉴타운이라는 이름의 재개발에
뛰어들었다. 그러나 2009년 1월, 겨울철 강제 철거에
반대하던 철거민과 경찰의 충돌로 여섯 명이 사망한
용산 사태를 계기로 환상은 무너지기 시작했다. 이미
서울의 주거 3분의 1이 재개발 예정지로 지정된
후였다. 2017년 현재, 683개 재개발 예정 구역 중에서
356곳이 재개발을 하지 않기로 결정했다. 주민도,
정책 결정자들도 낡은 저층 주거지를 살기 좋은
곳으로 만들 새로운 방법을 필요로 하고 있다.

이 전시는 서울의 저층 주거지가 공공과 민간의
새로운 시도를 통해 '열린 단지'로 변화할 수 있는
가능성을 보여준다. 열린 단지란, 동네마다 마을
주차장, 어린이집, 노인정, 작은 도서관, 무인 택배
등의 기본 생활 시설을 갖추어 노후 주거지를 살
만한 곳으로 만들어가는 주거 재생 모델이다. 아파트
단지만큼 편리하지만 배타적이지 않은 열린 마을
공동체를 지향하는 개념을 담고 있다.

열린 단지의 기본 단위는 반경 200미터 내외이다.
어린이와 노약자 걸음으로 10분 안에 닿을 수 있는
거리에 생활 편의 시설을 집중적으로 확충하기
위해서이다. 바쁜 일상을 사는 주민들이 집 주변과
일터로 가는 길에서 일어나는 크고 작은 변화에
자연스럽게 관심을 기울여 참여할 수 있도록 의도한
것이기도 하다.

공공은 혁신적인 프로젝트들을 통해 열린 단지를
만들어가는 데 동참하고 있다. 동네의 낡은 주민
센터, 공영 주차장 같은 공공 자산을 복합 개발하여

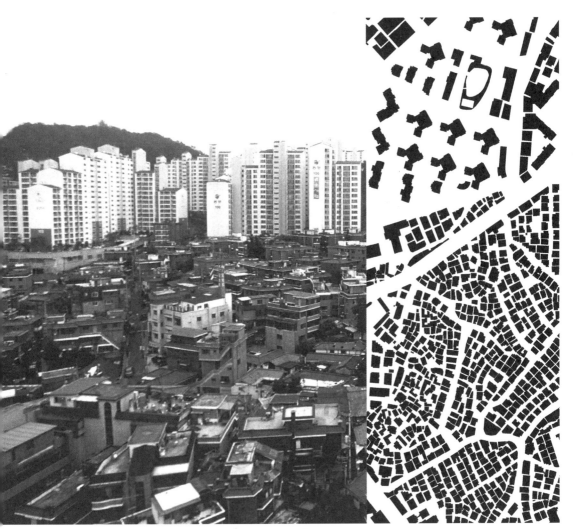

05Studio, 「서울동네」, 2017년. 사진 출처: 『서울 2005: 도시 형태와 경관』(서울특별시). ⓒ 05Studio

지하에는 주차장, 저층부에는 주민 편의 시설, 상층부에는 공공 주택을 마련하는 공공 자산 활용 프로젝트가 그중 하나이다. 사회적 기업과 협력하여 공동체 주택을 공급하는 것도 열린 단지에 적정 주거와 공동체 활동 공간을 제공하는 중요한 수단이다. 낡은 집을 가진 몇몇 이웃이 합의하여 소규모 공동주택을 지으면서 좁은 도로도 넓히고 동네에 필요한 커뮤니티 공간도 확보할 수 있도록 지원하는 것도 공공에 요구되는 새로운 역할이다.

『공동의 도시』에 소개된 프로젝트들은 열린 단지를 만들어가는 출발점이다. 서울에서 어느새 낯설어진 동네의 의미를 되살리기 위한 공동체 운동의 시작이기도 하다. 다가오는 서울 동네의 미래를 만나보자.

서울주택도시공사
서울 동네 살리기: 서울의 지문과 새로운 마을
신혜원, 믈라덴 야드릭
서울주택도시공사

"기존 현실과 싸워서는 아무것도 바꿀 수 없다. 무언가를 바꾸려면, 현재의 모델을 무용지물로 만드는 새로운 모델을 만들어야 한다."
— R. 버크민스터 풀러

「서울 동네 살리기: 서울의 지문과 새로운 마을(Landscripts for New Communities: Seoul via Vienna)」은 서울 상계동 희망촌 내에 있는 스물두 개의 작은 동네를 위한 디자인을 제시한다. 설계안을

포함하여 지형, 거주 공간, 생활 방식, 디자인, 환경,
미시 경제, 공동체 등 이 프로젝트의 배경에 있는
여덟 가지 핵심 아이디어를 설명한다. 이 프로그램의
기본 틀은 서울과 오스트리아의 수도 빈이 공유하는
최고의 경험들을 바탕으로 저비용의 주택이 공정하고
포괄적이며, 지속 가능한 미래 도시를 구성하는 기본
요건이자 본질적 요소라는 점을 보여준다.

열한 가지 세부적인 접근 방식을 소개하고
있는 여덟 권의 책은 구상 단계에서 최종 설계안에
이르기까지 다양한 전략과 철저한 디자인 포지션을
보여준다. 이들은 선별된 유형에 관한 설계 원칙들을
깊이 이해하고 공감하는 데서 나온다. 새로운 동네는
사회적, 경제적, 환경적 책임감을 비롯해 지역적 생활
방식에 대한 깊은 존중을 보여준다.

가상 체험을 통해 저층 주택들이 빼곡히 들어선
마을을 보게 된다. 여기엔 서울시가 미래 주택 모델을
위한 시범 프로젝트로 사용할 만한 건물의 다양한

층과 이와 관련된 현대 도시 조건의 복잡한 맥락을 볼
수 있다.

지형

지형은 태고에 형성된 지리적 특성이다. 모든 땅이
분명한 위치가 있는 것처럼, 땅의 특징도 모두 다르다.
그러나 동시에, 모든 지형은 독립적으로 존재하지 않고
사방팔방으로 서로 긴밀히 연결돼 있다. 그래서 지형을
훼손하는 것은 다른 지형 위치들과의 연결을 끊는
것이다. 이는 자연법에 반하는 행위다. 무엇보다도,
한국의 지형은 삼차원 지형을 갖고 있다. 쌀이
한국인의 주식이기 때문에 한국은 평지의 대부분을
농지로 사용하고 있다. 그러므로, 한국 마을의
대부분은 구릉지에 위치해 있다. 한국의 집들은 언덕
위에 세워져 있기 때문에, 건축은 땅의 지형을 따라야
하고, 그래서 전체 마을은 그러한 지형에 자연스럽게
융화돼 있다.

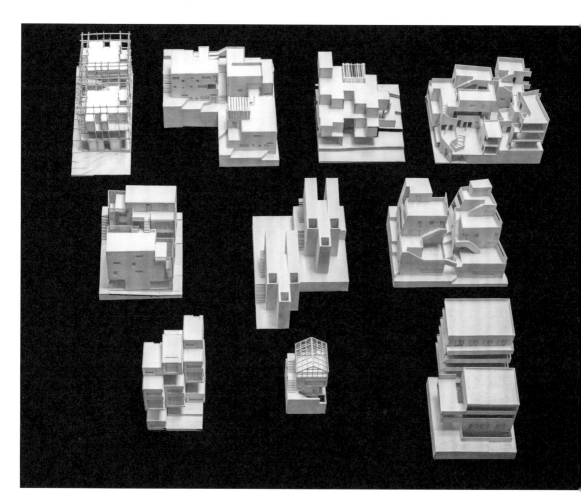

저층고밀주거 유형. 사진 ⓒ Georg Mayer

거주 공간

거주 공간은 인류가 지구상에 살 수 있도록 하기 위해 만들어졌기 때문에 땅의 역사를 보여준다. 일부 거주 공간은 인간이 정착한 첫 번째 땅이 되었고 다른 거주 공간은 이전 거주지 위에 형성돼 주거의 중복 풍경을 형성한다. 모든 거주 공간은 땅에서 살려는 인간의 의지가 구체적이면서도 강력하게 발현된 것이다. 거주 공간 자체는 자연이 아니라 사람이 만들어낸 독특한 풍경, 즉 문화 풍경이다. 특히, 언덕이 많은 한국 풍경에서 대부분의 거주 공간은 규모가 작아서 큰 건물들을 지을 수 없다. 그래서, 그러한 거주 공간 보존이 바로 한국의 경관 보호라고 할 수 있다.

도로

서구 도시들은 대개 평지에 위치해 있다. 땅을 나누고 효율적으로 연결하기 위해, 우선 도로를 포장한다. 그래서 도로는 대부분 일직선이다. 그러나, 한국 집의 대부분은 구릉지에 위치해 있어서 우선 집들을 짓고 이 집들 사이에 도로를 포장한다. 언덕 때문에, 도로들이 일직선일 수가 없어서 도로의 폭이 모두 다르다. 도로들은 곡선으로 돼 있고, 폭이 넓으며 동시에 좁고 가파르다. 이들 도로는 통로로서뿐만 아니라 만남, 놀이, 휴식의 장소로도 사용된다. 때때로, 하나의 지역사회는 모든 사람이 참여하는 축제를 열거나 커뮤니티 노동의 장이 될 수 있다. 도로들은 결속과 우정을 강화하는 장소가 될 수 있다. 그래서 도로가 공동체를 기념하는 중요한 공적 공간이 된다. 이들 도로를 보전하는 것은 한국 공동체의 역사를 보호하는 것이다.

생활 방식

생활공간 보존이 단순히 물리적 활동이어서는 안 된다. 지속 가능한 공동체는 토착민의 생활 방식을 존중해야 한다. 생활 방식을 지키는 것은 우리가 우리의 역사를 보존하고 있다는 뜻이다. 사람들이 기대어 사는 물리적 측면뿐만 아니라, 사람들의 생활 방식 또한 보호해야 한다. 가령, 사람들이 그들의 농지를 지속적으로 경작하고 그들의 가게를 운영할 수 있도록 해줘야 한다. 사람들이 모이는 지역사회 공간들을 보존해 그들이 원하는 장소에 분명히 머물 수 있도록 해줘야 한다. 물론, 지역사회 내 가족들의 행복도 보장해줘야 한다. 그럼에도 불구하고, 새로운 시설들이 등장해 과거의 생활 방식에 영향을 미치게 되면 생활 방식은 바뀌게 마련이다. 이를 재촉해서는 안 된다. 우리가

반드시 알아야 할 것이 있다. 건축 회사나 건설 회사가 전적으로 인류의 모든 구조물을 설계하는 것은 아니다.

디자인

수준 높은 건축 디자인이 중요하다. 건축 설계가 뛰어나면 세입자에게 보다 가치 있는 건물을 제공하고 지속 가능한 도시 개발이 촉진된다. 주거 건축은 항상 그것이 만들어진 사회를 반영한다. 주택의 유형과 모델은 건축 설계, 생태학, 경제, 사회적 지속 가능성 등이 성공적으로 통합돼 만들어진다. 이처럼 다양한 요소가 동기화된 설계 과정은 설계 요소들과 단독 아파트 내부, 건물 내부, 전체 거주지 등 모든 규모의 공간 형태를 개선시킨다. 설계의 목적은 거주민의 필요를 해결하고, 사회 계층 간 교류를 장려하며, 혁신과 수준 높은 공공 및 공유 공간들을 촉진하는 것이다. 열한 개의 독창적인 건축 유형은 모두 스타일의 표현이 아니라 새로운 도시 생활 방식의 표현이다. 그것들은 기존의 고정 모델들에 이의를 제기하고 현대 주택 건축에 있어 다양성을 촉진한다.

환경

도시로의 인구 대이동으로 해당 지역의 자연은 돌이킬 수 없는 피해를 입는다. 가장 영향을 받는 지역은 광역권의 변두리다. 우리가 자연환경 보존과 건강한 마을 형성에 중점을 두고 있는 이유가 바로 여기에 있다. 새로 조성된 지역이 극도로 과밀한 상황에서, 목표는 그물처럼 이어진 녹지와 공유 공간들, 환경적으로 책임을 다하는 생활양식을 만들어내는 것이다. '도시 가구'와 '녹색 방' 설계는 다양한 사용자 그룹의 필요를 고려하면서 기술적, 생태학적 기준에 부합해야 한다. 추가 목표는 재생 가능 에너지의 사용 및 생산에 있어서 에너지 표준을 개선하며 주거 건물 건축 시 자재 흐름과 배출을 최소화하는 것이다.

미시 경제

정부 보조 임대주택의 기본적 요건은 개발업자와 사용자 양측의 경제적 역량이다. 이를 위해 두 가지 전략이 마련돼 있다. 첫 번째는, 설계 과정의 주요 목적은 건설비, 건축 장비를 절감해, 결과적으로 임차 기간을 비롯해 최종 소비자의 비용 부담을 줄이는 것이다. 두 번째, 설계 과정은 기존의 미시 경제 네트워크를 촉진하고 세입자를 위한 새로운 수익원을 활성화하는 공간을 창조하는 것이다. 공공 자금 조달과 조직이 잘 짜인 직업 공동체는 정부 보조 임대주택의

임대 가능성을 크게 높여준다. 포괄적인 지속 가능성의 측면에서, 스마트 설계는 초기 투자와 부수적인 유지비 사이의 적절한 균형을 보장한다.

공동체

계획가는 실내와 실외에서 특정 공동체 구역들에 대한 전략적 공간 계획을 통해 이웃들과의 교제를 가능하게 하는 기반시설을 제공한다. 모든 주택 프로젝트에는 다양한 사회계층 혼합, 여성 평등, 장애인과 노인, 이주민의 통합을 촉진하고 교육과 문화 콘텐츠를 공존의 원칙으로 제공하는 하위 프로젝트들이 있다.

그렇게 할 때 비로소 건축 설계는 일상생활에 대한 올바른 인식을 담아낼 수 있다. 공간 조직과 시퀀싱(sequencing)은 주로 이웃과의 교제를 가능하게 하고 모든 단위에서 이미 존재하고 있는 이웃들과의 각종 교류를 고취시키기 위한 것이다. 즉 가장 가까운 동네 이웃들 사이에서, 주택 단지 내에서, 그리고 마을의 모든 길에서 교제와 네트워크를 촉진하기 위한 것이다. 제대로 된 집이라면, 집과 집 사이를 연결하는 모든 '사이에 끼여 있는' 공간들과 연결돼야 하고, 집의 정체성은 바로 이러한 연결 공간의 성격이 결정지어야 한다. 목표는 세입자가 적극적으로 그리고 자발적으로 공동체 생활에 참여하는 것이다.

"빈은 저렴한 주택을 공정하고 포용적이며 지속 가능한 도시를 구성하는 기본 요건이자 필수 요소라고 선언했다. 주요 성과 가운데 하나는 '부드러운' 도시 재개발에서뿐만 아니라 정부 보조 임대주택 건축에 있어서의 100년 전통과 경험이다. 빈의 경험은 경제적, 환경적, 건축적, 사회적 요소를 고려하여 시너지 효과를 만들어낸 국제적 모델로서 공유되고 인정받을 수 있다."

선전
선전 시스템
제이슨 힐게포트
메르베 베디르(퓨처+에이포멀 아카데미)

선전의 '속도' 개념은 지난 30년간 생산 도시에 대해 사고하고, 학습하고, 운용하는 법을 선도했다. 오늘날 이러한 방식에서 비롯한 선전의 빠른 제조 네트워크 및 물류 시스템은 주강(珠江) 삼각주 전역에 고루 퍼져 있다.

주강 삼각주에서 도시 설계는 다양한 생산자들이 네트워크를 이루고 서로 경쟁하거나 협업하는 과정에서 점진적으로 나타나며, 이는 소통과 분배를 위한 유무형의 고효율 기반시설을 바탕으로

샤웨이 조감도, 2017년. ⓒ Jason Hilgefort

화창베이 전자상가, 2016년. © Merve Bedir

집단적이고 역동적인 프로세스를 만들어낸다. 나아가 (자유) 시장경제와 규모의 경제로 전환되는 세계적 맥락과 장인 문화는 주강 삼강주가 취한 접근법을 뒷받침해주었다.

우리는 선전에 위치한 샤웨이 지역의 자원을 매핑한 후, 지역사회 내에 국내외 도시계획자들이 협업할 수 있는 공간을 제공했다. 전시에서 우리는 '샤웨이' 지역의 마이크로 생산 시스템이 가진 가치를 보여주는 한편, 주강 삼각주 광역권(Greater Pearl River Delta Region, PRD)을 통해서는 분산된 형태의 매크로 생산 시스템을 소개할 것이다. 주강 삼각주의 전반적인 생산시설을 시각화함으로써 규모의 경제를 드러낸 후, 마지막으로 이 시스템을 상징하는 전형적인 시장이자 생산 및 학습 방법론에 대한 기록으로서 화창베이 전자상가를 소개한다.

선전 당국은 '도시 설계'를 염원하고 있지만, 이는 (버려야 할 것으로 간주되는) 기존의 조건과 연결되어야 더 큰 시너지 효과를 낳을 수 있다. 우리는 정부와 시민, 그리고 도시 설계자들이 도시를 재평가할 수 있는 렌즈를 다시 구성하고자 한다. 미래 도시에 이르려면, 선전의 방식은 도시 공간의 설계와 현실의 생산을 연결해야만 한다.

세종
제로 에너지 타운
행정중심복합도시 건설청

오늘날 도시를 둘러싼 외부 환경은 파리 신기후 체제 출범, 제4차 산업혁명 등 급격한 변화를 겪고 있다.

이러한 시대적 흐름에 따라 에너지 제로화, 스마트 도시 등은 거스를 수 없는 당면 과제이기도 하다.

행복중심복합도시 제로 에너지 타운(세종시 5-1 생활권)은 건축을 통해 구현할 수 있는 신재생 에너지 기술과 도시 차원의 스마트 그리드 등 ICT 기술의 융합을 통해 도시가 소비하는 에너지와 생산하는 에너지의 양이 균형을 이루는 지속 가능한 도시 모델로서 우리 앞에 놓인 현안에 대한 하나의 새로운 시도이다.

제로 에너지 타운은 난방, 냉방, 급탕, 환기, 조명 등 건축 부문에서 필요한 에너지를 신재생 에너지로 충당하되, 외부 에너지 공급망과 연계하여 생산 에너지가 남으면 주고 부족하면 받는 등 1년 동안 주고받은 에너지의 양을 1차 에너지로 환산하여 합산한 값이 제로가 되는 도시를 의미한다. 이를 위해서는 우선 도시 내 시설에서부터 에너지 소비를 최소화하고, 에너지 생산을 최대화하여 잉여 에너지를 양방향 에너지 네트워크를 통해 상호 연계할 수 있는 토지 이용 구상이 요구된다. 구체적으로 에너지 소비 최소화를 위해 골바람을 이용해 바람길을 형성, 도시 온도를 저감하고 북사면을 최소화하는 토지 이용을 통해 도시의 에너지 소비를 최소화한다. 또한 태양광, 지열(히트 펌프) 등 건축 부문의 재생 가능 에너지를 늘리고, BIPV 특화 거리 및 에너지 퍼니처 등을 통해 도시 에너지 생산을 극대화한다. 에너지 운용에 있어서도 에너지 관리 시스템(BEMS), 스마트 그리드, 에너지 저장 시스템(ESS)을 통해 에너지를 절약하고, 생산된 에너지가 시간대별, 요일별, 계절별 에너지 사용 패턴을 반영하여 효율화되도록 시스템화할 계획이다.

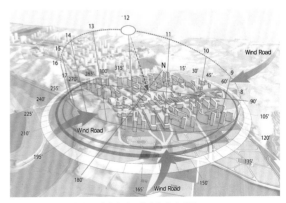
일조, 풍향을 고려한 제로 에너지 타운의 건축 배치 계획.

시드니
21세기 도시 공간 전략
테루아
뉴사우스웨일스 총괄 건축사무소

비엔날레 큐레이터들은 '인류세'의 시대에 우리에겐 새로운 우주론과 새로운 세계 정치가 필요하다고 한다. 건축계로부터 어떤 반응을, 어쩌면 시대에 부응하는 전략을 요구하는 주장이다. '정치적 프로젝트는 공간적이고, 공간적 프로젝트는 정치적'이라는 피에르 아우렐리(Pier Vittorio Aureli)의 말을 받아들인다면, 자원(커먼스)과 그것이 공간으로 구현되는 관계를 완전히 새롭게 재고하지 않는 한, 새 우주론과 세계 정치는 불가능하다.

세계를 재창조하는 작업에 건축이 지대한 기여를 할 수 있다는 데 대해서는 한 치도 의심의 여지가 없다. 오히려, 딜레마는 참여 의사가 있는가 하는 점이다. 큐레이터들이 제기하는 쟁점들은 그 자체로는 새롭지 않지만, 갈수록 시급한 사안이 되고 있는 것은 사실이다. 그럼에도 불구하고 건축은 여전히 오브제를 만들어내는 데 몰두하고 있다. 아쉬운 점은, 세계를 재창조하는 작업은 빌딩 차원의 공간적 개입에서 이루어질 수 없다는 것이다. 그보다는 더 큰 차원에서의 공간적 개입이 필요하다.

철학자 앤드루 벤저민(Andrew Benjamin)은 『관계적 존재론을 향해(Towards a Relational Ontology)』에서 건축의 잠재력이 발휘될 수 있는 개념적 틀을 제공한다. 그는 관계적 존재론의 개념을 철학사 전반에 걸친 기본 전제로 보고 이를 추적한다. "관계성은 존재를 전제하는 모든 상황을 묘사한다. 이것은 단지 존재가 관계적이라는 말이 아니라 근본적으로 존재하는 것은 관계라는 말이다."[8] 다시 말해서, 단수(單數)라는 것은 홀로 존재할 수 없다. 왜냐하면 "단수성은 관계성의 결과이고, 따라서 항상 이미 그러한 관계 속에 있기 때문이다."[9]

벤저민이 제시하는 "오브제로부터 네트워크로"의 재정립은 건축의 아직 실현되지 않은 힘에 즉각 시사하는 바가 크다. 즉, 건축이란 궁극적으로 공간 속의 관계를 재조직하고, 이를 통해 실현 가능한 결과들을 예상하고 기획하는 일이다. 우리가 이야기하는 관계들은 그 범위가 넓을 수 있고, 다양한 규모에서 이해되거나 실현될 수 있을 것이다. 즉, 궁극적으로 전 지구 차원에서 인류의 '커먼스(Commons)'가 재분배되는 세계에 대한 예측과 기획이 가능할 수도 있다. 데이비드 커닝햄(David Cunningham)은 건축에 대한 이러한 입장에 동의하면서 "70억 인구가 살고 있는 지구상에서 중재와 추상, 비인격의 형태들은 지워버릴 수 없다. 아니, 지워버릴 수 없을 뿐만 아니라, 갈수록 도시화되는 세계에서 새로운 사회관계들과 집단 혁신의 방식을 구축하는 데 필요하다"고 주장한다.

그러나 이러한 혁신은 단순히 건축의 자아상을 재정립하는 문제만은 아니다. 의뢰인이 주도하는 건축 관행에도 문제를 제기할 수 있고, 건축이 어떻게 지금과는 다른 실천적 형태로 사회에 기여할 수 있는가도 질문할 수 있다. 특히, 작가주의 영웅에 집중하는 방식이 아닌 실천적 방식과 관련해 질문을 던질 수 있을 것이다. 이 지점에서 불가피한 질문이 생긴다. 건축은 국가와 어떤 관계를 맺을 것이며, 이 새로운 세계 정치학 속에서 국가의 역할은 무엇인가? 하비는 노골적으로 말한다. 즉, 혁명가들은 당연히 세계 곳곳에 만연해 있는 부동산 공화국적 발상들에 반대하고, 그들의 반대는 지당하다. 다만, 어떠한 위계적 형태의 거버넌스 없이, 게다가 통화 시스템과 시장경제 체제 밖에서 지구상의 65억 인구를 먹이고, 따뜻하게 하고, 입히고, 재우고, 깨끗하게 할 수 있다는 가정은 심히 미심쩍다. 자율적 존재들의 수평적 자가 조직에게만 이 질문을 맡겨두기에는, 문제의 규모가 너무 크기 때문이다.

신자유주의 경영주의 시대에, 또 기후변화와 같은 중점 이슈에 대해서조차 국제적 합의에 도달하는 것이 불가능한 현 상황에서 국가가 과연 자원을 재분배할 역량을 가질 수 있을지 고려해볼 때, 도시 차원의 협치는 의미 있는 행동을 가장 잘 실행할 수 있는 무대일 것이다. 따라서 '도시 건축가'는 변화를 가져오기 위해 건축과 정치의 영향력이 만나는 지점에 앉아 있는 연기자다. 그 역할이 어떻게 설정되느냐에 따라, 그리고 조언할 수 있는 독립성이 보장되느냐에 따라 연기는 달라진다.

이번 설치 작업은 그러한 시나리오가 개발되는 과정을 살피는 창구 역할을 한다. 바로 호주 뉴사우스웨일스(NSW) 주정부 건축가 사무소와 민간 건축 사무소가 협업한 작품이다. 이들이 추진하는 프로젝트는 선거구 단위에서 인구, 자원, 공간을 조직하는 것으로서, 장소 기반의 공간 전략을 위해

8. Andrew Benjamin, *Towards a Relational Ontology* (Albany: State University of New York Press), 2015, Kindle ebook loc 407.
9. Ibid., loc 420.

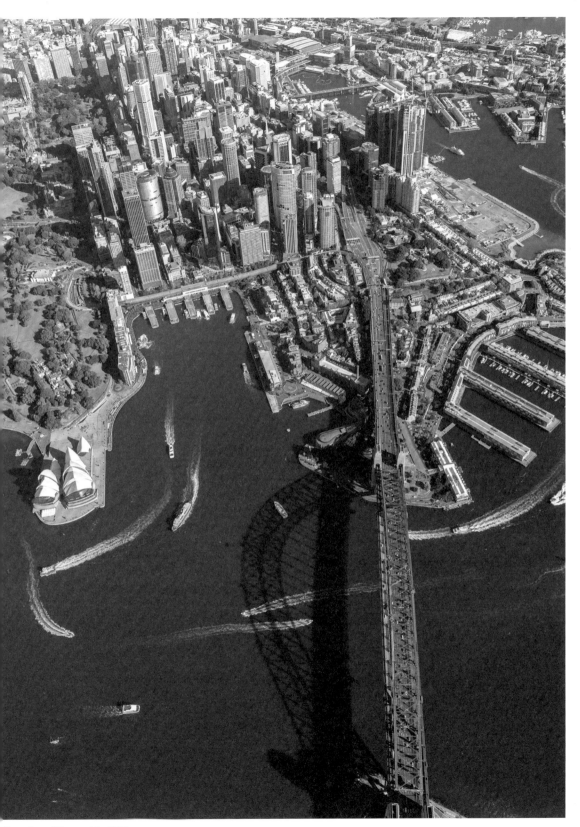

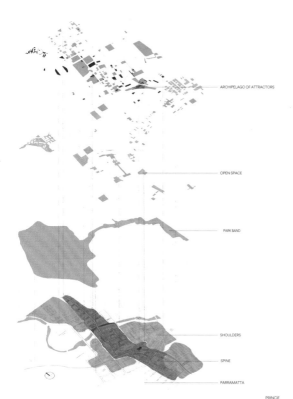

ARCHIPELAGO OF ATTRACTORS

OPEN SPACE

PARK BAND

SHOULDERS

SPINE

PARRAMATTA

PRINCIP
a strateg
compon

© TERROIR

디자인이 주도하는 방식을 개발한다. 이 작업이 제공하는 핵심적인 기회는 이러한 전략들과 그로부터 터득한 논리를 '공간 프레임워크(Spatial Framework)'라는 문서를 통해 정치적 과정과 도시계획 시스템의 일부로 편입시키는 것이다.

'공간 프레임워크'는 커먼스의 평등한 분배를 촉진하기 위해 한편으로는 공간 지능(spatial intelligence)을, 다른 한편으로는 정치와 관료 영역 전반에 걸친 실질적 참여 과정을 결합하려는 시도다. 이 모델은 정치적 프로젝트와 구체적인 공간의 맥락을 정렬함으로써 관계를 재조직함과 동시에, 그로 인한 새로운 우주론과 세계 정치의 가능성을 품고 있다. 그리하여 공간 프레임워크의 정치적 행위성은 단지 제안된 내용에만 있는 것이 아니고, 그 과정의 이후 효과에도 있는 것이다. 우리가 인류세 시대에 대해 진지하게 고민하고자 한다면, 통치의 주체성의 변화는 물론 우리에게 필요한 가장 첫 번째 행동이다.

싱가포르
백색 공간

충컹화
싱가포르 기술디자인대학교(SUTD)

싱가포르는 2015년 내내 독립 50주년을 기념하였다. 그 이후 싱가포르의 도시계획과 설계는 향후 50년 이 도시가 어떠한 모습으로 변모해갈지를 보여주려고 하고 있다. 싱가포르가 그동안 도시계획에서 성공한 것은 우연이 아니다. 계획적인 간척 사업과 도시 재생, 고밀화 및 (위로 아래로) 수직적으로 확장하여 새로운 공간을 창출해내려는 노력의 결과물이었다.

거주 가능한 공간을 최적화하려고 노력했음에도 불구하고, 이 도시에는 개발할 여지가 있는 많은 빈 공간이 여전히 존재한다. 도시 안에, 혹은 단지 내에 의도적으로 잘라낸 이러한 '백색 공간'들은 공간이나 프로그램 측면에서 실험을 시도해볼 만한 잠재력을 지니고 있다.

「백색 공간(White Space)」은 이러한 개념을 끝까지 밀고 나가 거주용, 산업용, 상업용 등으로 구분되는 일반적인 토지 이용의 범주를 넘어 최근 싱가포르에서 나타나는 사회경제 쟁점들에 대응한 새로운 공간 유형들을 보여준다. 우리는 다음의 네 가지 주요 도전 혹은 기회를 다룬다: 인구 변화, 정보 혁명, 자원 재분배, 생산 개혁. 이것들은 결코 독립적으로 존재하지 않으며 상호 연결돼 복잡한 도시 조건을 형성한다.

잘린 모양의 직사각형 공간으로 구성된 「백색 공간」은 지나가는 방문객들의 개입을 기다리는 빈 공간을 만든다. 공공 주택 단지라면 어디서든 흔히 볼

비어 있는 주택 단지 아래층이 새를 키우는 노인들을 위한 모임 장소로 전용된 모습. © Chong Keng Hua

전철 고가 밑의 유휴 공간. ⓒ Chong Keng Hua

수 있는 대나무의 격자 틀은 도시의 기본 구성 요소와 고층 구조물을 상징한다. 격자 프레임 표면에 붙은 알루미늄 패널은 여덟 가지 전략을 보여주는데, 각각은 위에서 언급한 시급한 쟁점들을 아우른다.

환경, 사람, 기술의 융합을 통해 다양하면서도 목표가 분명한 실험들을 그 한계까지 적용하고자 한다. 이 백색의 공간을 통하여 싱가포르가 세계 도시의 원형이 될 수 있을 걸로 전망해본다.

암스테르담
암스테르담 해법
에릭 판데르코이
암스테르담시 도시계획관리과

네덜란드 암스테르담은 전통적으로 도시계획이 매우 활발하게 이뤄지는 도시다. 그 이유 가운데 하나는 바로 시에서 토지 대부분을 소유한 덕분에 정책에서 강력한 입지를 확보하고 있기 때문이다. 그러나 도시

개발이 갈수록 복잡해지면서 급속도로 진행되는 현재의 상황은 시의 이러한 주도적 역할에 의문을 제기하고 있다. 현재 암스테르담에서 도시계획은 간편한 마스터플래닝 방식에 의존하던 전통에서 벗어나 좀 더 적응적인 접근 방식(adaptive planning approach)에 의존하는 방향으로 전환하고 있다.

암스테르담은 전 세계의 다양한 인종과 수많은 다국적 기업들이 들어와 있는 매력적인 국제도시다. 스히폴 공항, 암스테르담 항, 유럽 최대 인터넷 허브인 암식스(AMS-IX, Amsterdam Internet Exchange)로 구성된 세 개의 주요 중추가 암스테르담을 전 세계와 긴밀하게 연결시켜준다. 바로 이 덕분에 암스테르담은 국제적인 주요 도시로서 기능을 수행하고 있다. 그러나 도시민이 고작 84만 5000명에 불과한 암스테르담은 국제적 차원에서 보면 다소 작은 도시다. 암스테르담의 성장은 주변 지역, 즉 암스테르담 광역권의 성장 및 개발과 긴밀히 연결돼 있다. 주택 공급과 노동시장, 지역 교통 체계, 광역권으로서의 면모, 에너지 전환 등이 모두 광역권

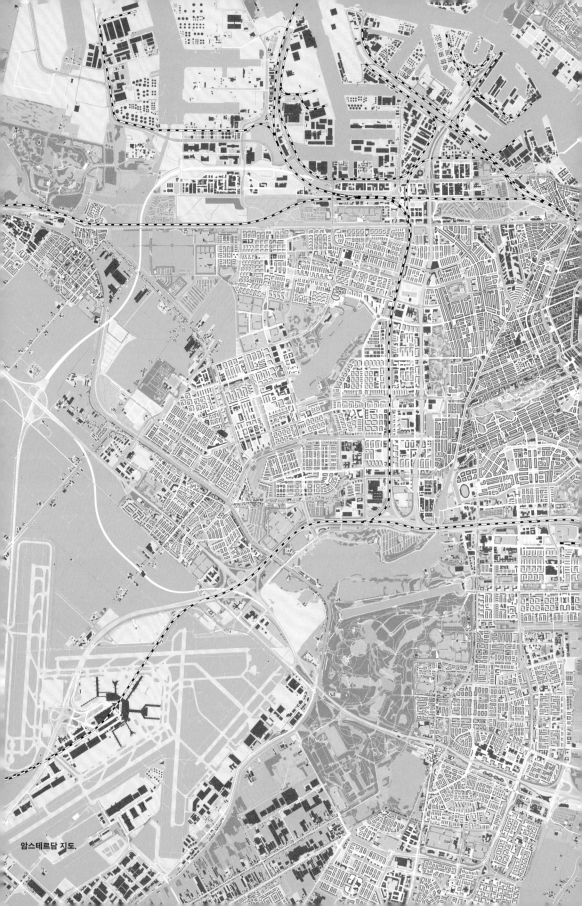

암스테르담 지도.

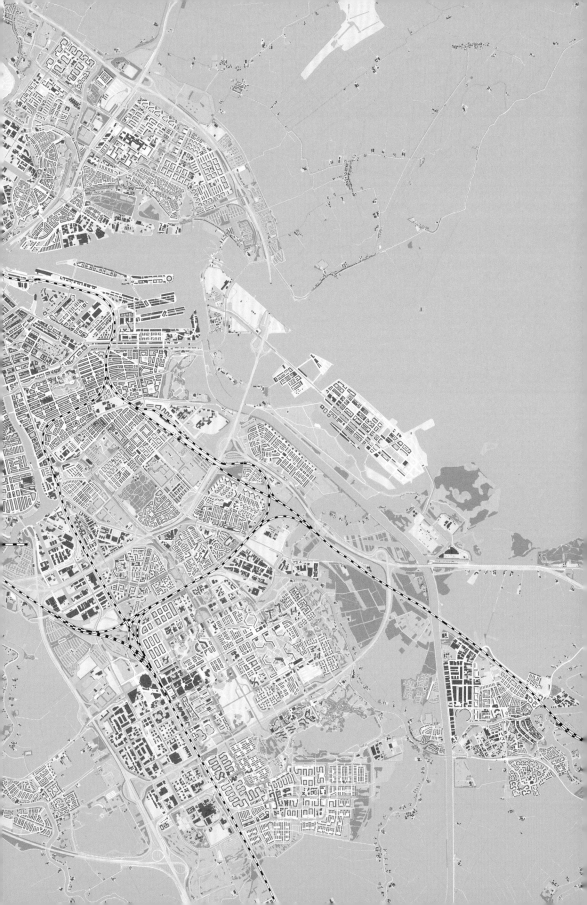

중심 도시로서 암스테르담이 당면한 현안들이다.

최근 몇 년 사이에 이 도시는 거주민, 일자리, 방문자 등이 급증하면서 번성하기 시작했지만 동시에 잠재적인 위협에도 노출되고 있다. 특히 도시 확장에는 한계가 있기 때문에 이러한 성장이 심각한 혼잡, 공공 지원 주택 신청 대기자의 증가, 임차료 상승, 주택 소형화, 이동 시간 증가, 사회적 격차 및 불평등 심화 등의 문제를 초래하기도 한다. 이외에도 이동성과 위생, 에너지와 폐기물, 공원과 스포츠 구장 같은 도시 편의 시설 확충에 대한 부담도 가중되고 있다.

이러한 도전 과제와 위협들을 극복하기 위해 시 의회는 2016년 도시의 성장에 투자하기로 결정했다. 시는 암스테르담에 거주하는 사람들에게 지속 가능하고 다양하며 좀 더 살기 좋은 환경을 지원하고 제공할 것이다.

최근의 경제 위기 속에서 암스테르담은 성장에만 중점을 둬서는 안 된다는 사실을 인식하게 됐고, 그로 인해 수평적 협치 원칙들과 가변적인 도시계획 수단들을 향후 변화에 맞춰 조정해나가도록 촉구하고 있다. 다시 말해, 이 도시는 공공 참여와 공동 창조라는 새로운 방식을 모색하고 상상력을 발휘해 우리가 살고 싶은 도시의 모습을 분명히 보여주면서 도시 개발의 초점을 양적 성장에서 질적 성장으로 전환하고 있다.

이는 도시계획에 있어 가장 기본적이고 본질적인 몇 가지 질문과 맞닿아 있다. '우리는 왜 도시계획을 하는가?', '어떻게 하는가?', '누구와 하는가?' 이러한 질문들은 결국 도시 성장의 질적 측면으로 귀결된다. 암스테르담은 강력한 도시계획 전통과 문화적, 경제적 포부를 가진 도시다. 암스테르담이 어떻게 하면 계속해서 미래 세대를 위해 평등과 다양성을 확보하고, 미래 세대가 살고 싶어 하고 좋아하는 도시로 남을 수 있을까? 우리는 어떻게 도시 성장을 또 다른 접근법과 태도가 요구되는 새로운 시스템에 맞춰 혹은 그와 통합시키며 조정해나갈 수 있을까?

이번 전시는 앞서 던진 질문들, 즉 '우리는 왜 도시계획을 하는가?', '어떻게 할 것인가?', '누구와 할 것인가?'에 관한 이야기를 명확하게, 그리고 새롭게 해야 할 필요성을 강조한다. 덧붙여 이를 달성하기

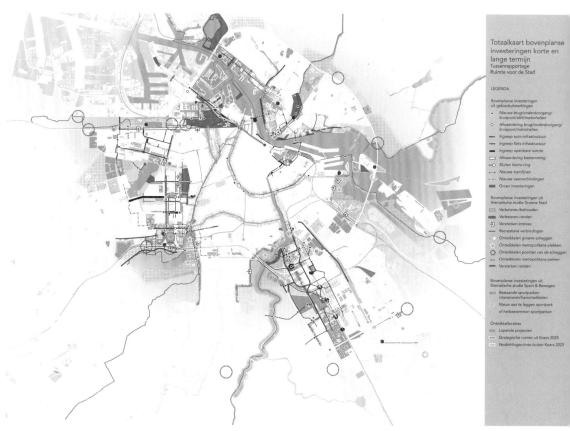

미래 혁신을 위한 이동성 및 녹지 공간 등이 서로 긴밀히 얽혀 있는 암스테르담 지도.

해 무엇이 필요한지도 명시하고 있다. 바로 변화,
기존 지역들의 조밀화, 접근 가능성, 지속 가능성,
지역공동체 형성, 열린 녹지, 포괄성, 기능적 다양성에
초점을 맞춘 전략을 고려해야 한다. 누가 뭐라 해도,
암스테르담은 모두를 위한 도시이다!

위 질문들과 관련된 연구는 거주자 및 기업가,
부동산 개발업자, 교육기관, 그리고 공공 기관들과
끊임없이 대화하면서 진행된다. 이러한 대화
과정에서는 '암스테르담 원칙(the Amsterdam
Principles)'이 활용되며, 미래 도시에 대한 새로운
비전이 도출된다.

암스테르담 원칙은 '폴더테이블(Polder-
able)'에서 볼 수 있다. 여기에는 네덜란드식 사회적
합의 모델인, 성공적인 대화를 조직하는 방법에 관한
아홉 가지 암스테르담 원칙이 담겨 있다. 이 모델은
도시 건설 과정에서 장애물을 극복하고 공동의 목표와
해법을 공유하는 데 필요한 태도와 접근법에 중점을
둔다.

영주
도농복합도시의 다중적 시스템:
영주시 공공건축 마스터플랜
영주시

대한민국 경상북도 내륙에 위치한 영주는 대표적인
도농복합도시로 1990년 이후 쇠퇴하는 지방
중소 도시의 문제를 극명하게 보여주는 도시 중
하나였다. 하지만 2010년 국내 최초로 지방자치단체
차원에서 영주시 디자인관리단을 출범하며 공공
건축과 공공 디자인 중심의 정책 설정과 실천으로
주요 거점 사업을 만들며 진정성 있는 도시 재생
사례로 거듭나게 되었다. 이런 일련의 과정에서 가장
중요한 역할을 담당했던 '공공건축·공공공간 통합
마스터플랜'은 중앙정부와 각 부처의 각종 수상을
통해 인정받기도 했지만 무엇보다 실제 영주시
시민들로부터 환영을 받으며 지역 주민들의 적극적인
동참을 이끌어내는 성과를 얻었다.

공공 디자인의 통합적 운영과 실천을 위한
영주시의 노력은 크게 네 가지 주제(재생, 역사,
주거환경, 문화체육)로 구분되며, 전시 역시 이를
토대로 구성된다. 첫 번째 주제인 '재생'에서는
낙후되고 단절되어 있던 '삼각지 녹색거리'의 변모를
두 프로젝트(노인종합복지관, 장애인종합복지관)로

조명하고, 전통시장인 후생시장과 학사골목이
어떻게 재편되고 있는지를 살필 수 있다. 두 번째
주제인 '역사'에서는 영주시 구도심을 중심으로
주변의 도시적 변화를 개괄한다. 산업 구조 변화와
인구 노령화 등으로 도시 쇠퇴에 직면해 있던
역사문화거리를 중심으로 향토음식 체험관+향교골
참사랑센터, 비보이를 위한 청소년 문화활동공간 등을
살펴봄으로써 공공 공간의 다양한 활용 가능성을
모색해본다. '주거환경'에서는 주거 환경 개선과
마을 활성화를 목표로 지어진 조제보건진료소,
풍기읍사무소, 관사골 경로당 등 광범위하게 산재한
디자인 시범 사업의 성과를 돌아본다. 그리고 마지막
'문화체육'에서는 시청 앞 거리에 공공 서비스
프로그램과 공공 공간이 연계되는 프로젝트들로 영주
실내 수영장, 대한복싱전용훈련장, 영주통합도서관
등의 계획안을 다룬다.

또한 영주시의 풍경과 공공 건축 프로젝트들을
스페인 건축 영상·사진작가 에프라인 멘데즈(Efrain
Mendez)의 영상으로 감상할 수 있으며, 영주시를
포함한 다른 도시들의 공공 건축과 관련된 자료들을
아카이빙하여 공공 건축의 가치를 제고하고자 한다.

오슬로
도시식량도감
트랜스보더 스튜디오

오슬로는 두 개의 크고 다채로운 자연경관인
피오르드와 숲 사이에 위치한 노르웨이의 수도다. 이
두 생물 서식지는 중요하지만 도시가 충분히 활용하지
않고 있는 대표적인 자원이기도 하다. 다른 많은
도시들처럼 오슬로도 다양한 이유로 채취하거나,
먹거나, 사용하지 않고 내버려둔 미개발 식용식물과
종으로 가득하다. 이는 정보 부족과 튼튼한 경제에
기반을 둔 전통적인 식용작물 때문일 수 있다. 우리가
매일 먹는 유기체는 과거의 생물학적 연구에서 나온
것이다. 이러한 연구에서 자연과학 도감은 생물에게
정체성을 부여하고 사람들에게 이들의 존재를 알리는
매개 수단이었다. 이 프로젝트의 목적은 오슬로의
생태계에 숨겨진 잠재력을 발굴해 이를 성장하는 도시
식량 생산망과 연결하는 것이다. 세밀화와 매핑을
결합한 이 설치 작품은 지금까지 한 번도 보여준 적
없는 도시의 상세한 모습을 전달하면서 지역 생산품과
오슬로의 식용 생물들을 기록한다.

도농복합도시 영주. ⓒ 조재무

「도시식량도감(Edible Oslo)」, 2017년. © Soyoung Lee

우리는 도시의 식량 문화, 친환경 제품, 농업 부문의 역할 등이 지속 가능한 미래를 위해 전통적인 농업과 새로운 관계를 맺는 시대에 살고 있다. 우리는 이러한 추세에 방점을 두고, 그 발전이 도시와 그 생산 환경이 맺는 역사적 관계를 재해석하는 계기가 될 수 있음을 보여주려 한다.

<div align="center">

요하네스버그
경계와 연결
</div>

<div align="center">

가우텡 도시-지역 연구소
</div>

경계는 실체적이지만 보이지 않으며, 만들어지지만 상상처럼 존재하고, 고정된 것이지만 유동적이기도 하다. 최근 몇 년 동안 우리는 국제적 경계의 문제를 지속적으로 주목하며 이것이 각지 사람들의 삶에 어떤 영향을 미치는지 살펴왔다. 이번 전시에서는 변함없이 중요한 측면을 이루는 정치적 경계보다는, 가우텡 도시-지역의 맥락에 존재하는 '도시 경계'들을 살펴보고자 한다.

남아프리카공화국의 도시들은 식민지 시대와

아파르트헤이트(인종격리정책) 시대 도시계획 정책이 남긴 유산, 즉 인위적으로 구획된 불평등한 지리적 조건으로 악명이 높다. 지역 통합을 위한 수많은 노력에도 불구하고 인종격리정책의 가시적/비가시적 경계와 장벽은 도시의 물리적 공간과 사회경제적 구조 속에 여전히 남아 있다. 이러한 역사는 비록 남아프리카공화국에 특수한 것이지만, 도시 지역의 불평등은 세계 도처에서 맞닥뜨리는 문제이기도 하다.

이번 전시는 각각 다른 관점을 보여주는 네 개의 '이야기 지도'를 통해 도시의 경계를 만들고, 바꾸고, 잇는 과정을 탐색한다. 「공간 이야기 지도(Spatial story map)」는 과거에 존재했던 '흑인 자치 구역'의 정치적 경계가 1994년 아파르트헤이트의 종식 및 최초의 민주적 선거로 어떻게 폐기되었는지, 그럼에도 공간적 분리는 어떻게 잔존하며 지난 20년 동안 일어난 여러 변화 속에서도 되풀이되었는지 보여준다.

「사회적 이야기 지도(Social story map)」는 아파르트헤이트가 법으로 종식된 이후, 어떻게 다시 나타나는지 보여준다. 삼엄한 경비 속에 높은 울타리와 담을 치고, 차량 차단기를 설치해 외부인의 출입을 엄격히 제한하는 지역 공동체들은 도시 풍경 속에

가우텡 도시-지역의 인구 밀도 지도. 도시가 가우텡 주 경계를 넘어 확장하는 모습을 보여준다. © Gauteng City-Region Observatory

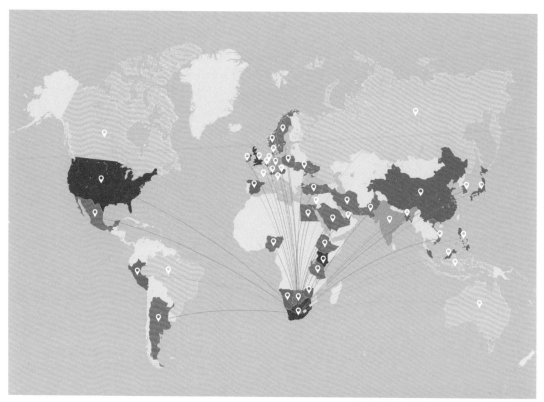

가우텡 도시-지역 연구소 웹사이트 방문자 지도. 연구소에서 생산하는 정보에 대한 접근성을 보여준다. © Gauteng City-Region Observatory

가우텡 도시-지역 거리 지도. 항공사진 제작 과정을 따라 위치 정보 태그가 지정된 곳곳의 거리 사진을 활용해 만들었다. © Gauteng City-Region Observatory

삶의 질 설문을 위한 샘플링 추출 지도. 2009년부터 연구소는 2년에 한 번씩 3만 명의 가우텡 주 거주민을 대상으로 삶의 질 여론 조사를 시행하고 있다.
© Gauteng City-Region Observatory

물리적으로 구현된 사회적 장벽과 같다.

「자원 이야기 지도(Resource story map)」는 보다 광범위한 맥락에서 도시 경관과 천연자원이 어떻게 이 도시권의 개발 역사를 형성하며 장벽으로 작용했는지, 그리고 그것들이 또한 어떻게 이 지역의 미래 모습을 결정지을지 보여준다.

「제도적 이야기 지도(Institutional story map)」는 정부와 학계가 어떻게 각종 제도 및 지식의 경계와 맞닥뜨리며 이런 복잡한 문제를 헤쳐 나가는지 살펴본다.

자카르타
도시 캄풍의 재생
메가시티 디자인 랩

2011년부터 인도네시아 자카르타 중부 시키니에 소재한 한 마을이 인도네시아 대학교, 일본의 치바 대학교 및 도쿄 대학교를 위한 살아 있는 실험실이 되고 있다. 목표는 학생들에게 지역사회에

참여함으로써 건축을 지역사회의 역량을 강화하는 수단으로 보는 보편적 시각과 디자인을 통합할 기회를 제공하는 것이다. 메가시티 디자인 랩은 지역 환경을 보존하면서 현지의 지식에 의존해 지역사회와 함께 작업하고, 탐구하고, 설계 방식을 찾는 학생들을 위한 학습 플랫폼으로 설립됐다.

캄풍 시키니 크라맛이나 시키니 암피운은 자카르타의 인구 과밀 도시 마을 가운데 하나다. 자카르타 중심에 위치한 이 4만 제곱미터 크기의 마을은 지역 주변의 다양한 거점을 통해 접근 가능하다. 캄풍 시키니는 3200명의 중하층 인구가 거주하는 마을로 성장했다. 환경 및 보건 상황이 열악한 시키니 마을은 매일 일상에서 다양한 차원의 문제와 마주해야 한다. 우리가 마주한 가장 큰 문제는 우리가 가진 역량과 창의성으로 어떻게 이 복잡하고 다차원적 문제를 해결할 수 있을까 하는 점이다.

우리는 건축 교육을 이러한 도전에 답하는 한 가지 방법으로 살펴보려 한다. 서구에서 채택한 고전적인 도시계획이 적도 부근의 대형 도시들에서 발생하는 변화무쌍한 문제들에 대처하기에는 충분하지 않다는

자카르타 시키니 마을. ©Evawani Ellisa

점을 제대로 인식하며, 우리는 기근과 기후변화로 인한 세계적 문제들을 처리하는 데 있어 마을을 건축과 도시 설계의 선봉으로 제시하고자 한다. 우리는 마을을 '문제의 근원지'로 바라보던 진부한 관점에서 '해법 및 학습 자료'로 바라보는 관점으로 바뀌어야 한다는 사실을 알고 있다. 지역공동체로서 마을은 단순히 보완적 대상이 아니라 건축과 도시설계 관련 지식을 풍성하게 만드는 동반자다. 캄풍 시키니 프로젝트를 완성한 접근법은 하향식과 상향식을 결합한 '샌드위치' 방식과 유사하다. 이는 지역 가치를 강화하고 지역사회를 전면에 내세울 것을 특히 강조한다.

6년간 시키니 프로젝트를 진행하면서 우리는 한 마을에서 일어날 법한 모든 복잡한 문제와 해법을 직접 경험했다. 공유 장소에 관한 우리 프로젝트는 집회 활동 및 단체 행동으로서 역할을 했다. 우리는 현재의 지속 불가능한 모델을 개선해 대안적 모델의 공유 공간들을 제시함으로써 지역사회들 간에 공동 의식을 강화하고자 한다.

공유 마을(kampong commons)이라는 주제를 다루는 과정에서, 우리는 오래된 '공식–비공식' 논쟁을 뛰어넘어 그 사이의 간극을 잇는 가능성을 열었다. 비공식 거주의 특이점은 건축가나 정부나 기관의 도시 설계자들이 개입해서 만들어진 공간이 아니라는 것이다. 이러한 공간들의 공유성은, '전문가'의 개입이 아니라 사람들의 공간 사용과 습관에 의해 만들어진 것이다. 언뜻 무질서해 보이는 이 공간들에도 사실상 그 나름대로의 질서가 있다. 뿐만 아니라, 마을 내 공유 공간은 열린 공간이지만, 공식적인 부동산 시장에서는 배제된다. 공유 도시 마을의 복원력은 시장경제와 공유도시의 공생 가능성을 보여줬다.

이번 전시에서 우리는 캄풍 시키니를 소개하고, 미시적 실천과 장기간에 걸친 거시적 개입을 결합한 공유지 디자인을 통해 지속 가능한 해법을 찾는 효과적인 작업 방법을 선보인다. 캄풍 시키니의 주민들이 매일 일상적인 활동 속에서 얼마나 창의적으로 인구 과밀 지역과 조율해 나가는지 보여줄 것이다. 이러한 경험들을 통해, 우리는 캄풍 시키니의 사례를 대안적인 공유지 디자인을 제시하는 플랫폼으로서 소개하고자 한다.

제주
돌창고: 정주와 유목 사이, 제주 러버니즘

고성천
제주특별자치도
제주특별자치도 건축사회

제주는 화산섬이다.

수만 년간 분출된 용암은 대기를 머금고 굳어져 다공적 석재인 현무암으로 생성되었고, 제주 특유의 경관과 색채를 이룬다. 또한 제주는 여름철 남태평양에서 올라오는 태풍이 지나가는 길목이며 겨울철에는 북서 대륙풍이 휘몰아치는 바람의 섬이다. 정주의 땅으로서 척박하다. 그러나 제주민은 삶을 위해 섬 지천에 깔린 돌을 사용하는 지혜를 발휘한다. 제주민이 세상에 나서 다시 땅으로 돌아가기까지 어느 하나 돌과 연관되지 않는 것이 없다. 제주 돌에는 제주 땅에 사는 사람들의 삶과 문화 그리고 역사가 적층되어 있다.

제주는 1960년대 이후부터 개발이 이루어지기 시작해 관광과 감귤 농사로 소득이 증대되면서 주민들의 삶이 좋아지기 시작했다. 특히 관광지로서 천혜의 자연을 배경으로 화산섬의 특징을 잘 보여주는 제주는 세계인들의 사랑을 받는 섬으로 각광받고 있다. 또한 수년 전부터 한국 사회에 치유하는 삶을 추구하는 분위기가 일면서 많은 사람들이 도시를 떠나 제주로 이주하여 새로운 삶을 살고 있으며, 외국인 투자도 많아져 대규모 리조트 개발이 여기저기 이뤄지고 있다. 다시 말해 급격한 변화가 일어나는 중이다.

'러버니즘(rural+urbanism)'은 기존 농촌 마을이 도시와 맺는 상호 보완적 관계를 나타내는 개념으로, 대도시화 현상의 막바지에 대두된 신조어이다. 말하자면 도농 복합성이라고도 할 수 있는데, 현재 제주에는 러버니즘이 절실히 필요하다. 이를 통해 '도시'와 '전원' 그리고 '마을'의 관계를 새로운 구도로 풀어야 한다. 제주도의 다양성과 새롭게 유입되는

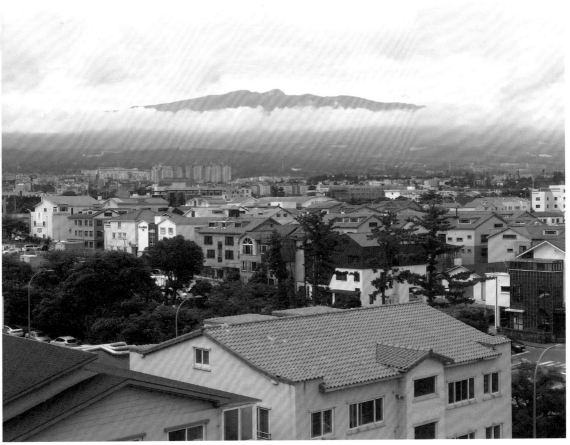

© 고성천

© 고성천

매사추세츠 공과대학교 도시정보 디자인 랩

20년 동안의 기하급수적인 성장 후, 여기저기 텅 빈 마을과 도시들은 성장 속도가 둔화되고 있는 중국 부동산 시장을 상징적으로 보여준다. 흔히 '유령 도시'로 불리는 이러한 장소들은 버려진 것이 아니다. 건물들을 짓고 나서 아무도 입주하지 않았을 뿐이다. 이러한 현상을 가져온 경제적 동인은 복잡하지만 근본 요인은 일자리와 학교, 도시 서비스의 부족과 주택 과잉 공급이다. 중국의 과잉 개발과 주택에 의존한 투자 전략들이 이러한 유령 도시들을 만들어냈고, 해당 지역들은 광범위하게 퍼진 경제 불황에 더욱 취약해졌다.

이러한 유령 도시의 위치나 규모 등에 관한 정보가 거의 없음에도 불구하고, 매사추세츠 공과대학교 도시정보 디자인 랩은 디엔핑(Dianping, 식당 리뷰), 아맵(Amap, 지도 서비스), 팡(Fang, 부동산 검색), 바이두(Baidu, 지도 서비스) 등 중국 소셜 미디어와 웹사이트에서 수집한 자료들을 활용하고 공개적으로 접근 가능한 애플리케이션 프로그래밍 인터페이스(Application Programming Interfaces, APIs)를 사용해 모델을 개발했다.

그 결과, 유령 도시들의 위치를 보여주는 지도가 만들어졌다. 이 지도는 도시계획 및 개발 전략을 처리하는 데 있어서 중요한 정보를 제공한다. 이러한 데이터로 경제학자들은 과도한 투자 자금이 몰린 중국의 부동산 시장 규모를 파악해 시장 위험성을 예측할 수 있고, 지역 도시 설계자들과 개발업자, 시민들은 실제로 빈 지역들을 확인해 더 나은 투자 결정을 내릴 수 있다.

우선 이 모델은 상점과 식당, 학교 같은 주요 생활 편의 시설들이 없는 장소, 즉 거주민이 전혀 살지 않았음을 보여주는 장소들을 파악했다. 그다음 청두와 선양 같은 도시들을 대상으로 소셜 미디어에서 모은 자료들을 활용해 주거 입지를 나타내는 300 x 300미터 격자형 구획으로 이 모델을 실험했다. 각 구획에는 거리와 인근의 시설 밀집도에 근거해 생활 편의 시설에 대한 접근 가능성 지수를 매겼다. 낮은 점수를 받은 주거 지역들은 유령 도시로 표시했다. 최종 지명은 현장 방문, 드론 사진 촬영, 지역 이해 관계자들과의 인터뷰를 통해 확정했다.

요약하자면 「중국의 유령 도시(Ghost Cities」는

욕구에 모두 대응할 수 있는 개발 전략이 필요하며, 동시에 제주다움을 지켜나가야 하는 상황에 제주는 서 있다.

「돌창고: 정주와 유목 사이, 제주 러버니즘(Dolchanggo: Between Home and Nomadism, Jeju Rurbanism)」은 최근 제주에서 일어난 급격한 변화를 '제주 현상'으로 표현하면서, 제주의 새로운 동시대적 지역성을 함축적으로 보여주는 대표적인 지역주의 건축물 '돌창고'에 주목한다. 제주 돌의 시원성에서 출발하여 제주민의 삶과 결합된 인문적 환경을 추적함으로써 정주에서 유목의 삶으로 전개되는 '제주 현상'을 드러내는 데 '돌창고'는 유효하다. 농업을 기반으로 했던 초기 농경사회의 제주를 상징했던 돌창고가 현대사회의 특성인 유목민들의 제주 이주에 의해 새로운 프로그램이 얹혀 다시 생명을 얻고 있기 때문이다. 유목민들은 산업의 변화 속에 방치되었던 돌창고에서 시원성의 미적 가치를 찾아내어 삶의 영역으로 환원한다. 제주의 천연자원인 현무암으로 지어진 돌창고는 오늘날 기존 제주 주민과 이주민 사이의 교차점이자, 새로운 지역 공동체가 형성되는 장소이다.

전시에서는 제주의 자연적·인문적 환경, 구축물, 건축물, 돌창고의 재생과 보존을 스토리텔링을 통해 보여주며, 새로운 공간으로 재탄생한 돌창고 모형을 전시한다. 시원-정주-유목으로 이어지는 이미지들을 통해 제주 돌에 적층된 시간성을 해체하고, 돌창고에 담긴 시간의 바다 위에서 제주의 지역성을 찾는 항해를 시작한다.

© Civic Data Design Lab, MIT: Sarah Williams, Zhekun Xiong

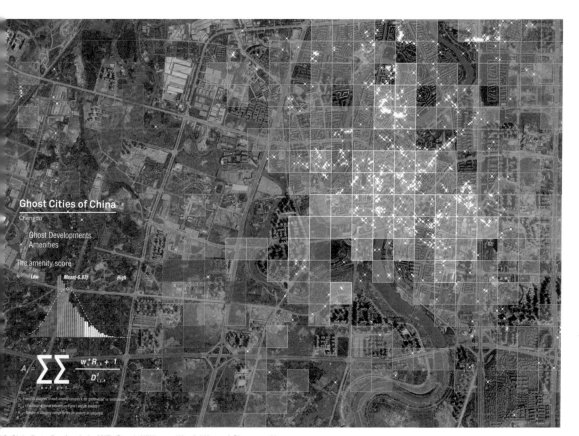

Ghost Cities of China

Chengdu

Ghost Developments
Amenities

The amenity score

Low Mean(-6.87) High

$$A = \sum_{k=1}^{n} \sum_{j=1}^{p} \frac{w_k \cdot R_{j,k} + 1}{D_{j,k}^2}$$

© Civic Data Design Lab, MIT: Sarah Williams, Wenfei Xu and Chaewon Ahn

105

소셜 미디어에서 얻은 자료를 활용해 중국의 유령
도시 현상을 처음으로 반영한 지도 가운데 하나를
제작한 분석 모델을 소개한다. 이번 전시는 중국의
경기 침체로 결국 과도한 개발의 피해자가 된 텅 빈
도시들의 모습을 쌍방향 스크린과 드론 이미지를
활용해 보여준다. 특히 정량적 데이터 모델과,
현장을 누비며 얻은 질적 데이터를 결합시키는 연구
프로젝트의 독특한 과정을 강조한다. 데이터 모델
결과와 드론 이미지 등의 시각적 자료들에 지방
정부 관료들과 부동산 개발업자, 지역 교수, 도시
설계자들의 인터뷰가 추가됐다.

1920년대 신마산 일본인 거리인 경정(京町). 출처: 김형윤, 「마산야화 94:
야까이 도가(都家) 일인 어조(漁組)」.

관람객들은 데이터 모델만으로도 확인 가능한
선양, 톈진, 쉬동 등 유령 도시를 드론이 직접 찍은
화면을 볼 수 있다. 동영상은 중국 소셜 미디어
사이트에서 자료를 얻는 색다른 방식을 비롯해
데이터 분석 과정을 설명한다. 지방 관료들과 교수,
개발업자들 인터뷰는 관련 정책들과 유령 도시를
만들어낸 거시적 요인들을 상세히 풀어놓는다. 쌍방향
지도 덕분에 관람객들은 우리가 데이터 모델로만
분석한 도시들을 직접 둘러보며 텅 빈 부동산 개발의
특징에 대해 자세히 알 수 있다.

<div align="center">

창원
세 도시: 통합 도시
</div>

<div align="center">

박진석
창원시
</div>

창원시는 구 마산, 구 창원, 구 진해 세 도시가
통합되어 만들어진 도시다. 통합 전 세 도시는 각자의
정치적 토양, 경제적 조직, 사회적 특성을 지녔고,
개별적 도시 건축의 특성을 유지해왔다. 그러나 세
도시의 행정구역 통합 후 창원 전체에 대한 동질적인
도시 건축 정책들이 시행되었고, 이로 인해 지역적
건축 자산들과 고유한 장소성을 서서히 잃어가고 있다.
창원 전시는 서울비엔날레 전체 주제인 '공유도시'의
틀에서 인위적인 국가 개입이 세 도시의 도시 건축
경로에 가져온 현상들을 다양한 차원에서 보고하고,
앞으로의 변화 방향을 제안하는 지역 작가들과
연구자들의 작은 선언이다. 세 도시의 역사적 경로가
외부의 힘에 의해 포개지고 결합하며 발생한 새로운
통합에서 기존의 세 도시는 새로운 기능과 의미를
부여받았다. 통합 창원시와 기존의 세 도시, 또한 각
도시 내부의 여러 장소들은 새로운 쓰임새를 가지게

된다. 통합 도시 창원은 이제 막 생성되고 있는 것이다.
어떤 통합으로 나아갈 것인지는 배치되는 기능과
의미만으로 결정되지 않으며, 시민의 참여와 제안을
통해 끊임없이 생성의 과정을 겪는다.

이러한 도시 건축적 현상 앞에서 우리가 주목한
조건은 다음 두 가지이다. 첫째는 역사적 전환
사건들에 의한 각 도시들의 필지와 결합된 건축의
생성 과정이며, 둘째는 건축적 지역성을 설명해주는
건물 형태 및 규모 등을 규정할 수 있는 건축적·사회적
매개변수들이다. 통합된 창원이 향후 어떻게 건축을
통해 그 정체성을 드러낼 수 있을지 질문함으로써
우리는 세 도시의 고유한 건축과 공공 공간을
만들어낸 에너지에 관해 함께 토론할 수 있을 것이다.
이 에너지는 세 도시의 독특한 지역 건축 형태와 도시
블록 형태를 만들어냈을 뿐 아니라 지역적인 사회
구조와 도시적 이야기를 만들었다. 하향식 개발로
만들어진 도시 공간 구조에 대해 참여 작가들의
건축적 선언을 포함하기 위해 세 개의 연구를
선정했다. 제안된 전시 부스 앞부분은 연속된 바다
매립과 이에 따른 도시 개발을 통해 발현된 세 도시의
건축 및 공공 공간의 변화를 보여주는 내러티브이다.
20세기 전반에 걸친 인구 구조 변화와 정부 주도
개발을 통한 급격한 변화는 특히 주거 건축 영역에서
하이브리드 건축과 도시 경관을 만들었다. 일제강점기
건축과 급격한 빈민가 확산, 현대적 도시계획 기법의
결합은 각 도시들 안에서 독특한 도시 경관을
형성했다. 전시 부스의 뒷부분은 이러한 조합들의
건축적 세부와 이들이 포함된 영역을 설명해준다. 또한
마산의 자연 발생적인 필지 구획과 주거 건축, 그리고
창원과 진해의 형식화된 도시계획과 결합된 주거
건축의 형식과 사회적 맥락을 보여준다. 이러한 연구
및 작업 결과물을 통해 통합 창원의 생성 방향에 대해

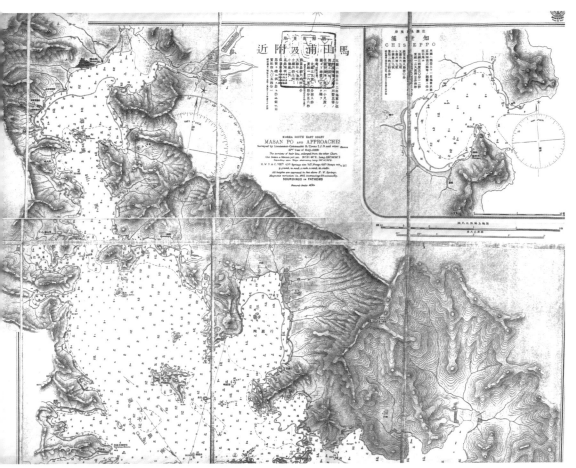

마산포와 그 부근을 그린 지도. 1899년. 출처: 김형윤, 「마산야화」.

작은 선언을 제시하고 도시 건축의 끊임없는 변화를
위해 더 많은 창원 시민들의 참여를 제안한다.

첸나이
강물 교차로

라구람 아불라
인코 센터

물은 생명이다. 이 자연의 선물은 우리의 삶을
정화시키고 목마름을 해소해주며, 우리의 삶을
풍성하게 한다. 우리는 물을 따라 움직이기도 하는데,
예로부터 이러한 물 자원을 활용하기 위해 사람들은
강과 호수, 바다 인근에 정착지를 마련했다. 시간이
흐르면서 일부 정착지는 점진적으로 발달하며 물과의
관계를 지속해나갔다. 생동감 넘치는 인도 첸나이에서
그러한 발달 과정을 분명히 볼 수 있다. 도시의 과거와

성장 과정, 회복력과 겸허함이 함께 어우러져 이러한
생동감을 만들어낸다. 이 도시는 문화적 명소일 뿐만
아니라 주도이고, 항구도시이며, 자동차와 산업의
중심지로서 인도에서 중요한 도시다. 이 도시는 IT
열풍이 한창일 때 다양한 건축물이 대거 들어서고
기반시설이 개발되면서 세계적 도시로 도약했다.
　첸나이는 세월의 흐름에 따라 흥망성쇠를
거듭하고 있지만 지속적으로 도시 환경에 새로운
활력을 불어넣을 수 있는 고유의 수역들이 있다.
이 도시는 항구와 주요 도로 주변으로 다양한
마을을 연결하며 성장했다. 도로망이 퍼져나가면서,
기반시설과 부동산이 이러한 회랑을 따라 개발되는
동안 수역들은 아마도 관심 밖으로 밀려나 잊혔을
것이다. 그러나 이 물들은 첸나이 곳곳을 조용히
흐르며 참으로 아름다운 해변과 저수지, 호수, 습지,
운하, 십자 무늬 강, 신비로운 저수지 등 도시의
일상에 생명을 불어넣는 복합 연결망을 만들어낸다.

첸나이의 역사적 단계. 1996년 이전에는 마드라스로 불렸다.
© Kumarappan Balagi

각계각층의 사람들을 끌어들이며 새로운 거주지들이 조성되면서 이 도시는 더욱 국제적인 도시로 변모했다. 그 결과 건축 양식은 다양하고 흥미로운 스타일의 다층적 양식을 보여준다. 그러나 몇몇 예외를 제외하고는 수역들과의 연관성을 거의 보이지 않는다.

현재 인구 850만 명이 넘는, 인도에서 네 번째로 큰 이 도시는 충분한 물 소비량을 확보하고 하수처리를 관리하며 주기적인 물 부족 사태에 대처하는 것이 여전히 숙제이다.

오늘날 우리는 교차로에 서 있다. 아니, 강의 교차점에 서 있다고 해야 할까? 강을 복원하고, 저수지의 물을 보충하고, 습지를 되찾고, 시스템을 정비하기 위한 새로운 시도들이 활발히 이뤄지면서, 새롭지만 여전히 과거에 연결돼 있는 전혀 새로운 방식으로 물과의 연결 고리를 재구축하기 위해 모든 도시가 공유하는 새로운 공유재를 만들어낼 가능성이 열렸기 때문이다.

프로젝트 초기 단계에서는 첸나이와 물의 연관성을 이해하는 것이 무엇보다도 중요했다. 따라서 나는 다양한 유형의 수역과 식수를 생산하는 기반시설, 수자원뿐 아니라 우리 삶에서 공기 다음으로 중요한

물에 완전히 새로운 의미를 부여하는 민감한 쟁점들을 관리하는 운영 기구들과 관련 정책들을 살펴보기 시작했다. 도시는 쉼터를 제공하는 건물처럼 하나의 독립 개체가 아니라 오랜 기간에 걸쳐 복잡하게 진화한 공간과 구조이다. 그 과정에서 현재의 형태가 결정되고, 인구 증가에 맞춰 지속 가능한 플랫폼을 개발해나간다.

건축가 및 연구가 그룹과 가진 첫 만남에서 우리는 도시 생활과 그 경험, 밀도 증가, 스트레스 정도 등에 대해 논의했다. 과거를 살펴보면 당시에는 희망이 있었다. 더 나은 도시의 가능성을 보여주는 많은 징후들이 존재했기 때문이다. 몇몇은 도시 공간의 역사적 발전에 대해 연구했고, 현재의 도시 확장과 이것이 미치는 영향에 대해 연구하는 사람들도 있었다. 이 도시가 몇몇 특징을 상실한 것은 인구 과밀 탓이었다. 거기에다 정책도 제대로 집행되지 못하면서 보다 웅장한 도시 건설을 향한 비전도 희미해졌다.

이 모든 논의가 한창 진행되는 동안, 쿰 강은 한 가지 매력적인 특징을 드러내기 시작했다. 오물과 오염 때문에 지난 수십 년간 부당하게 취급됐음에도 불구하고 이 강이 도시의 구 시가지를 가로질러 굽이쳐 흘러 바다로 유입되는 방식이다. 그러나 일찌감치 쿰 강은 자신만의 전설을 간직한, 이 도시를 규정하는 태고의 강이었다. 사실 첸나이는 강어귀에서 시작됐고, 이곳에서 강물은 벵갈 만으로 유입된다. 1640년대에 새로운 무역 거점을 찾던 영국 동인도회사가 이곳에 성 조지 요새를 지으면서 도시가 탄생했다. 지금은 악취가 심하고 오물로 가득하며 어떠한 생명체도 살지 않은 추한 강이 됐지만, 쿰 강은 왠지 모르게 힘차고 활기차게 흐르며 이 모든 어두움 이면에 숨겨진 빛을 드러낸다. 진행 중인 쿰 강 복원 계획에서, 무엇이 가능한 걸까?

또 다시 우리는 강의 교차점에 선 것이다. 이번 복원 실험이 성공하면 도시 전체와 도시의 미래에 도움이 되는 보다 좋은 건축 환경의 전조가 될 것이다. 그러나 그렇지 못할 경우, 기존의 수역들이 완전히 사라지지 않도록 하기 위해 더 큰 의지를 모을 수 있을까? 물 관련 정책들을 재고하기 위한 관심을 다시 살릴 수 있을까?

우리는 변화하는 이 도시의 운명을 수없이 목도한 이 역사적 강에 초점을 맞춰 이 도시를 강의 역사와 연결하고자 한다. 그리하여 새로운 건축적 이해를 생성하고자 한다. 공동으로 진행한 도시 연구, 강변 분석, 그래픽으로 추출한 다양한 영향 요인들,

첸나이를 거쳐 벵갈 만으로 흘러드는 쿵 강. © Kumarappan Balagi. Maps Courtesy: Google Earth

인터뷰와 집단 토론 등을 통해 우리는 물 그리고 강과의 직접적 관계 속에서 도시 구조를 살펴보는 대안적 방법을 찾게 됐다. 덕분에 물과 도시에 관한 대화가 보다 활발하게 이뤄지는 분위기가 형성됐다.

첸나이 전시는 이 도시를 되찾기 위한 몇 가지 공유재를 살펴본다. 삶과 사회를 풍성하게 하고 첸나이가 잃어버린 도시의 특징을 되찾기 위해 필요한 공유재들이다. 과거에서 얻은 실마리, 현재의 교훈, 미래의 시나리오를 소개하고, 도시 설계 방법론에 기반을 둔 도시를 위한 새로운 서사를 구축한다.

강뿐만 아니라 강과 연결된 사람들을 대상으로 하는 실험이어서, 이번 전시는 강과 도시 간 상호 연관성을 여러 횡단면에서 시각적으로 보여주고 분석하며 상호 관계를 보다 잘 이해하도록 돕는다. 녹지가 더 많고 지속 가능한 미래 도시에 대한 시나리오를 제시하기 위해 범람원과 수변 통로, 그리고 건조 환경의 대응을 관찰해 비교·연구했다.

역사적 분석을 통해 도시 발달 과정과 다양한 수역을 동시에 비교하면서 도시 성장을 규제하고 미래의 성장 방향을 조정하는 요인들을 밝혀내고 있다. 강 복원과 향후 토지 이용에 대한 제안을 담은 건축 제안을 통해 우리는 이동, 공유, 연결이라는 개념들을 보다 직관적으로 탐색할 수 있다.

이번 첸나이 전시는 강을 따라 좀 더 큰 도시 맥락을 살펴본다. 공동체 활동과 사회적 교류를 통해 사람들이 도시를 보다 잘 활용하는 데 건축이 할 수 있는 것이 무엇인지 연구하기 위해서다. 굽이굽이 흐르는 강 또한 도시를 장식하는 건축 유산과 문화적 공간들에 접근하는 새로운 이동 경로를 만들어낸다. 강을 통해 좀 더 가벼운 교통수단을 사용한다면, 일부 지역의 과밀을 해소하는 효과도 있을 것이다.

유사한 방법론을 활용해 도시를 이 강을 따라 정렬할 뿐 아니라 다른 수역들과도 연계시킨다면, 이는 뛰어난 건축 환경과 좀 더 큰 사회적 혜택을 가능하게 하는 새로운 기회를 제공할 것이다.

강은 물리적으로 도시를 관통하며 흐르지만, 잃어버린 가치 또한 회복하고 결국 더 긍정적인 도시 정체성을 만들어내며, 문화·생태·사회경제 지구를 활성화하는 중심축 역할을 하는 상징적 물길을 빚어내기도 한다. 강과 도시가 서로 자원을 공유하고 호의를 베풀며 공존할 수 있을까? 진심 어린 하나의 통합된 비전과 노력이 서로를 이롭게 하는 그런 관계를 창출해낼 수 있을 것이다.

테헤란
도시 농업, 도시 재생
아민 타즈솔레이만
테헤란 도시혁신 센터(TUIC)

그리 멀지 않은 과거에, 테헤란은 뜰과 같은 수풀 지역으로 둘러싸인 조그만 마을이었다. 북부 산악 지역에 있는 일곱 개의 계곡에서 흘러드는 물은 도시를 가로지르며 녹지를 일구었다. 그러나 급속한 근대화가 이뤄지면서 이 도시가 농지 및 식량 생산과 맺는 관계에도 변화가 생겼다. 도시가 성장하면서 대부분의 농지와 수풀 지역은 사라졌다. 그러나 소중한 농업 기반은 아직 남아 있다. 테헤란은 이란 중부 도시 중 강수량이 가장 많고 지상과 지하로 흐르는 개천과 수로망을 갖추고 있다. 도시 농업과 연관된 문화적 변동과 함께, 새로운 사회 집단인 신규 농업 인구가 이 도시에 형성되고 있다. 이 새롭게 성장하는 사회

테헤란 시내의 유휴 공간을 이용한 도심 농장. © Amin Tadjsoleiman

집단이 지닌 기술을 도시에 끌어들임으로써, 테헤란의
식량 생산망은 더 큰 효율성과 탄력성을 지닐 수 있다.

 잠재력: 식량 생산 후보지로서 도시의 잉여 공간
새롭게 들어서는 건물과 도시 기반시설이 농지를
대체하면서 잠재적으로 영농이 가능한 지역이
나타나고 있다. 여기에는 사람들의 발길이 뜸한 공원을
비롯해, 계곡 하부 지역, 도시 기반시설, 유휴지 및
공터, 공동 공간, 대단위 주거 단지 옥상이 포함된다.
이들 공간 중 일부는 이미 비공식적으로 농업에
사용되고 있고, 여기서 나온 농산품은 유통망을 통해
판매되고 있다.

 제안: 도시 영농을 위한 인간 중심적 네트워크
테헤란시를 상대로 이미 제안한 바와 같이, 세 가지
층위로 이루어진 도시 영농 시스템을 도입함으로써
이 도시는 식량 자원의 측면에서 더 큰 회복력을
지닐 수 있다. 첫 번째 층위에는 도시의 잉여 공간
중 영농이 가능한 필지가 포함된다. 두 번째 층위는
식품 생산 및 공급 기지로 기능하며, 위치 파악이
가능한 신규 농장에 기반한다. 세 번째 층위는 도시
농장과 소비자를 연결시켜주는 소셜 미디어에 기반한
어플리케이션이다.

티후아나/샌디에이고
살아 움직이는 접경 지역
르네 페랄타

미국 샌디에이고와 멕시코 티후아나 사이의
접경지대는 전 아메리카 대륙을 통틀어 가장 역동적인
장소 가운데 하나다. 두 도시 사이에 존재하는 역설은
각자의 독특함을 유지해주면서도 동시에 활발한
문화적, 경제적 교류를 만들어내는 효과를 낳고 있다.
 오늘날 이곳의 국경은 정치적, 경제적, 생태학적
경합이 벌어지는 곳이다. 현재 샌디에이고와 티후아나
사이에 오가는 경제문화적 교류는 더 길고 높은
장벽을 건설하겠다는 트럼프 정권의 정치적 수사를
무시하는 듯 보인다. 500만 명의 인구와 200만 명의
노동자가 거주하는 두 도시의 교역 규모는 연간 40억
달러로 추정된다. 21세기 들어 양 도시 사이의 이
접경지대는 매일 약 6만 명의 보행자와 13만 대의
차량이 지나다니는 세계에서 가장 통행량이 많은 곳
가운데 하나가 되었다.
 국경으로 갈라진 지 169년이 흐르면서 양측에서
자생한 고유한 차이는 이 지역에 혼합적인 문화와
생활 방식을 만들어내는 데 큰 영향을 미쳤다. 동시에,
두 도시는 국가나 정치적 경계의 논리를 따르지 않는
다양한 생태계를 아우르는 지형을 공유하고 있다.

가령, 국경을 가로지르며 여러 곳으로 흐르는 물은 국경이나 국적을 초월한 귀중한 천연자원이다.

양 지역의 독특한 정체성은 각 도시가 추구한 도시계획의 차이에 기반하고 있다. 티후아나는 편의에 따라 그때그때 도시가 만들어진다. 반면, 샌디에이고는 규제 및 관리 방식을 통해 의사 결정이 이뤄지는 보다 느린 도시다. 도시계획에서 양 도시가 이렇게 차이를 보이는 이유는 양 도시의 성격이 다르기 때문이다. 본질적으로 중남미 도시인 티후아나는 국경 인근에 경제 중심지를 두고 이를 따라 동심원을 그리며 노동자들과 공업단지가 뻗어나간다. 한편 샌디에이고는 캘리포니아주 해안선을 따라 퍼져 있는 일련의 작은 중심 지역들로 구성된 도시이다.

이 지역의 미래는 두 도시 간에 사회경제적 교류가 얼마나 활발하게 오래 지속되느냐에 달려 있지만, 무엇보다도 중요한 것은 이 반건조 지역의 거주

© Rene Peralta

적합성을 지탱하는 취약한 생태계에 대한 공동 관리가 이루어져야 한다는 사실이다.

샌디에이고/티후아나 접경지대는 하나의 통합된 지역이 아니며 그러려는 목표도 갖고 있지 않다. 두 도시가 작동하는 방식은, 상호 교류로 만들어지는 독특한 정체성을 지속적으로 나누며 함께 나아가는 것이다.

파리
파리의 재탄생
파빌리온 드 라르세날

파리시가 건축가, 도시전문가, 투자자들에게 '파리의 재탄생(Réinventer Paris)'이란 전례 없는 도전장을 던졌다. 미래의 도시를 상상하고 건설하기 위한 전혀 새로운 도시 프로젝트이다. 이들 전문가들은 선정된 23개의 파리시 소유 부지에서 1년 동안 기량을 발휘하고 특별한 프로젝트를 발전시켰다.

총 15개국에서 건축가, 조경가, 도시계획자, 부동산 개발업자, 기술자, 스타트업, 농부, 요리사, 인류학자, 작가, 철학자, 패션 디자이너, 제조업자, 에너지 전문가, 창업 인큐베이터, 협회, 인근 주민 및 거주민 등으로 구성된 800여 개 팀이 참여해 도시 설계 및 건축 설계에 대한 새로운 표현 방식을 모색했다.

어떤 형태든 그리고 건설과 운영상의 어느 단계든, 건설적인 면에서뿐만 아니라 사회적, 건축적, 환경적, 기술적, 법률적, 재정적인 면과 사용상에 있어서도 혁신적인 안들이 나왔다. 수경재배, 참여형 주거, 공동 건설, 행동 유도 디자인, 재활용, 자가 세척 및 정화 작용을 하는 콘크리트, 식물성 섬유 콘크리트 또는 태양 발전 콘크리트, 바이오 파사드, 종이 벽돌, 능동형 열감지 슬래브, 도시 농장, 공동 주방·공동 작업·공동 주거 공간, 창업 인큐베이터, 집도 사무실도 아닌 제3의 공간, 홈오피스, 도심 캠핑장 등의 안들이 나왔고, 여러 가지가 혼합된 안도 있었다.

공모전 수상자들은 기존의 행동 양식을 재고하고, 새로운 방식을 창조하고, 미래의 파리를 꿈꾸기 위한 새로운 방법을 정하기 위해 놀라울 정도로 다채로운 아이디어와 열정을 선보였고, 파리 시내와 인근 지역의 토지 소유자들도 이런 열정에 자극을 받기도 했다.

이 프로젝트를 통해 정비되는 구역은 총 15만 제곱미터에 달한다. 여기에는 1300채 이상의 주택,

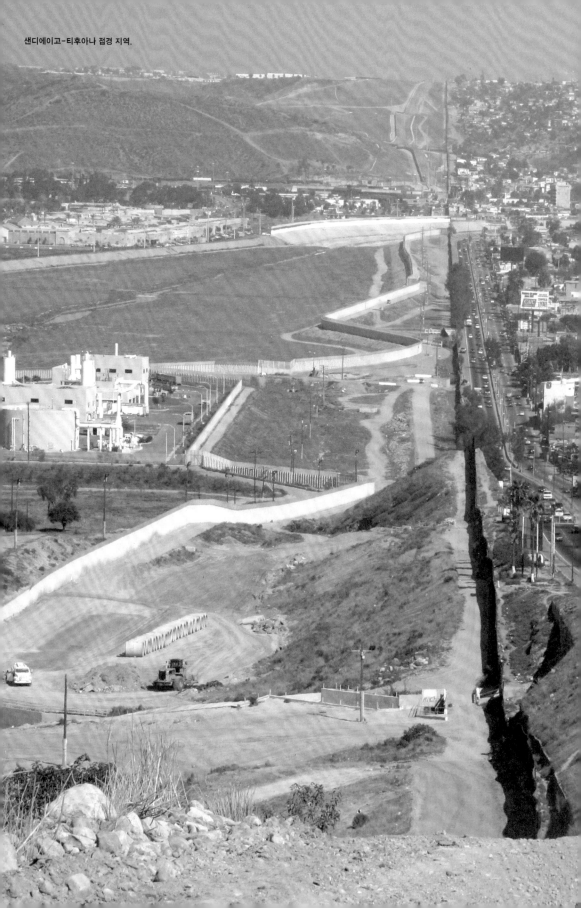

샌디에이고-티후아나 접경 지역.

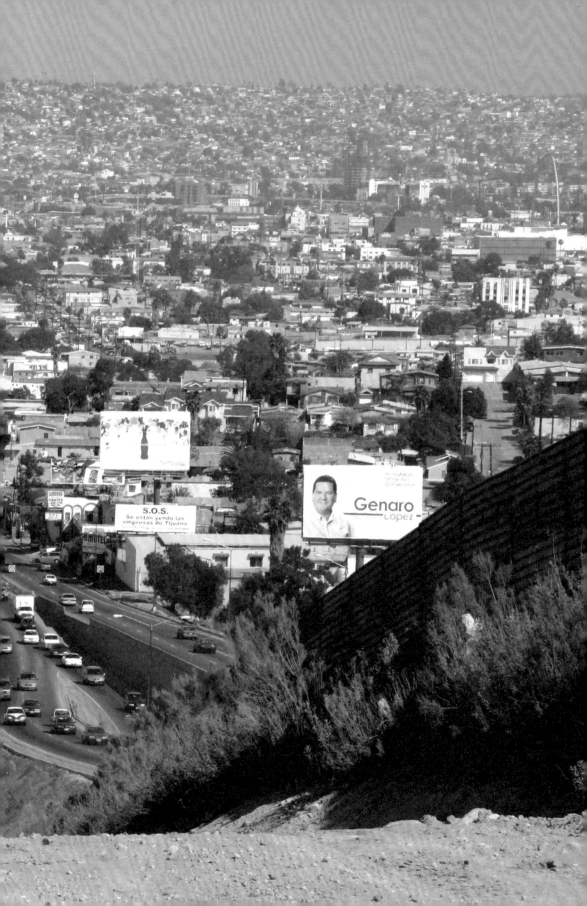

'파리의 재탄생' 프로젝트를 위해 선정된 파리의 23개 부지. © Pavillon de l'arsenal

6만 제곱미터 이상의 공동 작업장과 사무실, 호텔 네 곳, 유스호스텔 세 곳, 수영장 한 곳이 포함되며, 2만 6000제곱미터 이상의 도시 농장이 조성될 예정이다.

선정된 지구는 감베타(20구), 마세나 역(13구), 몰랑(4구), 베시에르(17구), 볼테르 변전소(11구), 뷔슈리 저택(5구), 뷔젠발(20구), 빌리에 저택(17구), 에디슨(13구), 옛 파리 음악원(13구), 오르드네(18구), 우르크-조레(19구), 이탈리아(13구), 카스타냐리 대중탕(15구), 쿨랑주 저택(4구), 클리쉬-바티뇰르(17구), 테른느-빌리에(17구), 트리앙글리 에방쥘(19구), 파리 리브 고슈(13구), 페르슁(17구), 포테른느 데 포플리에(13구), 피아트(20구), 피텟-퀴르논스키(17구)이며 각 프로젝트는 다음과 같다.

몰랑, 혼성의 수도: 복합 나눔 도시를 짓다
'몰랑, 혼성의 수도(Morland, mixité capitale)'는

파리 중심부에 위치한 옛 행정 중심지를 새로운 형태의 대규모 복합 건물로 탈바꿈시킨다. 규모는 4만 제곱미터에 이르며 집합 주택 및 민간 주택, 사무실, 공동 작업장, 호텔, 유스호스텔, 수영장, 아트센터, 푸드마켓 및 작가 올라퍼 엘리아슨이 설계한 전망대가 포함된다.

다층 도시: 기반시설을 변화시키다
벨리브(무인 자전거 대여), 오토리브(전기차 대여), 시티스쿠트(전기 스쿠터 대여), 무인 자동차 등 새로운 이동 방식의 개발과 함께 파리는 혁신 중이다. 도로 기반시설, 자전거 도로, 버스 전용차로, 강변로 등도 변화하고 있다. 공공 공원이면서도 그 자체로 예술 작품인 '다층 도시(La ville multi-strates)' 프로젝트는 외곽 순환도로 상부를 교량으로 연결해 새로운 중심부를 만든다. 이는 건물 상부에 차나무를

심는 인근의 '천 그루 나무' 프로젝트와 함께 새로운 도시 경관을 낳을 것이다.

비옥한 섬: 탄소 없는 거리를 조성하다
파리의 기후 에너지 계획에 따르면 2050년까지 도시의 온실가스 배출량을 2004년 대비 75퍼센트 감소시키겠다고 한다. 에너지 소비량이 많은 건축 분야도 이 계획에 참여하기로 했다. '비옥한 섬(L'îlot fertile)' 프로젝트는 도시 생태학과 에너지 전환 면에서 '도덕적인' 복합 거리(400채 이상의 주택과 9000제곱미터의 녹지)를 조성해서, 거리의 삶에서 배출되는 탄소를 없애고 온실가스를 크게 감소하자는 프로젝트이다.

삶의 단편들: 연대를 장려하다
파리시는 참여적 디자인을 강조하면서 도시를 디자인하는 대대적인 기법 변화를 원한다고 밝혔다. 향후 이곳에 거주할 주민과 디자이너들이 참여한 '삶의 단편들(Tranches de vie)'은 민간 주택과 집합 주택, 탁아소와 도시 농장을 결합한다. 이 모든 것들이 합쳐지면, 해당 건물이 도시 및 사회 환경에 완전하게 속할 수 있도록 자원의 공동 부담을 꿈꾸는 교환 경제 조건을 마련하게 된다.

인 비보: 건축과 생명공학을 결합하다
'인 비보(In vivo)'는 파리에서 처음으로 액티브 바이오 파사드를 만든다. 바이오 파사드는 건물을 보호하는 외피이지만, 여기에서 건강 및 연구 시장을 대상으로 하는 미세 조류(藻類)를 생산할 수 있다. 연구원들을 위한 실험적인 형태의 주택과 시민 생명공학자들을 위한 공동체 실험실도 마련된다.

스트림 빌딩: 미래형 사무실을 창조하다
'스트림 빌딩(Stream Building)'은 식당, 서비스업, 공동 작업 층을 올리고, 상부 층에는 혁신적인 호텔이 위치한 미래형 하이브리드 건물을 고안한다. 이 건물은 변화 가능한 목재 구조로 이루어져 있으며, 생활 흐름에 따라 일하고, 머물고, 먹고, 노는 네 개의 큰 축으로 나뉜 프로그램을 진행해서, 해당 건물을 24시간 내내 사용할 수 있도록 했다.

마세나 역 되살리기: 순환 경제를 장려하다
순환 경제와 미시 경제 원칙을 기초로 하는 '마세나 역 되살리기(Réalimenter Masséna)'는 목조 건축물 내에 주택과 문화 공간뿐 아니라 식품 '생산-중개-판매' 공간을 결합시킨다. 생활하고, 재배하고, 자기 계발을 할 수 있는 이 일체형 공간은 지속적이고 회복력이 있는 땅과 새로운 관계를 구축하기 위해 필요한 도구 창출에 기여할 것이다.

박애주의 실험실: 새로운 용도를 활성화시키다
'박애주의 실험실(Le Philanthro-Lab)'은 독특한 만남과 공유의 공간이다. 박애주의를 위한 첫 번째 인큐베이터이자 정보 제공 및 교육 공간인 이곳에서는 협회나 사업 계획을 가지고 있는 개인 및 자신의 지식을 넓히고, 자신의 프로젝트를 개선하고, 자신의 행동을 알리고자 하는 사람들과 후원자나 자원봉사자들이 서로 만날 수 있다. 15세기에 파리 의과대학으로 사용되었던 건물을 탈바꿈시킬 이 새로운 건축물은 변화의 가능성을 상징한다.

목욕탕과 회사: 기존의 것을 자극하다
카스타냐리 거리에 있는 옛 대중탕 건물은 주변 풍경을 존중하면서도 재건될 수 있는 도시의 능력을 보여준다. 1890년에는 카지노로, 1908년에는 극장으로, 1930년대 초에는 대중탕으로 사용되었던 이 건물은 현재 새로운 변화를 준비 중이다. 개축된 부분은 공동 작업장으로 만들고, 신축할 부분에는 공동 주거 공간이 들어설 예정이다.

사람들이 사는 정원: 대규모 단지를 보수하다
'사람들이 사는 정원(Le jardin habité)'은 1970년대 지어진 대규모 단지 내 주택과 여유 공간의 출입로 조정으로 마련된 신규 용지를 대상으로 한다. 도로를 따라서 세워진 부정형의 밝은색 건물 세 채는 공공 공간 및 기존 단지와 유기적으로 연결된다. 망을 타고 자란 덩굴식물들은 해당 건물이 위치한 거리를 더욱 풍요롭게 해줄 것이다.

이탈리아를 잇다: 철거 대신 적용을 선택하다
재개발 시 배출되는 탄소량은 철거-재건축 시 배출되는 탄소량보다 15배나 적다. 따라서 '이탈리아를 잇다(Le relais Italie)'는 옛 파리음악원 건물을 보존한 채 활용할 것을 제안한다. 기존 건물을 공동 작업 공간, 카페-레스토랑 및 문화 공간으로 탈바꿈하고, 목재로 개축할 부분을 3층짜리 대학생 숙소로 활용할 예정이다. 주거, 여가, 일, 사교 활동이 서로 시너지 효과를 내는 프로젝트가 될 것이다.

철길 농장. ⓒ Corentin Perrichot

교점: 버려진 것들에 가치를 부여하다

'교점(Node)'은 파리 초입에 위치한 건물에 도시에 필요한 물류와 장례라는 두 개의 프로그램을 결합시킨다. 도심 내 물류 운송을 위한 공간은 오염 물질을 덜 배출하는 자동차를 이용해 파리로 운반되고 유통되는 상품을 최상의 조건으로 운송하는 것을 목적으로 한다. 반면 유가족들을 따뜻하게 맞이하고 제대로 대우할 목적으로 구상된 장례 공간은 모든 필요한 용품이 잘 구비된 조문실과 접객실로 구성된다. 건물 중앙에는 명상하기에 좋은 정원이 있어 이 두 프로그램이 평화롭게 공존하는 데 도움을 준다.

볼테르 별: 산업 유산을 밝히다

순환 경제를 기초로 하는 '볼테르 별(Étoile Voltaire)'은 파르망티에 변전소의 기존 구조를 그대로 이용해서 이 역동적인 지역에 필요한 극장을 만드는 프로젝트이다. 산업 유산 및 그 건축과 전경을 재개발하겠다는 파리시의 목적에 부합하는 이 프로젝트는 파리의 지붕이 내려다보이는 상영관을 만들어 해당 건물의 층고를 높이고, 이 독특한 건물에 새로운 정체성을 부여한다.

Noc 42: 캠퍼스 그 이상

'42'는 컴퓨터 프로그래밍 분야에서 학위에 구애받지 않는 대안교육을 실천하는 학교로 그동안 뛰어난

성과를 보여 국제적으로 인정받아왔다. 그러나 합격생 중 많은 이들이 파리에 살 곳이 없어서 학업을 포기해왔다. 'Noc 42(Not Only a Campus 42)' 프로젝트는 이러한 학생들에게 저렴한 비용으로 파리에 거주할 방법을 제안한다. 학생들은 기숙사형 숙소에서 복잡하지만 편안하게 자신들의 라이프스타일에 알맞은 숙소를 제공받을 수 있다.

쿨랑주 공동 주택: 창의적 에너지를 모으다

역사적인 마레 지구 중심부에는 17세기 유명한 문인이었던 세비네 후작 부인이 어린 시절 머물렀던 저택이 있다. 패션업계 종사자들이 진행하는 '쿨랑주 공동 주택(Collectif Coulanges)'은 '허브, 협업/창업, 컨셉스토어와 팝업스토어'라는 세 가지 모델이 결합된 역동적인 모습을 보여준다. 이 프로젝트가 가진 문화적 특징은 해당 건물이 가진 조상 대대로 이어져온 역사적 정체성과 경제적 열망을 합쳐 독특한 창작 공간을 만들어낼 것이다.

에디슨 라이트: 공동 소유를 재검토하다

'에디슨 라이트(Edison Lite)' 프로젝트는 여러 면에서 혁신적인 요소를 포함한다. 먼저 건축 방식에서 콘크리트, 목재, 금속이 어우러진 구조를 취하며, 지하실은 아틀리에로, 옥상은 텃밭으로 이용하는 등 거주 가능 면적의 30퍼센트 이상을 공유 공간을 위해 할애했다. 장래 거주자들을 '맞춤형 주택' 디자인, 생산 및 운영에도 끌어들인 이 프로젝트의 최대 장점은 임대료 수입 덕분에 공동 소유에 대한 '부담이 전혀 없다'는 것이다.

이탤릭: 신규 용지에 투자하다

지역 주민들의 자문을 받아 합동으로 구상한 '이탤릭(Italik)'은 '이탈리아 XIII' 구역의 도시 개발 계획의 일환으로 예정되었다가 실행되지 않았던, 독특하지만 가치가 거의 없는 토지 위에 세워진다. 파리에서 가장 큰 쇼핑몰 중 하나에 인접한 이곳은 소매점과 혁신적인 서비스업을 제공하는 주민들을 위한 대안 상업 시설로 개발될 예정이다.

천 그루 나무: 외곽에 살다

'천 그루 나무(Mille Arbres)'는 파리에 새로운 스카이라인이 만들어지기를 바란다. 1000미터짜리 건물을 짓기를 바라는 시대에 일본인 건축가 수 후지모토의 팀은 파리의 외곽 고속도로 위에 1000그루의 나무를 심기를 제안한다. 이 프로젝트는 도시의 고속도로 환경을 위해 새로운 생태계를 제공하고자 한다. 여러 프로그램이 공존을 하게 되는데, 1층에는 버스터미널, 푸드코트와 아이들을 위한 공간이, 그 위로는 공원, 사무실, 여러 층의 호텔 및 집합 주택이, 옥상에는 나무로 둘러싸인 개인 주거 지역이 포함될 예정이다.

철길 농장: 도시 농장을 장려하다

'철길 농장(Mille Arbres)'은 도시 농업에 관련된 만남의 장소이자 교육과 숙박, 식량 생산의 장소이다. 사회 편입 프로그램을 받는 사람들과 원예과 학생들이 주축으로 구성되었으며, 파리의 유기성 폐기물을 이용한 근거리 채소 재배 활동을 발전시키고자 한다. 철길 농장의 목표는 순환 경제를 도입해서 에너지 자원, 식재료 및 재정 자원의 수요를 최소화하는 것이다. 또한 서비스 활동 및 농산물 재배를 통해 일자리를 창출해서 불안정한 상황에 처한 사람들의 사회 편입을 돕는 것을 목적으로 한다.

댄스 팩토리: 주차장에 재투자하다

'댄스 팩토리(La fabrique de la danse)'는 방치된 주차장을 2500제곱미터 규모의 모범 시설로 바꾸는 프로젝트이다. 파리시 및 해당 지역의 예술 창작을 지원함으로써 무용 분야의 혁신을 장려하고 안무 예술을 대중화하고자 한다. 이 비정형의 옛 주차장 터 지하는 무대와 예술가들의 숙소로 활용되고, 옥상에는 텃밭이 꾸며지고 도시 생태계를 실험하는 공간이 만들어질 것이다.

뷔젠발 호텔: 새로운 유형의 호텔을 제안하다

'뷔젠발 호텔(Auberge Buzenval)' 프로젝트는 모든 대중을 받아들일 수 있는, 그럼으로써 여러 용도로 이용될 수 있는 새로운 유형의 호텔을 개발하는 것이다. 이 호텔에는 총 32개의 객실과 7채의 아파트가 들어설 예정이고, 여행객뿐만 아니라 활동적인 젊은이, 가족, 파리 시민들이 이곳에서 손님을 맞이하고 서로 교류하는 공간으로 이용할 수 있다. 일반적인 객실에서 도미토리 형태까지 다양한 구조를 가진 이 새로운 개념의 호텔은 대중에게 옥상 테라스를 개방하고, 1층이 길 쪽으로 트인 구조를 취함으로써 해당 호텔이 위치한 지역과 공존하는 방식을 택했다.

주거 온실: 함께 구상하고 함께 짓다

'주거 온실(La serre habitée)'은 지역 연대에 대한 믿음을 상징하며, 주민들이 직접 참여하고 자체적으로 운영하는 프로젝트에 대한 파리시의 지원을 상징하기도 한다. 24명의 건축학과 대학생들은 자신들이 다니는 학교에서 멀지 않은 곳에 마련된 이 새로운 공동 주택을 함께 구상하고, 살며, 동네 주민에게 그들의 공동 프로젝트를 공개한다. '주거 온실'은 공동의 지속 가능한 계획에 대한 지지이자 결과로서, 대안적인 공동 주택 개발을 제안한다.

평양
평양 살림

임동우
캘빈 추아

한국 전쟁 이후 평양은 이상적인 사회주의 도시 건설을 목표로 발전해왔다. 기본적인 주거 단지 단위가 하나의 자생 주거 단위가 되고 모든 도시의 기초가 될 수 있도록 주택 소구역 계획안을 발전시켜왔으며, 도시 내 생산 시설 및 녹지를 통하여 사회주의 이념을 도시 공간 구성에 적용시키고자 하였다. 이러한 노력을 통하여 평양은 도시의 무분별한 팽창을 막고, 도시 공간의 평등화를 추구하였으며, 주민들이 소구역 계획안에서 공동체를 형성하고 생산과 소비가 이루어질 수 있도록 하였다. 이는 1950년대 전후 복구 시기부터 시작하여 1970년대까지 평양의 도시 조직을 구성한 큰 밑그림이었다.

하지만 1980, 90년대에 들어서면서 북한은 체제 선전을 위해 건축을 활용하기 시작했다. 이는 이 시기의 아파트 건설에도 나타나는 현상이다. 대표적으로 우리에게도 친숙한 광복 거리나 통일 거리의 초고층 아파트들도 평양 내 대규모 주택 공급은 물론, 체제 선전에 활용된 사례들이다. 하지만 주목할 만한 부분은, 이들 대규모 아파트 단지에서도 형식적으로나마 주택 소구역 계획의 틀을 유지하고 있었다. 아파트 단지에 여전히 보육 시설, 학교, 서비스 시설 및 가내 생산 시설 등이 위치하는 특징을 보였다.

평양이 전후 복구 시기부터 약 50여 년 이상 유지해온 주택 소구역 계획을 근간으로 하는 주거 단지 계획은 최근 들어 크게 흔들리기 시작하였다. 2011년 이후 집권 체제가 바뀌고 시장경제 개념이 지속적으로 도입됨에 따라 북한 주민, 그중에서도 특별

계층에 속하는 평양 주민의 삶은 확연히 변화하기 시작했다. 사람들은 스마트폰을 사용하기 시작했고, 도로 위에는 더 많은 승용차들이 등장했다. 또한 거래의 자유가 보장된 시장의 발달과 함께 신용카드의 사용이 허용되며 여러 모로 사회 변화가 생기기 시작했는데, 이러한 변화들은 모두 평양에 새로운 계층, 즉 소위 '돈주'라 불리는 자본력 있는 중산층이 새롭게 생겨나고 있음을 반증하고 있다.

평양의 최근 5년여 동안의 아파트 개발은 이 새로운 계층의 욕구를 충족하기 위한 방안으로 보인다. 더 이상 주택 소구역 계획에서 추구하려던 이상적 사회주의 주거 모습은 중요한 계획 요소가 될 수 없었고, 오히려 경제적 여유가 있는 사람들의 욕구, 즉 더 좋은 위치에, 더 좋은 전망에, 더 넓은 면적에, 더 좋은 인테리어를 원하는 욕구를 충족시키는 것이 중요해졌다. 최근 려명 거리나 미래과학자 거리에 들어선 아파트들을 보면 현재 평양이 추구하는 가치가 무엇이고, 또 버리고 있는 가치가 무엇인지 극명하게 볼 수 있다.

「평양 살림(Pyongyang Sallim)」은 변곡점이라 볼 수도 있는 이 지점에 놓인 아파트에 주목한다. 이는 비록 평양의 평균적인 주거 환경일 수는 없지만, 지난 50여 년간 유지돼온 주거 계획의 틀이 새로운 개발 양식으로 변화하는 시점에서 중요한 의미를 시사해주는 사례라고 볼 수 있다. 따라서 전시는 평양의 과거와 현시점의 평균적 주거 환경보다는, 미래의 평양이 어떠한 방향성을 가지고 변화할 것인가에 주목했다. 또한 주거라는 양식은 인간의 생활환경뿐만 아니라, 문화, 풍습, 기호 등 여러 가지를 복합적으로 보여준다는 점에 주목, 모델하우스를 제작함으로써 관람객들이 다양한 시점에서 입체적으로 평양 주민의 삶을 이해할 수 있도록 했다.

「평양 살림」은 크게 네 개의 방으로 구성된다. 첫째는 진입과 거실, 둘째는 식사 공간, 셋째는 부엌, 그리고 마지막으로 침실 공간이다. 각 공간의 크기는 전시 모듈에 맞추어 새롭게 구성되었으며, 가구, 벽지, 바닥, 조명 등은 모두 평양의 아파트를 사례로 삼아 주문 제작하였다. 신발, 옷, 과자 등은 모두 북한 현지에서 구입한 물품들로 구성했다. 이를 통하여, 관람객들은 평양 주민의 삶의 공간이 자신과 어떻게 다르고, 또 어떤 부분들이 비슷한지 체험할 수 있을 것이다.

또한 각 공간에는 북한의 역사, 문화, 주거, 그리고 변화를 주제로 한 콘텐츠를 마련해 관람객이

모델하우스를 통한 체험뿐 아니라 다양한 각도에서 북한과 평양에 대한 정보를 접할 수 있도록 구성하였다. '역사'는 한반도의 역사 속의 평양뿐 아니라, 전쟁 이후 사회주의 도시로 발달한 평양의 역사에 주목한다. '문화'는 평양 주민의 삶에 주목하며 외국인의 눈에 비친 평양의 문화를 다룬다. '주거' 항목에서는 평양의 저층, 중층, 고층 등 여러 방식의 주거 형식을 보여주며, '변화' 항목은 최근 5년간 평양의 도시 모습을 바꾼 새로운 개발 프로젝트를 중심으로 다룬다. 이들은 사진은 물론 매핑과 도표, 모형 등을 통해 효과적으로 정보를 전달할 수 있도록 했으며, 모델하우스의 구성과 조화를 이뤄 관람객이 전시장이 아니라 아파트에 들어와 있다는 느낌을 받는 데 방해받지 않도록 했다.

모델로 선정한 아파트는 최근 지어진 고급 아파트 중 하나로, 대다수의 주민들이 사는 아파트보다는 훨씬 좋은 조건의 아파트이다. 따라서 앞서 말한 대로 이를 평양의 평균 주거 수준으로 볼 수는 없지만, 한편으로는 앞으로 평양이 시장경제의 도입과 함께 어떠한 방향성을 갖고 주거 개발을 할 것인지 보여주는 하나의 사례가 될 것임은 분명하다. 가장 베일에 싸인 나라의 가장 사적인 공간을 보여주는 이 전시를 통해 관람객은 평양의 한 단면을 들여다보는 흔치 않은 체험을 할 수 있을 것이다.

홍콩/선전
잉여 도시
피터 페레토, 도린 리우

오늘날 도시들은 시작도 끝도 없다. 다만, 존재 이유를 유지하기 위해 지속적인 적응, 완화, 변화를 통해 생존을 위한 확장과 축소를 거듭할 뿐이다. 경제가 농업과 제조업에서 서비스 부문으로 전환되면서 앞으로 20년에 걸쳐 동아시아에서 수억 명이 넘는 사람이 도시로 이동할 것으로 예상되는 가운데, 중국의 주강(珠江) 삼각주는 도쿄를 제치고 크기와 인구 면에서 세계 최대 규모의 도시 지역이 되었다. 홍콩과 선전은 지형학적으로나 정치적으로 도시가 어떤 모습이 될 것인지보다는 도시의 역할이 무엇인지를 살펴볼 수 있는 전략적 위치에 서 있다.

실제 도시 환경에 대한 관찰에서 영감을 얻어 준비한 「잉여 도시(By-City / By-Product)」는 더 이상 건축가, 도시주의자, 도시 설계자의 통제를 받지

않고, 공존하는 다양한 기관들의 관리를 받는 일련의 상황들로 현대 도시를 살펴보자고 제안한다. 이 전시는 홍콩과 선전을 분석한다. 통념이나 선입견에 기댈 수도 있는 기존 모델에 기반을 둔 추상적 가정을 통해서가 아니라 도시의 실제 현실, 우리가 마주하는 실제적인 도시의 일상, 지금 여기에 존재하는 도시에 기반을 둔 분석이다.

두 도시는 서로 복잡하게 연결돼 있으면서도 따로 분리되어 존재한다. 그러면서도 공학적으로, 혹은 인위적으로 연결되어 있다. 즉 두 도시의 물리적 영토는 변화하는 상황에 맞게 지속적으로 조정되며 적응해간다. 전시는 이 두 도시를 각각 다른 관점, 즉 미시 주거(Micro inhabitation, 홍콩) 대 거시 시간성(Macro Temporality, 선전)에서 살펴본다. 그리하여 세계화 시대에 문화적 정체성, 즉 도시의 삶의 방식이란 무엇인가에 대한 토론을 생성시키고자 한다. 이렇게 만들어진 두 파편은 홍콩과 선전 사이의 고유의 '도시 방언(urban dialect)'을 드러내어, 우리가 너무도 쉽게 빠져버리는 편견과 선입견에 기댄 분석을 회피해보자는 데 목적이 있다.

여기에서 부산물(By product)은 우리가 서식하는 나머지 도시를 의미한다. 그것은 사이에 존재하는 도시, 숨겨진 도시, 도시 주변부를 의미한다. 이 전시는 홍콩의 이러한 환경 가운데 하나를 서울에 물리적으로

콘디션/엔지니어드 랜드스케이프. © Sungyeol Choi/Peter W. Ferretto

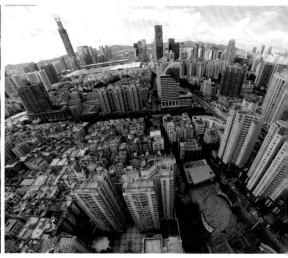

재현했고, 한국 역사의 시대적 파편들과도 부분적으로 병치시켰다. 방문객들은 질문들을 할 수밖에 없을 것이며, 이러한 질문들을 통해 두 도시의 각기 다른 면들을 보여주는 전시 내용에 좀 더 관심을 갖게 될 것이다.

홍콩의 도시 상황

무엇이 도시 상황을 규정하는가? 이 질문의 핵심은 우리는 공간에 어떻게 서식하는가이다. '서식(inhabit)'과 '공간(space)'이라는 이 두 단어가 바로 도시 상황이 변화에 적응하는 핵심이다. 즉 인간의 존재, 참여, 관심을 수용하기 위한 물리적 공간 변형의 핵심에 두 단어가 있다. 도시 상황은 미리 정해진 그 어떤 개념이나 통념에 구애받지 않으며 공간, 즉 시간과의 관계 속에서 끊임없이 재정렬되는 공간을 반영한다. 우리가 홍콩에서 파악한 도시 상황들은 거리를 누비며 목격한 이 도시 특유의 현실에 기반을 둔 것이다. 그것은 즉 일시적 존재에 기대어 끊임없이 바뀌는 풍경이다. 아시아의 많은 도시에서 흔히 볼 수 있는 이처럼 역동적인 도시 현실은, 중복되는 사연들로 이루어진 시간적 배경을 생성한다. 중복되는 사연들은 그러나 각각 독특한 부산물과 연관이 있다. 예를 들어 도시계획 법규, 건축 규정, 정부 공약 등과 같은 것들이다.

이러한 점에서 도시 상황들이란 상대적이다. 즉, 도시 상황은 구체적인 공간들의 관계에 의존하고 있다. 공간들의 관계란 처음에는 명백하게 드러나지 않을 수 있지만, 관찰, 매핑, 그림 등을 통해 보다 자세히 상황을 파악하게 되면 모습을 드러낸다. 홍콩의 밀도를 고려하면, 이러한 도시 관계는 다양하게 얽힌 활동에 따라 도시의 강렬함을 일반적인 상황으로 만들어내는 것이다.

선전: 시간의 병치

주강 삼각주, 홍콩 인근에 위치한다는 도시 고유의 지정학적 위치 때문에 선전은 사실상 중국에서 중요한 변혁을 나타내는 전형이 됐다. 이제 갓 30년 정도 된 선전은 고작 인구 3만의 작은 국경 도시에서 인구 2000만 명의 거대도시로 폭발적으로 성장했다. 산업혁명 당시 서구 국가들이라면 수백 년은 걸렸을 과정이다. 전면적인 세계화 과정, 중국 정부의 강력한 하향식 통치, 최고 도시로서의 자부심 등 삼박자가 어우러지고 서구식 근대 도시계획 방식을 통해, 선전은 급속도로 그리고 기적적으로 서구 도시에서 흔히 볼 수 있는 모습의 도시로 발달하며 자본이 특히 중요한 가장 효율적인 도시의 대명사가 됐다. 2016년, 선전의 총 국내총생산은 중국 본토에서 4위를 기록했고 2년 이내에 1위를 차지하는 것이 목표다. 분명 홍콩이 없었다면 선전은 아마 애당초 존재하지 못했을 도시다. 이 전시는 선전의 시간 및 시간 인식에 관한 것이다. 홍콩 '옆 도시(by-city)'이자 '부산물(by-product)'로서 선전을 본격적으로 탐색한다. 홍콩의 강력한 경쟁자이자 협력자로서 선전은 이제 선전만의 신화를 추구하고 있다. 이번 전시는 그러한 추구의 결과로서 선전의 미래로 보여준다.

호모 우르바누스
일라 베카, 루이 르무안

미지의 도시를 걷는다. 인상적인 이미지들을 수집하고, 도시의 진동을 느끼며, 거리 모퉁이에서, 교차로에서, 건물 옥상에서 보이는 다양한 상황과 사물을 수집한다.

현재 이 순간 도시의 모습과 일상의 단순함을 그린다. 도시의 웅웅거림, 그 깊이의 소리를 듣는다. 그 리듬 속으로 빠져든다. 함께 살아가기 위해 인간이 애써 개발한 상상력과 창의성에 대한 무한한 경이로움과 함께, 경계 태세를 유지하기 위해.

우리 스스로에게 묻는다, 도시란 무엇으로 만들어지는가? 도시가 품은 무언의 규칙과 습관, 불완전함, 애로 사항을 이해하고자 한다. '우리는 어디로 가는가?'라는 끝없는 질문에 대한 도시의 독창적인 해법을 이해하고자 한다. 즉흥적으로 만들어진 이 비주얼 노트는 깊은 사색 속에서 도시의 거주자들을 바라본다. 그 시선을 따라 각 도시의 윤곽은 다시 그려진다.

「호모 우르바누스(Homo Urbanus)」는 서울, 보고타, 나폴리, 상트페테르부르크, 라바트 등 전 세계 5개 도시에서 진행되어온 장기 연구 프로젝트로서, 각 진행 단계에서 다른 형태를 보이며 점진적으로 전개되는 영화 작업이다. 서울 비엔날레에서는 이를 압축한 버전을 처음으로 공개한다. '움직이는 도시 풍경'이라는 주제로 2017년 보르도 아고라 비엔날레로부터 위탁받아 탄생한 이 작품은 각 도시에 대한 주관적 몰입을 제안한다. 그 목적은 끊임없이 움직이는 도시, 즉 도시의 풍경이 품고 있는 감정을 최대한 근접하게 번역하는 것이다.

© *Homo Urbanus*, Bêka & Lemoine, 2017.

탈교육 도시를 향하여
주세페 스탐포네

유럽과 북아메리카를 본보기로 삼는 생산성 중심, 소비자 중심 문화는 모순적인 동시에 낙관적인 근시안에 빠져 있다. 이러한 문화에서는 도시와 환경의 관계는 오로지 기능적 교환에 그친다. 자연과의 상호작용은 무차별적인 자원 탐진이 되고 만다. 자연은 도시 공간 속 사적 공간이나 특정 영역을 꾸미는 장식용 배경, 휴가의 무대, 길들여진 이국 취향의 도구로만 취급된다.

우리 모두가 책임져야 함에도 불구하고 대다수는 인식조차 못하는 이런 상황이 벌어지는 동안, 이 같은 착취에서 비롯되는 위기야말로 현재 우리가 목격하고 있는 수많은 인도주의적 위기, 사회 갈등, 전 지구적으로 영향을 미치는 재앙들의 근원이다.

예술가의 작품은 커다란 변화가 개개인의 선택과 행동에서 비롯된다는 사실을 의식하면서 실천과 변혁의 몸짓을 지향하고, 또 지역과 세계의 운영 방식과 관련하여 자신의 위치에 대한 책임감과 자긍심을 불어넣는 새로운 사회를 지향한다. 주세페 스탐포네의 「지성의 건축(Architectures of Intelligence)」은 이러한 관점에 입각하여, 통념에 얽매이지 않는 작가와 행위자들을 창조적 과정에 참여시키며, 이 과정의 핵심에는 뚜렷한 교육적 목적이 있다.

대화로 형성되는 동료 관계에 강하게 의존하는 교육 전략들을 한데 묶어주는 이 복잡한 작용에서 교수학적 과정, 상호 경청, 집단과 개인의 노력은 예술적 창조의 본질을 이룬다. 전시에서 최종적으로 구체화되어 가시적으로 드러나는 '공식 침전물'은 그 과정에서 발생한 지적 에너지의 결과물일 뿐이다. 이들의 지성이야말로 이러한 과정의 실질적 내용이자, 원동력이고 배경이며, 이는 이들 주체들 사이의 관계와 그 관계들이 만들어내는 연결 고리들에 의해 지탱된다.

서울을 '알프스가 있는 맨해튼'으로 묘사한 렘 쿨하스(Rem Koolhaas)의 말에서 영감을 얻은 스탐포네는 도시 공간과 주변 생태계 사이의 관계를 기초로 「지성의 건축」을 창조한다. 아시아의 주요 도시이자 가장 세련된 도시 중 하나이며, 첨단 기술과 환경이 어우러진 서울에서 스탐포네는 그의 최근 연구의 일부를 구성하는 '그룹 지도(group map)'의 아이디어를 얻었다. 그는 같은 윤리적 소명을 공유하며 가까워진 예술가와 지식인 열 명에게 각자 열 가지 제안을 내달라고 부탁하고 이를 큰 개념적 지도 위에 그려 넣었다.

이 작업의 중심에는 도시와 자연환경 간의 '취약점', 즉 마르크 오제(Marc Augé)의 『비장소(Non-Places)』(1995)와 질 클레망(Gilles Clement)의 「제3의 풍경(The Third Landscape)」(2006)을 닮은 공간이 있다. 여기에서 문명과 환경 사이에 일어나는 마모는 더욱 뚜렷이, 균형은 더 미묘하고 불안정하게, 개개인의 선택의 결과는 더욱 엄중하게 드러난다. 이 지도를 가지고 스탐포네는 아이들과 함께 철자책을 만드는 워크숍을 열었다. 이 책은 과정 전체를 보여주는 비디오 및 그룹 지도 옆에 전시되었다. 지도 제작에 참여한 이들은 다음과 같다: 스테파노 보칼리노(Stefano Boccalino), 호타 카스트로(Jota Castro), 피에트로 갈랴노(Pietro Gaglianò), 이고르 그루빅(Igor Grubic), 우고 라 피에트라(Ugo La Pietra), 마르게리타 모스카르디니(Margherita Moscardini), 마르코 네리(Marco Neri), 오르바(OBRA) 건축가들, 파올로 파리지(Paolo Parisi), 시모나 파보네(Simona Pavone), 알프레도 피리(Alfredo Pirri), 라베(RAVE, 이사벨라 페르스(Isabella Pers)와 티치아나 페르스(Tiziana Pers)), 로렌초 스코토 디 루치오(Lorenzo Scotto di Luzio), 베르나르디 로이그(Bernardì Roig), 마리넬라 세나토레(Marinella Senatore), 에우제니오 티발디(Eugenio Tibaldi).

최혜정은 미국 컬럼비아 대학교에서
건축 설계 석사학위를 마친 후,
수년간 뉴욕에서 공공 주택의
설계와 비영리 기관을 연계한
다수의 공공 프로젝트에 참여했다.
2005년 서울로 이주한 후 건축가,
교수, 연구자, 큐레이터로 활동하고
있으며 2011년 광주 디자인비엔날레
큐레이터, 2014년 광주 아시아문화전당
문화정보원 건축 아카이브 컬렉션과
기획에 책임연구원으로 활동했다. 현재
국민대학교 건축대학 조교수로 재직
중이다.

배형민은 서울시립대학교 건축학부
교수이다. MIT에서 박사 학위를
받았으며, 풀브라이트 재단으로부터
두 차례 후원을 받아 각각 풀브라이트
장학생, 교수를 지냈다. 대표 저서로
『Portfolio and the Diagram』(MIT
Press, 2002)과 『감각의 단면:
승효상의 건축』(2007)이 있고
『한국 건축 개념 사전』(2013)
기획위원과 집필진으로 참여했다.
2008년과 2014년에 걸쳐 두 차례
베니스 비엔날레 한국관 큐레이터를
역임했으며, 2014년 최고 영예의
황금사자상을 수상했다. 2012년에는
본 전시에 작가로 참여하기도
했다. 광주 디자인비엔날레 수석
큐레이터를 비롯해 여러 국제 전시의
초대 큐레이터를 지냈으며, 2017년
서울도시건축비엔날레의 총감독이다.

'기능적 도시'에서 '통합적 기능'으로: 근대 도시계획의 변천 1925–1971

애니 퍼드렛은 현재 서울대학교 부교수로 재직 중이다. 시카고에 소재하는 일리노이 공과대학과 일리노이 주립대학교 시카고 캠퍼스(UIC)에서 건축 역사와 이론, 실무를 가르친 바 있다. 연구 관심 분야는 전후(戰後) 근대 건축, 탈사회주의 평양, 도시의 미래를 구상하는 데 있어 역사가의 역할이다. 저서로는 『팀 10: 기록으로 본 역사(Team 10: An Archival History)』(2013)가 있다. 근대건축국제회의(CIAM, 1928–58)와 팀 10에 대해, 그리고 건축에서의 시나리오 플래닝에 대해 세계 여러 곳에서 강의한 바 있다. 토론토 대학교에서 학사 학위를, 브리티시 컬럼비아 대학교에서 건축 석사 학위를, 미국 MIT에서 건축학 석사와 건축 역사·이론 박사 학위를 수여했다.

도시 시대의 역동성

런던 정치경제대학교 도시연구소(LSE Cities)는 도이치뱅크의 지원을 받는 국제 연구 센터로 국제 연구, 컨퍼런스, 대학원/기업 교육, 홍보 활동 등을 수행해왔다. 도시의 물리적 형태와 디자인이 사회, 문화, 환경에 미치는 영향에 초점을 두고, 급속도로 도시화되는 세계에서 사람과 도시가 어떻게 상호작용하는지 연구한다.

광주 — 도시의 문화 풍경: 광주폴리

건축가 박홍근은 광주폴리 1의 「99칸(99Kan)」과 「광주사랑방(Public Room)」에서 지역 작가로 참여하였다. 현재 한국건축가협회 광주전남건축가회 회장을 맡고 있으며 건축문화운동을 하고 있다. 포유건축사사무소를 1995년부터 운영하며, 시민단체 활동과 지역사회의 도시 건축 현안에 대한 칼럼도 쓰며 전문가로서 사회적 책임에 대해 고민하고 그 작은 실천들을 하고 있다.

광주비엔날레재단은 광주비엔날레를 1995년부터 개최하고 있으며, 2005년부터는 광주 디자인비엔날레를 운영하고 있다. 2011년 프로젝트의 일환으로 시작된 광주폴리는 2013년 독립적인 프로젝트로 추진되어 현재에 이르고 있다.

도쿄 — 공유재

고바야시 게이고(Keigo Kobayashi)는 건축가이자 와세다 대학교 건축학과 교수이다. 2005년 하버드 디자인 대학원을 졸업하고 2012년까지 로테르담의 건축사무소 OMA/AMO에서 일하며 중동과 북부 아프리카 나라에서 진행된 도시계획 프로젝트를 이끌었다. 2017년 OMA에서 함께 일하던 동료들과 건축 디자인 사무소 NoRA를 설립했다.

크리스티안 디머(Christian Dimmer)는 독일 카이저슬라우테른 기술대학을 졸업하고 도쿄 대학교에서 박사 학위를 마쳤다. 와세다 대학교 국제교양학부 조교수이며 디자인 중심의 재난 대응 기구인 '아키텍처 포 휴머니티' 도쿄 지부를 창설했다. 또한 일본 도호쿠 지역의 재건을 위해 전 세계 다양한 분야의 전문가들과 협력하는 TPF[2]의 공동 설립자이다.

동지중해 / 중동–북아프리카 — 연결하기: 공유재의 도전

멜리나 니콜라이데스(Melina Nicolaides)는 미국 워싱턴 D.C.에서 태어나 아시아와 유럽에서 성장했다. 프린스턴 대학에서 역사를 공부한 후 A.G. 레벤티스 장학생으로 메릴랜드 미술대학 대학원에서 미술을 공부한 그녀는 현재까지 전 세계 50회 이상의 전시를 통해 작품을 선보였다. 현재 부모님의 고향인 키프로스 섬이 속한 EM/MENA 지역의 급박한 환경, 사회, 정치적 문제를 다루는 학제간 프로젝트에 전념하고 있다. 이를 통해 지역민을 비롯해 다양한 지식을 지닌 사람들을 불러 모아 당면한 문제에 대응하고자 한다.

미래지구재단(Future Earth Organization)은 전 세계에 걸친 '중심' 기지와 '지역' 센터를 갖춘 국제 연구 기관이다. 목표는 지구적 규모의 중대한 변화 속에서 자연, 사회과학을 망라한 연구 과제를 통해 지속 가능한 세계로 변이하기 위한 지식을 제공하고 지원하는 것이다. 미래지구재단 MENA 지역 센터는 동지중해, 중동–북아프리카 국가들을 지원하고, 지속 가능한 삶의 양식과 경제를 만들어낼 수 있는 전략으로서 이 지역의 구체적 특징과 긴급한 환경, 사회적 도전에 대응한 프로젝트 실현을 돕고 있다.

니코시아 — 기후변화 핫스폿

키프로스 연구소(Cyprus Institute)는 2005년 세워진 비영리 연구 및 대학원 교육기관으로 과학기술 연구에 중점을 둔다. 세 개의 연구 센터로 구성되며 학제간 및 통합적 접근 방식을 통해 국제적인 수준에서 동지중해와 중동–북아프리카 지역이 직면한 도전적 문제를 다루고 있다. 핵심 임무 가운데 하나는 이 지역 국가와 사회의 지속 가능한 발전에 공헌할 수 있는 효과적이고 포괄적인 적응 전략을 제안하는 것이다.

아테네 — 고대에서 미래까지: 시민 물 프로젝트

아테네 수자원공사(EYDAP)는 아테네 수도권역과 아티카 지역의 식수 공급 및 하수 처리를 책임지고 있다. 그리스에서 가장 큰 상하수도 관리 기업으로, 9500킬로미터에 달하는 수도관을 통해 거의 6000만 명에게 물을 공급하고 있다. 이를 위해 기반시설을 설계·관리·유지하며, 식수 공급 체계를 개선하고, 수질을 관리한다. 지속 가능한 수자원 관리와 생태학적 균형을 보존하는 것을 목표로 한다.

알렉산드리아 — 과거, 현재를 지나 미래로

알렉산드리아 대도서관(Bibliotheca Alexandrina)은 고대 세계의 가장 크고 중요한 도서관인 알렉산드리아 도서관을 기념하기 위해 2002년 지어졌다. 이 새로운 도서관은 문화와 지식의 상징으로서, 같은 이름을 지닌 고대 도서관의 개방 정신과 학문을 재현한다. 도시 및 도시민과 형성된 역사적 관계를 지속시키며 예술, 역사, 철학, 과학이 모인 거대 복합 기관을 목표로 한다. B.C 300년 전 프톨레미 1세 시대의 유물을 비롯해 다수의 희귀 도서와 지도를 소장하고 있다.

두바이 — 공유도시 두바이의 미래

조지 카토드리티스(George Katodrytis)는 샤르자 아메리칸 대학의 건축학과 교수이자 학과장이다.

장 미(Mi Chang)은 공학을 전공했고 서울과 두바이에서 프로젝트 매니저 겸 컨설턴트로 활동했다. 이번 전시에는 문화와 도시 쟁점에 관한 자문으로 팀에 합류했다.

건축가이자 건축사학자 마리암 무다파르(Maryam Mudhaffar)는 현재 두바이시 정부의 '건축 유산 및 고대 유물국'에서 선임 복원 공학자로 활동하고 있다.

케빈 미첼(Kevin Mitchell)은 샤르자 아메리칸 대학교에서 건축학과 교수 겸 부학장을 맡고 있다.

런던 — 메이드 인 런던

위 메이드 댓(We Made That)은 강한 공공 의식을 지닌 도시 건축 사무소로 주로 공공 기관을 대상으로 한 도시 연구, 대응성 높은 지역 전략 및 마스터플랜, 건축 및 공공 영역 프로젝트들을 제공해왔다. 공공 기관 및 지방 당국과 함께 도시 산업 및 생산의 관계를 탐색하는 수많은 연구 프로젝트와 전략들을 진행하고 있다.

런던, 어넥스 — 장소, 공간, 생산

퍼블리카(Publica)는 런던에 기반을 둔 연구 및 도시 설계 기관이다. 지방정부, 토지 소유자, 개발업자, 건축가, 지역사회를 대상으로 자문을 제공한다. 퍼블리카는 그동안 도시 마을에 관한 광범위한 현장 연구와 조사를 진행해왔다. 해외 많은 도시계획가들과 공공단체들이 퍼블리카에 자문을 구한다.

더 스토어 스튜디오스(The Store Studios, 180 The Strand)는 독특한 창조 공간이자 런던 중심가에 있는, 브루탈리즘을 상징하는 건물에 자리한 방송 스튜디오들로 이뤄진 복합 단지다. 이곳은 대규모 전시를 주최하고 다양한 창의적 미디어 기업들이 입주해 있으며, 런던 패션 위크의 새로운 터전이기도 하다.

레이캬비크 — 온천 포럼

아프릴 아키텍처(April Arkitekter)는

노르웨이의 수도 오슬로에 위치한 건축 회사이자 연구 기관으로, 가구에서부터 대규모 공동 주택 단지, 도시 개발에 이르는 광범위한 프로젝트를 진행해왔다. 공동 창립자 가운데 한 명인 아르나 마티에센은 영국 킹스턴 과학기술전문대학교에서 건축을 공부하고, 1996년 프린스턴 대학교에서 석사 학위를 받았다. 책임 편집자로 다양한 연구자, 미술가, 활동가들의 시각을 담은 간행물을 펴내기도 한다.

로마 — 문화 극장: 영원과 찰나의 프로젝트

피포 초라(Pippo Ciorra)는 건축가, 비평가, 교수이다. 1996년부터 2012년까지 『카사벨라(Casabella)』의 편집위원을 맡았으며 건축가, 박물관, 현대 이탈리아 건축 등에 관한 다수의 책을 펴냈다. 또한 카메리노 대학교에서 디자인과 이론을 가르치며 국제 박사 과정 프로그램을 책임지고 있다. 2016년 베니스 건축 비엔날레 심사위원을 비롯해 전 세계 여러 전시회의 감독을 맡아 재생, 에너지, 음식, 일본 가옥 등을 주제로 한 전시를 선보였다. 2009년부터 로마 국립 21세기 미술관의 건축 책임 큐레이터로 일하는 한편, 뉴욕 현대미술관 PS1 국제 프로그램의 이탈리아 지부 큐레이터다.

「문화 극장: 영원과 찰나의 프로젝트(The Theaters of Culture: Ephemeral Projects for the Eternal City)」는 로마 국립 21세기 미술관, 로마시, 유럽 미래 건축 플랫폼, 서울 이탈리아 문화원의 협업으로 이뤄졌다.

마드리드 — 드림마드리드

호세 루이스 에스테반 페넬라스(JoséLuis Esteban Penelas)는 건축가 겸 마드리드 유럽대학교 건축학부 학과장이다. 1992년 건축 사무소 '페넬라스 아키텍츠'를 설립한 이래 마드리드의 건축, 도시계획, 기반시설 설계 프로젝트를 진행해왔다. 그의 작업은 책과 전시, 수상을 통해 전 세계적으로 알려져 있다. 연구 집단 에어랩시티스와 국제 첨단건축 도시연구소의 설립자이기도 하다.

마카오 — 도시 생활 모델

누누 소아리스(Nuno Soares)는 2003년부터 마카오를 기반으로 활동하는 건축가이자 도시 설계자다. 어번 프랙티스 설립자이며, 마카오 세인트조지프 대학교와 홍콩 중문대학교에서 학생들을 가르친다. 또한 아시아건축사협회(ARCASIA) C 구역 부의장이자, 건축·도시계획·디자인·도시 문화에 대한 연구·교육·지식 생산 및 전파를 위한 비영리 기구인 건축도시센터(CURB) 설립자이다.

메데인 — 도시 촉매

호르헤 페레스-하라미요(Jorge Pérez-Jaramillo)는 메데인에 기반을 둔 건축가이자 도시계획자이다. 메데인 폰티피시아 볼리바리아나 대학교 건축대학 학장을 지냈으며, 2012-5년 메데인 도시계획을 이끌었다. 2016년 살기 좋고 지속 가능한 도시 지역사회 건설을 위해 싱가포르가 제정한 리콴유 세계도시상을 수상했다. 현재 케임브리지 킹스 칼리지 객원 연구원으로 활동하며 메데인이 일군 도시 혁명에 관한 책을 집필 중이다.

세바스티한 몬살브-고메스(Sebastián Monsalve-Gómez)는 메데인에 기반을 둔 건축가로 메데인 강변 공원, 시민회관, 누티바라 언덕 마스터플랜 등을 설계했다.

메시나 — 다원 도시를 향한 워터프런트

도시미래기구(Urban Future Organization)는 1996년 런던에서 요나스 룬드베리(Jonas Lundberg)와 클라우지우 루세지(Claudio Lucchisi) 등이 주축이 되어 설립한 국제적 건축 네트워크이다. 전 세계를 망라하는 이 네트워크는 각자의 지역에 반응함과 동시에, 이를 글로벌 협력 자원으로 끌어들인다. 현재까지 영국, 그리스, 이탈리아, 네덜란드, 오스트리아, 한국, 중국, 터키, 미국, 스웨덴, 사우디아라비아, 인도네시아의 독립적인 건축 사무소들이 여기에 속해 있으며, 개인 주택에서부터 국립 콘서트홀에 이르는 폭넓은 프로젝트들을 수행하고 있다.

멕시코시티 — 우리가 원하는 도시

라보라토리오 파라 라 시우다드(Laboratorio para la Ciudad, 도시실험실)는 멕시코시티 시장 직속 실험실이자 창조적 싱크탱크다. 도시의 모든 요소를 반영하고, 서반구 최대 규모의 거대도시를 위한 다양한 사회적 각본과 도시 미래를 탐색하는 장소로서 도시 창조성, 이동성, 협치, 도시 기술, 공적 공간 등 다양한 영역을 아우르며 활동한다. 실험실 조직은 다학제적 공동 연구를 수용하기 위해 끊임없이 변화하며 정치적, 공적 상상력에 중점을 두고 시민사회와 정부를 잇는 방법을 모색한다.

뭄바이 — 벤치와 사다리의 대화: 체제와 광기 사이

바드 스튜디오(BARD Studio)는 루팔리 굽테(Rupali Gupte)와 프라사드 셰티(Prasad Shetty)가 공동 설립한 도시계획 전문 스튜디오이다. 이들은 다른 여섯 명의 건축가와 함께 뭄바이에 만든 환경건축학교에서 실험적인 교육을 실천하고 있으며, 도시 연구 네트워크 CRIT의 공동 창립자이기도 하다. 이들이 개념화한 도시들은 일관성이 없고, 자유로우며, 불안정하고, 여러 가지가 복잡하게 얽힌 논리를 통해 성공적으로 구현된다. 2008 볼차노 마니페스타, 2012 이스탄불 아우디 도시 미래상, 2013 상파울루 건축비엔날레, 2015 베니스 비엔날레 등에 참여했다.

바르셀로나 — 10분 도시

바르셀로나 광역권(Barcelona Metropolitan Area, BMA)은 지난 100여 년에 걸쳐 형성된 지형적, 사회적, 인구통계적, 경제적, 문화적 실체다. 바르셀로나를 중심으로 여러 개의 도시 시스템이 성장하고 서로 연결되면서 지금의 광역권이 형성됐다. 전체 면적 636제곱킬로미터에 달하는 이곳은 36개 지방자치 도시로 이뤄져 있고 320만 이상의 거주민이 살고 있다. BMA는 이 지역을 관리하는 행정처이다.

카탈로니아 건축 인스티튜트 (Institute for Advanced Architecture of Catalonia, IAAC)는 미래 거주지를 구상하고 이를 현 시점에 구축하려는 비전을 가진 실험과 경험에 기반한 연구, 교육, 생산 및 현장 연구 센터다. 도시주의가 탄생한 건축과 디자인의 수도 바르셀로나로부터 영감을 얻고 있다.

방콕 — 길거리 음식: 공유 식당

도시디자인 개발센터(Urban Design and Development Centre, UddC)는 다양한 이해 당사자들이 도시계획에 개입하는 심의 플랫폼을 지향한다. 여기에는 지자체, 공공 및 민간 부문, 시민사회가 포함되며, 도시 개발을 위한 혁신적 해법을 제시하기 위한 정책 결정 과정에 참여한다. 또한 실험적 연구를 병행한 자문 서비스, 도시계획 및 설계를 제공한다.

굿워크 태국 프로젝트는 태국 최초로 연구, 개발된 오픈 데이터베이스다. 접근성 지표(Accessibility Index)로 전환된 도시 형태는, 다음 단계에서 보행자 중심의 공공 편의 시설 분포를 다룬 추가 연구를 통해 보행 환경 지표(Walkability Index)로 전환된다. 연구 결과는 웹 플랫폼과 인터랙티브 맵(www.goodwalk.org)을 통해 대중에게 공개된다.

베를린 — 도시 정원 속의 정자

크리스티안 부르카르트(Christian Burkhard)는 비엔나 경제대학교와 런던 경제대학에서 경제학을 전공했으며 런던에서 철학을 수학했다. 프랑스에서 공공 및 민간 부문 컨설턴트로 일했다. 2013년 이후부터는 건축가 플로리안 쾰(Florian Köhl)과 공동 작업을 해왔으며, 2016년 함께 어반 래버러토리를 만들었다.

플로리안 쾰(Florian Köhl)은 독일 건축가다. 뮌헨 기술대학교와 런던 바틀릿 건축학교에서 수학한 후, 2000-6년 베를린 기술대학교에서 학생들을 가르쳤다. 2002년 자신의 건축 사무소 팻콜 아키텍츠를 창립했다. 2009년에는 베를린 건축상을 수상했으며, 2015년 미스 반데어로에 상 후보로 지명된 바 있다.

베이징 — 법규 도시

「법규 도시(Code City)」는 통지 대학교 건축학부의 창융허(Yungho Chang) 교수와 탄젱(Zheng Tan) 교수가 시작한 연구 프로젝트다. 이들은 통지 대학교에서 중국 도시들에서 은밀히 만들어지는 법규를 파헤치는 일련의 졸업 스튜디오, 집단 토론회, 심포지엄, 강연 등을 지속적으로 마련해왔다. 진행은 통지 대학교 「법규 도시」 연구팀이 맡았으며 통지 대학교 건축·도시계획 학부와 『타임+아키텍처 저널(Time+Architecture Journal)』, 레스톡 포럼의 지원을 받았다.

빈 — 모델 비엔나

볼프강 푀르스터(Wolfgang Förster)는 빈과 그라츠에서 건축, 도시계획, 정치학을 공부했고 건축가 겸 연구자로 활동했다. 비엔나주택기금 부국장을 역임하고, 1991년부터 2001년까지 '빈 주택 연구(Vienna Housing Research)' 책임자였다. 그는 유네스코 주택토지관리 위원회 오스트리아 대표이자, 2009년 이후로는 위원회 의장으로 활동하고 있다. 2015년 빈 연방정부로부터 공로를 인정받아 '빅 골든 명예상'을 수상했다. 도시 재생에 관한 여러 책을 써내기도 한 그는 현재 IBA 비엔나에서 코니네이터로 일하는 한편, 자신의 회사 PUSH-컨설팅을 운영하고 있다.

상파울루 — 식량 네트워크

데니스 자비에르 지 멘동사(Denise Xavier de Mendonça)는 건축가이자 상파울루 미술대학센터 교수이다. 상파울루 대학교 도시건축연구소에서 건축 이론 및 역사를 공부했으며 저서로『광역도시권 건축(Arquitetura Metropolitana)』 등의 저서가 있다.

앤더슨 카즈오 나카노(Anderson Kazuo Nakano)는 건축가이자 도식설계자이다. 환경 구조 및 도시 구조 석사 학위와 인구 통계학 박사 학위를 수여했다. '상파울루 전략 마스터플랜' 최종 검토 코디네이터이며, 상파울루 미술대학센터 교수로 재직 중이다.

상하이 — 또 다른 공장: 후기산업형 조직과 형태

SKEW 컬래버러티브(SKEW Collaborative)는 1999년 뉴욕에서 설립된 건축 설계 및 리서치 전문

회사로, 현재 홍콩과 상하이에 기반을 두고 있다. 구성원들은 홍콩 대학교 교수 혹은 연구자로서 폭넓은 주제를 다루는 '아시아 도시 여름 프로그램'을 이끌고 있다.

이번 연구와 전시는 SKEW 컬래버러티브와 홍콩 대학교가 협업한 결과물로, H. 쿤 위(H. Koon Wee), 다렌 조우(Darren Zhou), 유니스 성(Eunice Seng), 람래 순(Lam Lai Shun)이 주도했다. 연주 주제는 지난 10년간 SKEW 컬래버러티브가 진행해온 건축 및 도시 디자인 작업들에서 도출된 것으로, 산업 건물이 어떻게 스스로 도시를 조직하는 건축 복합체로 기능하는지 보여준다.

샌디에이고/티후아나
'티후아나/샌디에이고' 참조

샌프란시스코 — 함께 살기
어번 워크스 에이전시(Urban Works Agency, UWA)는 니라지 바티아(Neeraj Bhatia)와 안티에 스테인뮬러(Antje Steinmuller)가 이끄는 캘리포니아 예술대학(CCA)의 디자인 연구 실험실이다. UWA는 건축 설계를 활용해 도시 규모에서 사회 정의, 건강한 생태계, 경제적 복원력에 영향을 주는 방법에 초점을 둔다.

바티아는 건축가이자 도시 설계자로 정치, 기반시설, 도시주의가 서로 교차하는 작업을 해왔다. 캘리포니아 예술대학교 부교수이자 설계 사무소 오픈 워크숍의 창립자다.

안티에 스테인뮬러는 캘리포니아 예술대학교 부교수이자 건축 사무소 스튜디오 어비스의 대표이며 변화하는 공적 공간의 조건과 기회들에 초점을 맞춘 디자인 자문회사 아이디얼 X의 공동 창립자다.

서울 — 서울 잘라보기
김소라는 건축가이자 교육자로 현재 서울시립대학교 건축학부 교수로 재직 중이다. 펜실베이니아 대학교에서 건축 석사 학위를 받았고 뉴욕과 뉴저지에서 건축 실무를 경험한 뉴욕주 등록 건축사다. 서울시 공공 건축가이자 공간디자인 전략연구소 소장으로 다수의 작품 활동을 하고

있다. '대은 초등학교 학생 휴게실'로 아키타이저 2013 A+ 어워드에서 학교 건축상 파이널리스트로 선정되었으며, '휘경 어린이도서관'으로 2015년 문화공간건축학회 건축상과 동대문구 표창장을 수여받았다. 2012년 건축 문화에 기여한 공로로 문화체육관광부 장관 표창을 받았다.

서울, 성북 — 성북예술동
이 전시는 성북문화재단 (성북예술창작터)과 협동조합 아트 플러그가 공동 기획단을 조직하여 기획하였다. 기획단에는 김난영, 김미정, 김웅기, 김진만, 이현, 장유정, 홍장오가 참여했다.

성북문화재단은 성북구 지역의 다양한 역사 문화 자원을 활용한 문화예술 콘텐츠를 생산하고, 주민과 예술가들이 협치를 통해 마을 공동체와 문화 민주주의, 나아가 문화 예술 생태계를 조성하기 위해 노력하고 있다.

성북 예술 창작터는 성북문화재단 산하 기관으로 전시 및 프로젝트, 시각예술가 네트워크 조성 등을 통해 성북동의 예술 플랫폼 역할을 하고 있으며, 성북 지역 자원을 아카이브하고 시각화하는 작업을 지속해오고 있다.

아트 플러그는 성북 지역의 시각예술 및 문화 예술인들이 지역성과 예술성을 담은 활동을 지속적이고 안정적으로 전개하고, 이를 위한 민관 협력 체계를 구축함으로써 성북의 문화 예술 생태계를 활성화하고자 만들어진 예술인 협동조합이다.

서울주택도시공사 — 서울 동네 살리기: 열린 단지
김지은은 일리노이 주립대학교에서 도시계획 및 정책으로 박사 학위를 받았으며 현재 서울주택도시공사 도시연구원에서 도시 재생과 주택 정책을 연구하고 있다

이태진·정경오(05Studio)는 서울에 기반을 둔 젊은 건축가 그룹이다 델프트 공대에서 수학하였고 네덜란드와 싱가포르에서 쌓은 실무 경험을 바탕으로 도시와 건축에 기반을 둔 다양한 실험을 하고 있다.

서울주택도시공사는 1989년 서울시 출자로 설립된 공기업이다. 택지 개발과

공공 주택의 공급 및 운영을 통해 무주택 서울 시민의 주거 안정과 삶의 질 향상에 기여해왔다. 2015년 이후 도시 재생과 주거 복지 전문 기관을 선언하고, 사명을 'SH공사'에서 '서울주택도시공사(Seoul Housing and Communities Corporation)'로 변경했다. 그 이름에는 서울의 주택 문제를 넘어 도시 문제를 해결하고 일자리를 창출하고, 주거와 공동체 문제를 함께 풀어가고자 하는 방향성이 담겨 있다.

서울주택도시공사 — 서울 동네 살리기: 서울의 지문과 새로운 마을
믈라덴 야드릭(Mladen Jadric)은 야드릭 건축 회사의 창립자 겸 대표다. 그동안 오스트리아, 미국, 핀란드, 중국 등지에서 주거, 실험적 미술 설치, 실내 건축을 포함한 다수의 다양한 건축·도시 설계 프로젝트를 진행해왔다. 1997년 이후 빈 기술대학에서 부교수로 재직 중이며 유럽, 영국, 아시아, 호주, 남아메리카 등지에서 객원교수 겸 초대 연사로서 광범위하게 활동했다. 전 세계 수많은 전시 및 비엔날레 등에 참여했으며 빈이 수여하는 실험건축상, 칼 쉐펠 상 등을 수상했다.

신혜원 로컬디자인 창립자이며 홍콩 중국대학과 한국예술종합학교의 부교수로 재직했다. 그동안 한강을 가로지르는 기반시설 프로젝트부터 크고 작은 공공 프로젝트까지, 또 실내 디자인에서 판지 의자 디자인에 이르기까지 다양한 규모의 광범위한 프로젝트들을 실현시켜왔다. 현재 퍼블리카에서 프로젝트 책임자로 있으면서 런던 서부의 광범위한 지역에서 공공 영역, 기반시설, 마스터플랜 세부 설계와 옥스퍼드 스트리트 지구를 위한 비전 등 수많은 프로젝트를 이끌고 있다. 2015년 카스 뱅크, 2006년 베니스 건축비엔날레, 베를린 에데스 갤러리, MAK 비엔나 등에서 전시했고, 2013년 한국에서 젊은 건축가상과 공공 디자인상을 수상했다.

선전 — 선전 시스템
퓨처+에이포멀 아카데미(FUTURE+ Aformal Academy)는 중국의 도시,

경관, 공공 미술을 위해 설립된 독립적인 교육기관으로서 선전의 개방적인 혁신 생태계에서 비롯한 교수법을 취한다. 기는 질서를 강조하는 전통적인 도시주의 대신 예측이 불가한 무질서를 포용함으로써 도시의 긴급한 요구에 대응할 수 있는 교육을 제공한다. 선전/홍콩 도시건축 비엔날레 및 선전 디자인센터 설립 및 운영자들이 다수 참여해 만든 퓨처+에이포멀 아카데미는 하이브리드 연구소이자 싱크탱크, 그리고 실험실로서 통합적 대응이 필요한 도시의 맹점들을 탐색하고, 지식을 주입하는 대신 개별적인 학습 의욕을 고취시킨다.

세종 — 제로 에너지 타운
행정중심복합도시 건설청은 행정중심복합도시의 건설을 담당하는 정부 기관이다. 2006년 개청 이후 행정중심복합도시의 계획 수립, 건설 관리, 투자 유치 등 다양한 업무를 수행 중이다. 행정중심복합도시는 수도권의 과도한 집중에 따른 부작용을 바로잡고 국가 균형 발전 및 국가 경쟁력 강화를 목적으로 중앙 행정 기관 및 소속 기관이 이전하여 행정 기능이 중심이 되는 복합 도시이다.

한국토지주택공사는 토지의 취득·개발·비축·공급, 도시의 개발·정비, 주택의 건설·공급·관리를 통해 국민 주거 생활의 향상 및 국토의 효율적 이용을 도모하기 위해 설립된 공기업으로, 행정중심복합도시의 사업 시행자이다. 260만 호의 공공 주택과 신도시 건설을 통해 서민 주거 안정에 기여하는 한편, 토지 개발과 함께 도로·학교와 같은 사회 간접 자본의 확충 등 국가 경제 발전에 이바지하고 있다.

시드니 — 21세기 도시 공간 전략
제라드 레인무스(Gerard Reinmuth)는 시드니 공과대학 건축학부 실무 교수이자, 여러 국제 저널과 비엔날레, 공모전 수상을 통해 널리 알려진 건축 사무소 테루아(TERROIR)의 설립자이다. 현대의 경제·정치적 흐름에서 건축가의 역할을 탐구하는 그의 관심은 앤드루 벤저민과 협업한 연구 프로젝트 '관계적 건축을

향하여(Towards a Relational Architecture)'에서 정점을 이루며 건축이라는 분과, 나아가 건축가라는 직업의 개념을 재정립하고 있다.

싱가포르 — 백색 공간
싱가포르 기술디자인대학교(Singapore University of Technology and Design, SUTD)는 싱가포르의 네 번째 공립대학이자 전 세계적으로 예술과 디자인, 기술을 다학제적 커리큘럼으로 통합한 최초의 대학교 가운데 하나이다. 매사추세츠 공과대학과 협업해 설립된 이 학교는 사회적 요구에 부응하는 지식을 함양하고 기술에 기반한 혁신가를 양성하는 데 목적을 둔다. '건축과 지속 가능한 설계', '제품 개발 공학', '시스템 및 디자인 공학', '정보 시스템 기술 및 디자인' 네 가지 핵심 연구 분야를 가르치며, 그중 '건축과 지속 가능한 설계' 분야는 생태 도시 건축, 빅데이터를 활용한 스마트 도시 설계, 디지털 제조 등 미래의 건축에 필요한 연구를 포함한다.

암스테르담 — 암스테르담 해법
에릭 판데르코이(Eric van der Kooij)는 도시 설계 전문가이자 전략 고문, 공간 평가 책임자로서 지난 20여 년 동안 '암스테르담시 도시계획관리과'와 함께 일해왔다. 그의 팀은 공간의 질과 지식 교환을 활성화하는 일을 책임진다.

암스테르담시 도시계획관리과(City of Amsterdam, Department of Planning and Sustainability)는 암스테르담 및 그 광역권에 있는 일정 규모 이상의 공간 개발, 설계, 감독을 전담하는 부서로서, 전략, 마스터플랜, 적응적 접근 방식과 시 정책 및 지침 등을 종합적으로 고려하고 활용하는 통합된 접근 방식을 취한다. 도시 건설 과정은 20퍼센트의 상상력을 제외한 나머지 80퍼센트가 의사소통을 통해 이뤄지며, 따라서 이 부서는 모든 참여 당사자들과 지속적인 대화에도 중점을 둔다.

영주 — 도농복합도시의 다중적 시스템: 영주시 공공건축 마스터플랜
영주시는 2009년 「건축기본법」에 근거하여 전국 최초로 건축·도시 분야의

민간 전문가를 위촉했다. 처음 위촉된 두 명의 민간 전문가는 '공공 건축가'로서 영주시에서 진행하는 공공 건축 사업에 대해 자문하는 역할을 수행했다. 이러한 실험을 통해 영주시 담당자와 전문가 모두 관련 사업들을 총괄 조정하는 코디네이터와 전담 조직의 필요성을 공감하게 되었고, 그 결과 2010년 공공 디자인 분야 공공 건축가 1명을 추가로 위촉하고 전담 부서인 디자인관리단과 운영 조직을 설치하게 되었다. 이를 통해 영주시는 시 전체를 아우르는 공공 건축 관련 사업들의 총괄 조정을 담당하는 지역 총괄형 민간 전문가인 '영주시디자인관리단장'과 개별 사업에 대한 기획과 관리를 담당하는 사업 총괄형 민간 전문가로서 '영주시공공건축가'의 2단계 체계를 마련하여 운영 중이다.

오슬로 — 도시식량도감
트랜스보더 스튜디오(Transborder Studio)는 외위스테인 뢰(Øystein Rø)와 에스펜 뢰위셀란드(Espen Røyseland)가 2013년 오슬로에 설립한 건축 사무소다. 다양한 규모의 건축, 도시계획, 리서치 활동을 벌이며, 특히 오슬로 도심 지역과 통합된 도시 농장 지구 계획을 진행했다.

이소영은 서울에서 활동하는 식물학자이자 일러스트레이터이다.

요하네스버그 — 경계와 연결
가우텡 도시-지역 연구소(Gauteng City-Region Observatory, GCRO)는 남아프리카공화국의 경제 중심지인 가우텡 지역의 개발 자료를 구축하고 분석하는 기관이다. 요하네스버그와 프레토리아를 포함하는 이 지역은 남아프리카공화국 전체 국토의 1.5퍼센트, GDP의 3분의 1을 차지하며, 약 1300만 명이 거주한다.

자카르타 — 도시 캄풍의 재생
메가시티 디자인 랩(Megacity Design Lab)은 2011년 일본과 인도네시아 국제 협업 실험실로 문을 연 이래, 자카르타에서 인구가 가장 많은 지역 가운데 하나인 캄풍 시키니 마을에 건축 및 도시 설계 방식을 도입함으로써 마을이 직면한 도시 문제를 해결할

방법을 모색해왔다. 인구 과밀 지역을 대안적인 생활 방식으로 바라보는 관점을 보여주고, 지역사회 안에서 모습을 드러낸 도시 공유 공간들을 기념할 뿐 아니라, 이를 통해 나타나는 담론을 보다 폭넓게 대중과 소통한다.

제주 — 돌창고: 정주와 유목 사이, 제주 러버니즘
제주 전시는 '제주특별자치도 건축사회'가 중심이 되어 '제주특별자치도'와 함께 이루어졌다. 제주특별자치도 건축사회는 대한건축사협회의 지역별 하부 조직으로, 제주에서 활동하는 건축사 270여 명으로 구성되어 있다. 전시의 모티프가 된 '제주 현상'은 제주특별자치도 건축사회가 창립 50주년을 기념하여 발간한 책 가운데 한 권의 제목이기도 하다. 책의 집필진과 편집인들로부터 전시 자문과 협력을 받았으며, 총괄에 고성천, 건축에 양건, 홍광택, 현기욱, 사진가 강정효, 노경, 디자인 및 편집에 이인호가 작가로 참여했다.

중국 도시들 — 중국의 유령 도시
매사추세츠 공과대학교 도시정보 디자인 랩(Civic Data Design Lab, MIT)은 데이터, 지도, 모바일 기술을 활용해 도시 정책 이슈들을 좀 더 확대된 독자층에 전달하는 쌍방향 디자인 및 커뮤니케이션 전략들을 개발한다. 시각적 데이터와 데이터 수집 도구들을 이용한 실험을 통해 더 유의미하고 전통적으로 정책 개발 과정에서 소외된 시민들의 필요와 흥미에 보다 잘 부합하는 결과를 얻어낸다.

창원 — 세 도시: 통합 도시
박진석은 영국 AA 스쿨을 졸업하고 2002년 이후 런던 코인스트리트 커뮤니티와 키드브룩 도시 재생 계획 등 런던시의 핵심적인 도시 재생 사업을 수행했다. 또한 건축 설계와 도시계획 프로세스 융합을 위해 포스 아키텍츠(Phos Architects)를 설립하여 리비아에 나룻 대학교 캠퍼스 설계 및 시공 계획을 수행하였다. 2013년 귀국하여 현재 경남대학교 건축학부 조교수로 재직 중이며 사회적 협동조합형 코하우징을 구축하는 창원 새뜰마을 사업과 창원시 도시재생 전략계획 등 도시 재생 사업을 창원시와 함께 수행하고 있다. 2014년부터는 지속 가능한 도시를 위한 국제 환경 컨퍼런스를 총괄하고 있으며 AA 비지팅 스쿨 서울에서 스튜디오 교수로 활동하고 있다.

첸나이 — 강물 교차로
라구람 아불라(Raghuram Avula)는 스튜디오 RDA 첸나이 창립자이자 소장이다. 스튜디오 RDA는 디자인 전략 컨설팅 회사로서 건축을 중심으로 사고하고 문제 해결을 모색하되 다학제적 접근 방식을 취하고 있다. 아불라는 그동안 변화하는 첸나이의 도시 정체성을 지속 가능성 관점에서 연구해왔다. 1996년 첸나이 안나 대학교 건축계획학부를 졸업한 후, 2004–9년 모교에서 객원 교수로 강의했다. 그동안 인코 센터(InKo Center), 인도 공예위원회, 영국 문화원에서 열린 다수의 전시를 기획했고, 2016년 부산 국제아트페어에 참여했다. 「강물 교차로」는 첸나이 인코 센터가 첸나이 안나 대학교 건축계획학부와 함께 기획했다.

테헤란 — 도시 농업, 도시 재생
아민 타즈솔레이만(Amin Tadjsoleiman)은 테헤란 대학교 미술대학 대학원에서 건축을 공부했다. 졸업 후 바브스튜디오를 설립한 그는 지난 14년간 공공 기관과 상업 및 주거 프로젝트를 기획하고 실천해왔다. 바브스튜디오가 진행한 프로젝트들은 2016년 베니스 비엔날레를 비롯해 여러 전시에서 선보였으며 수상을 통해 그 가치를 인정받았다.
테헤란 도시혁신 센터(TUIC)는 이란의 도시 문제를 해결할 아이디어들을 개발하기 위해 2016년 설립되었다. 연구를 통한 디자인, 디자인을 통한 연구를 수행하며, 이란의 도시들이 더욱 편리하고, 더 큰 회복력을 갖추고, 지속 가능한 도시로 거듭날 수 있도록 신기술을 접목해 급박한 도시 문제에 대처하기 위해 노력하고 있다.

티후아나/샌디에이고 — 살아 움직이는 접경 지역
르네 페랄타(Rene Peralta)는 샌디에이고 주립대학교 미술·디자인 프로그램 강사이다. 인류학자 피암마 몬테제몰로(Fiamma Montezemolo), 작가 에리베르토 예페즈(Heriberto Yepez)와 함께『티후아나가 여기 있다(Here is Tijuana)』(2006)를 펴냈으며 2012–4년 캘리포니아의 샌디에이고 우드베리 대학교 건축학 대학원에서 석사 과정 프로그램을 맡았다. 뉴욕 현대미술관에서 열린 전시『건설 중의 라틴 아메리카(Latin America in Construction)』에서 페루 리마의 프레비 실험 주택을 다룬 작품을 선보였으며 현재 미국 로스앤젤리스와 멕시코 엔세나다를 잇는 고속철도 사업과 관련하여 '하이퍼루프 웨스트'에 참여하고 있다.

파리 — 파리의 재탄생
파빌리온 드 라르세날(Pavillon de l'Arsenal)은 1988년 설립된 파리 건축 및 도시계획센터이다. 핵심 임무는 파리가 지닌 도시로서의 면모와 지역 건축가, 건설 회사를 널리 알림과 동시에, 수세기에 걸쳐 발전되어온 파리 건축의 과거와 현재, 그리고 미래의 전망을 제시하는 것이다. 파리 중심에 위치한 파빌리온 드 라르세날은 매년 국내외에서 열다섯 차례 이상의 전시를 열고 있다.

평양 — 평양 살림
임동우는 서울과 보스톤을 기반으로 하는 PRAUD의 공동 대표이며 홍익대학교 건축도시대학원 조교수이다. 서울대학교 건축학과에서 학사 학위를, 하버드 대학교에서 도시설계 건축학 석사 학위를 취득했으며, 미국 로드아일랜드 스쿨 오브 디자인(RISD) 겸임교수, 세인트루이스 워싱턴 대학 초빙교수를 지냈다. 2013년 뉴욕 젊은 건축가상을 수상한 그의 작품은 2014년 베니스 비엔날레 한국관, 뉴욕 현대미술관, 베를린 DNA 갤러리 등에서 전시됐다. 저서로『평양, 그리고 평양 이후』,『(Un) Precedented Pyongyang』,『북한 도시 읽기』등이 있다.

캘빈 추아(Calvin Chua)는 스페이셜 아나토미 설립자이자 싱가포르 테크놀로지디자인 대학교 겸임교수다. 영국 AA 건축학교를 졸업했으며, AA 방문학교 프로그램 및 싱가포르의 비영리 민간단체인 '조선 익스체인지'를 통해 진행되는 평양 건축 워크숍을 맡고 있다.

홍콩/선전 — 잉여 도시

피터 페레토(Peter W. Ferretto)는 캠브리지 대학교와 리버풀 대학교를 졸업했다. 헤르초크 드 뫼롱을 비롯한 여러 국제 건축 사무소에서 공인 건축가(ARB)로 활동했으며 2009년 PWFERRETTO를 설립했다. 2014년부터 홍콩 중문대학교에서 도시 설계와 실무 겸임 부교수로 재직 중이다.

도린 리우(Doreen Heng LIU)는 캘리포니아 대학교 버클리 캠퍼스에서 석사 학위를, 하버드 건축대학원에서 박사학위를 취득했다. 주강 삼각주에서 현대 도시 건축과 오늘날 중국에서 도시화가 건축 설계와 실천에 미치는 구체적 영향을 중점적으로 연구하고 있다. 2011년부터 홍콩 중문대학교에서 도시 설계와 실무 겸임 부교수로 재직 중이다.

호모 우르바누스

비디오 작가인 일라 베카와 루이 르무안(Bêka & Lemoine)은 현대 건축과 도시 환경에 관한 새로운 서사를 영상으로 구축하는 실험에 집중하며 지난 10년 동안 함께 작업해왔다. 이들의 첫 작업 「쿨하스 하우스라이프(Koolhaas Houselife)」(2008)는 "건축계의 컬트영화"(『엘 파이스[El País]』) [스페인에서 최고의 구독률을 자랑하는 일간지이자 마드리드 3대 신문 중 하나. –옮긴이]로 불리며 세계적으로 유명해졌다. 이후 이들은 "건축을 바라보는 방식을 완전히 바꿔놓은"(『도무스[Domus]』) "새로운 형태의 비평"(『마크[Mark]』)으로 널리 호평받는 영화 연작을 선보이고 있다. 『아이콘 디자인(Icon Design)』이 선정한 2017년 최고의 재능 있는 유명인 100인 가운데 하나이며, 뉴욕 메트로폴리탄 미술관이 선정한 "2016년 최고의

흥미롭고 비평적인 디자인 프로젝트" 가운데 하나인 그들의 전 작업은 뉴욕 현대미술관에 영구 소장되어 있다.

탈교육 도시를 향하여

주세페 스탐포네(Giuseppe Stampone)는 로마와 브뤼셀을 중심으로 활동하는 작가이다. 이민, 물, 전쟁 등 인류 사회와 깊은 연관을 가진 주제에서 영감을 받아 하나의 공동 프로젝트로 만든 후, 이를 작품으로 연결시킨다. 유럽연합의 공동 후원을 받아 '솔스타시오(Solstazio)'라는 네트워크 기반 프로젝트를 설립하였으며, 전 세계 대학교, 미술관, 시민단체 등과 다양한 방식으로 협업해왔다. 2013년 영은미술관 레지던스 프로그램으로 한국을 찾았으며, 2015년 베니스 비엔날레 및 다수의 비엔날레와 전시에 참여했다.

「공동의 도시」전 참여 도시

도시계획사
큐레이터: 애니 퍼드렛
참여 및 협력: 니우베 인스티튜트, 단게 겐조 설계사무소, 우규승

세계 도시 비교
큐레이터: 리키 버뎃, 아론 보만, 피터 그리핏
참여 및 협력: 런던정치경제대학교 도시연구소, 도이치뱅크, 에밀리 크루즈(프로젝트 코디네이션)

광주
큐레이터: 박홍근, 광주비엔날레

도시의 미래
큐레이터: 내셔널 지오그래픽
참여 및 협력: 박서연, 안소화, 김미미

도쿄
큐레이터: 고바야시 게이고, K2LAB, 크리스티안 디머
참여 및 협력: 와세다대학교

동지중해/ 중동-북아프리카
큐레이터: 멜리나 니콜라이데스
참여 및 협력: 미래 지구 중동- 북아프리카 지역 센터, 키프로스 연구소 에너지, 환경, 물 연구 센터(EEWRC), 만프레드 A. 란게(연구, 머터리얼/ 프로듀싱/ 디자인), 게르기오스 아르토플로스

니코시아
큐레이터: 멜리나 니콜라이데스
참여 및 협력: 키프로스 연구소 과학기술 고고학 연구센터(STARC), 전산과학기술연구 센터(CaSToRC), 만프레드 A. 란게(연구, 머터리얼/ 프로듀싱/ 디자인), 게르기오스 아르토플로스

아테네
큐레이터: 멜리나 니콜라이데스
참여 및 협력: 아테네 수자원공사, 람브리니 차마우라니(프로덕션), 에프리히아 네스토리도우(프로덕션), 조르고스 사치니스(프로덕션), 엡씨미오스 리트라스(사진)

알렉산드리아
큐레이터: 멜리나 니콜라이데스
참여 및 협력: 알렉산드리아 지중해
연구 센터, 알렉산드리아 대도서관
지속 가능한 개발 연구 센터, 사라 A.
솔리만(연구)

두바이
큐레이터: 조지 카토드리티스, 케빈
미첼, 마리암 무다파르, 장 미

런던
큐레이터: 위 메이드 댓
참여 및 협력: 런던시(알렉스 마쉬,
프로젝트 리더), 주영영국문화원,
뉴 런던 아키텍쳐, SEGRO,
바비칸센터(장소 협조), 앨리스
마스터스(영상 감독), 조 아몬드(촬영
보조), 댄 헤이허스트(사운드 에디터),
매디슨 그래픽(그래픽 디자인)

런던, 어넥스
큐레이터: 퍼블리카, 더 스토어
스튜디오스

레이캬비크
큐레이터: 아르나 마티에센
참여 및 협력: 아프릴 아키텍처, 하르파
폰 시그온스도르티(영상), 키예스티
셈블로, 카트리나 라구통 루나(디자인),
브린야 발두스도티르(그래픽),
토마스 포르겟(에디터), 안나 마리아
보가도티르(미디어)

로마
큐레이터: 피포 쵸라
참여 및 협력: 로마 국립 21세기 미술관,
루카 갈로파로(큐레이터 및 전시),
알렉산드라 스파그놀리(코디네이터),
미래 건축 플랫폼, 로마시

마드리드
큐레이터: 호세 루이스 에스테반
페넬라스, 제임스 런던 밀스, 산티아고
포라스 알바레즈, 다니엘 바예 알마그로,
마리아 에스테반 카사나스
참여 및 협력: 마드리드 건축가협회
(COAM) 마드리드 대학교, 마드리드
시, 국제건축디자인 연구재단 AIR LAB,
테크마 레드 그룹, 카르토

마카오
큐레이터: 누누 소아리스, 필리파
시몽이스

메데인
큐레이터: 호르헤 페레스-하라미요
참여 및 협력: 세바스티안 몬살브-
고세스(공동 큐레이터, 디자인
프로듀서), 지오리나 스페라, 아미고
파르크 델리오 법인, 호라시오 발렌시아,
카를로스 포르도

메시나
큐레이터: 클라우디오 루세시
참여 및 협력: 도시미래기구, 앤드류 요
(큐레이터), 레나토 아코린티(메시나시
시장)

멕시코시티
큐레이터: 가브리엘라 고멕스 몬트
참여 및 협력: 라보라토리오 파라 라
시우다드, 클로린다 로모(디렉터),
알레한드로 루이즈(디자이너)

뭄바이
큐레이터: 루팔리 굽테, 프라사드 셰티
참여 및 협력: 비니트 다리아(프로젝트
어시스턴트)

바르셀로나
큐레이터: 비센테 구아라트
참여 및 협력: 바르셀로나 광역권
(AMB), 카탈로니아 건축 인스티튜트
(IAAC), 라몬 토라(코디네이터)

방콕
큐레이터: 니라몬 쿨스리솜밧
참여 및 협력: 도시디자인
개발센터(UddC), 피야 림피티
(어시스턴트 큐레이터)

베를린
큐레이터: 크리스티안 부르카르트,
플로리안 쾰(퀘스트 I 어반 래버러토리)
참여 및 협력: 독일 연방 환경재단,
마르코 클라우센(컨텐츠 디자인), 필립
미셸비츠(연구)

베이징
큐레이터: 정 탄, 장영호
참여 및 협력: 통지 대학교 법규도시

연구팀, 리 예모(어시스턴트 큐레이터),
타임+아키텍처 저널

빈
큐레이터: 볼프강 푀르스터
참여 및 협력: IBA 비엔나

상파울루
큐레이터: 데니스 자비에르 지 멘동사,
앤더슨 카즈오 나카노, 안토니오
로드리게스 네토
참여 및 협력 : 상파울루 미술대학센터

상하이
큐레이터: H. 쿤 위, 유니스 M.F 성,
다렌 조우
참여 및 협력: SKEW 컬래버러티브

샌디에이고/티후아나
→ 티후아나/샌디에이고 참조

샌프란시스코
큐레이터: 니라지 바티아, 안티에
스테인뮬러
참여 및 협력: 어번 워크스 에이전시

서울
큐레이터: 김소라
참여 및 협력: 서울특별시,
전준하(어시스턴트 큐레이터),
05스튜디오(어시스턴트 큐레이터)

서울, 성북
큐레이터: 장유정, 김웅기, 홍장오
참여 및 협력: 성북문화재단(성북
예술 창작터), 협동조합 아트 플러그,
김미정(어시스턴트 큐레이터),
김난용(어시스턴트 큐레이터)

서울+평양
기획: 임동우, 캘빈 추아, 스토어프런트
갤러리

서울, 서울주택도시공사(열린 단지)
큐레이터: 김지은, 이태진, 정경오
참여 및 협력: 서울주택도시공사,
김소라

**서울, 서울주택도시공사(서울의 지문과
새로운 마을)**
큐레이터: 신혜원

참여 및 협력: 서울주택도시공사, 클라덴 야드릭(전시 총괄)

선전
큐레이터: 제이슨 힐게포트, 메르베 베디르(퓨쳐+에이포멀 아카데미)

세종
큐레이터: 행정중심복합도시 건설청

시드니
큐레이터: 제라드 레인무스
참여 및 협력: 김 데니스 오르스트롬, 마리아 루시아 비토렐리(전시 디자인), 시드니 기술 대학교, 뉴사우스웨일스 총괄 건축가

싱가포르
큐레이터: 충컹화, 캘빈 추아
참여 및 협력: 싱가포르 기술디자인대학교(SUTD)

암스테르담
큐레이터: 에릭 판데어뷔르흐, 에릭 판데르코이
참여 및 협력: 암스테르담시 도시계획관리과, 에스더 아그리콜라

경주
큐레이터: 영주시
참여 및 협력: 스페이스 매거진

오슬로
큐레이터: 외위스테인 뢰, 에스펜 뢰위셀란드
참여 및 협력: 트랜스보더 스튜디오, 기소영(일러스트레이션)

요하네스버그
큐레이터: 알렉산드라 파커
참여 및 협력: 가우텡 도시-지역 연구소, 가우텡주 정부, 남아프리카 지방 정부 협회, 요하네스버그 대학교(UJ), 위트와테르스란트 대학교, 에벤 근(디자인), 헤스터 빌조엔(프로젝트 매니저)

자카르타
큐레이터: 메가시티 디자인 랩

제주
큐레이터: 대한건축사협회
제주특별자치도 건축사회, 고성천
참여 및 협력: 제주특별자치도

중국 도시들
큐레이터: 사라 윌리엄스
참여 및 협력: 메사추세츠 공과대학교 도시정보 디자인 랩, 슈 웬 페이 (프로젝트 매니저), 안채원(전시 디자인), 메사추세츠 공과대학교 도시 설계 연구소(DUSP)

창원
큐레이터: 박진석
참여 및 협력: 창원시, 창원건축사협회

첸나이
큐레이터: 라구람 아불라
참여 및 협력: 인코 센터, 라티 자퍼 박사(디렉터), 첸나이ANNA대학교, 건축 설계 대학

테헤란
큐레이터: 아민 타즈솔레이만
참여 및 협력: 테헤란 도시혁신 센터(TUIC), 나시드 나비안(디자이너), 시마 로샨자미어(디자이너)

티후아나/샌디에이고
큐레이터: 르네 페랄타
참여 및 협력: 알레한드로 산탄데르, 데니스 루나(디자이너), 티후아나, BC 도시 계획 연구소. 멕시코, 샌디에이고 주립 대학교, 프론테라노르테 대학교(Colef)

파리
큐레이터: 파빌리온 드 라르세날

평양
큐레이터: 임동우, 캘빈 추아

홍콩/선전
큐레이터: 피터 페레토, 도린 리우
참여 및 협력: 홍콩 중문 대학교

도시와 공동체
큐레이터: 스페이스원, 여인영

도시풍경
큐레이터: 베카 앤드 르무안
참여 및 협력: 아고라 비엔날레 보르도

교육
큐레이터: 주세페 스탐포네
참여 및 협력: MLF / 마리-로레 플레이쉬

도시 패턴
큐레이터: 게이오 대학교 알마잔 연구소

「공동의 도시」 기획

큐레이터: 최혜정
부큐레이터: 김효은
부큐레이터: 강동화
보조 큐레이터: 공다솜
프로젝트 매니저: 유리진

공간 디자인: 오브라(OBRA)
공간 디자인 매니저: 이진아

**2017 서울도시건축비엔날레:
공유도시**

주최
서울특별시
서울디자인재단

총감독
배형민
알레한드로 자에라폴로

총괄
정소익

프로젝트매니저
김나연
박혜성
신명철
금명주
이선아
김그린
유리진
이진아
김선재
오소백

공유도시: 공동의 도시
최혜정, 배형민 엮음

초판 1쇄 발행
2017년 9월 1일

발행
서울도시건축비엔날레
워크룸 프레스

편집 도움
강동화
공다솜
김효은
유리진
박활성

번역
번역협동조합(남선옥)
김용범
이경희

영문 감수
매리 닐 미도어
배형민

국문 감수
이경희
배형민

번역 및 영어 감수 코디네이션
이경희(khlmiis@gmail.com)

그래픽 아이덴티티 및 재킷 디자인
슬기와 민

본문 디자인
워크룸

인쇄 및 제책
인타임

© 서울도시건축비엔날레,
워크룸 프레스, 2017

서울도시건축비엔날레
www.seoulbiennale.org
info@seoulbiennale.org

워크룸 프레스
출판 등록. 2007년 2월 9일
(제300-2007-31호)
03043 서울시 종로구
자하문로16길 4, 2층
전화. 02-6013-3246
팩스. 02-725-3248
이메일. workroom@wkrm.kr
www.workroompress.kr
www.workroom.kr

ISBN 978-89-94207-84-1
978-89-94207-82-7 (세트)
값 15,000원

이 도서의 국립중앙도서관
출판시도서목록(CIP)은
서지정보유통지원시스템
홈페이지(http://seoji.nl.go.kr)와
국가자료공동목록시스템(http://
www.nl.go.kr/kolisnet)에서 이용하실
수 있습니다.
(CIP 제어번호: CIP2017020737)

서울 비엔날레 도시건축 SEOUL BIENNALE OF ARCHITECTURE AND URBANISM